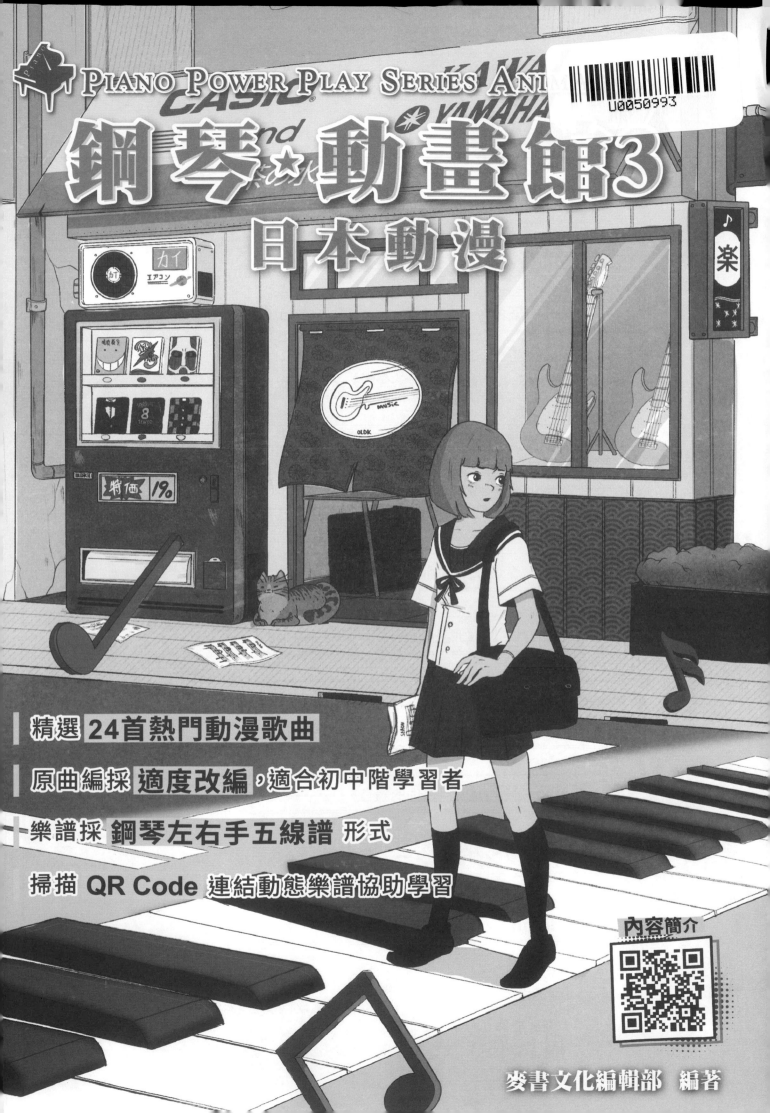

目録 contents

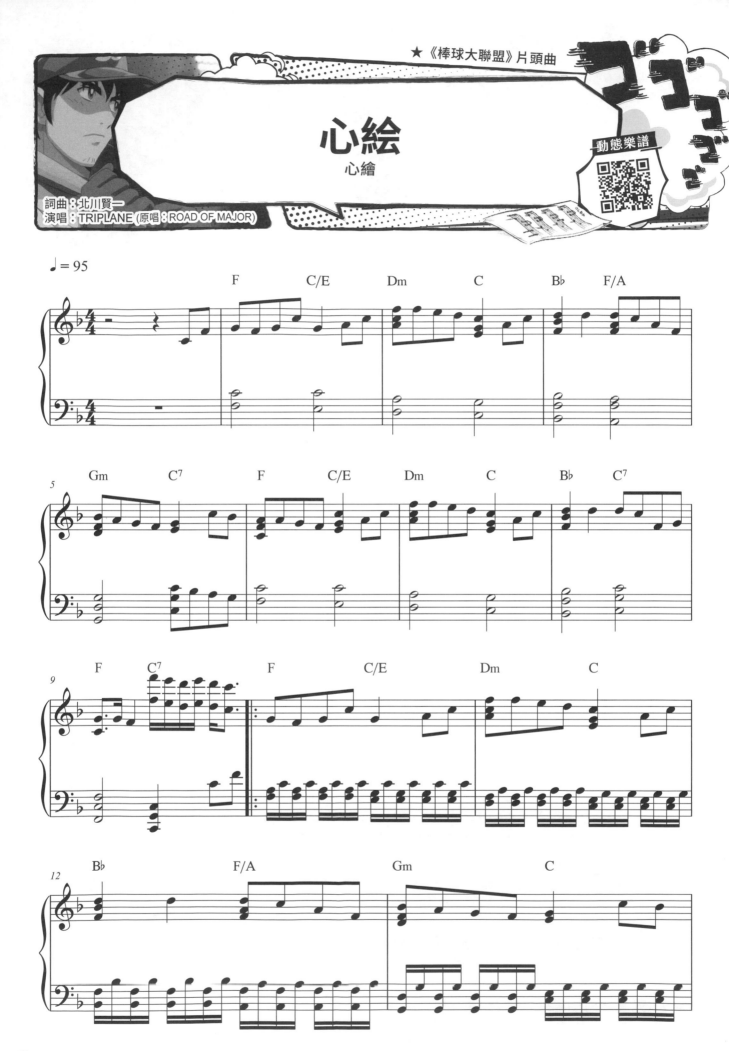

★《棒球大聯盟》片頭曲

心絵
心繪

詞曲：北川賢一
演唱：TRIPLANE (原唱：ROAD OF MAJOR)

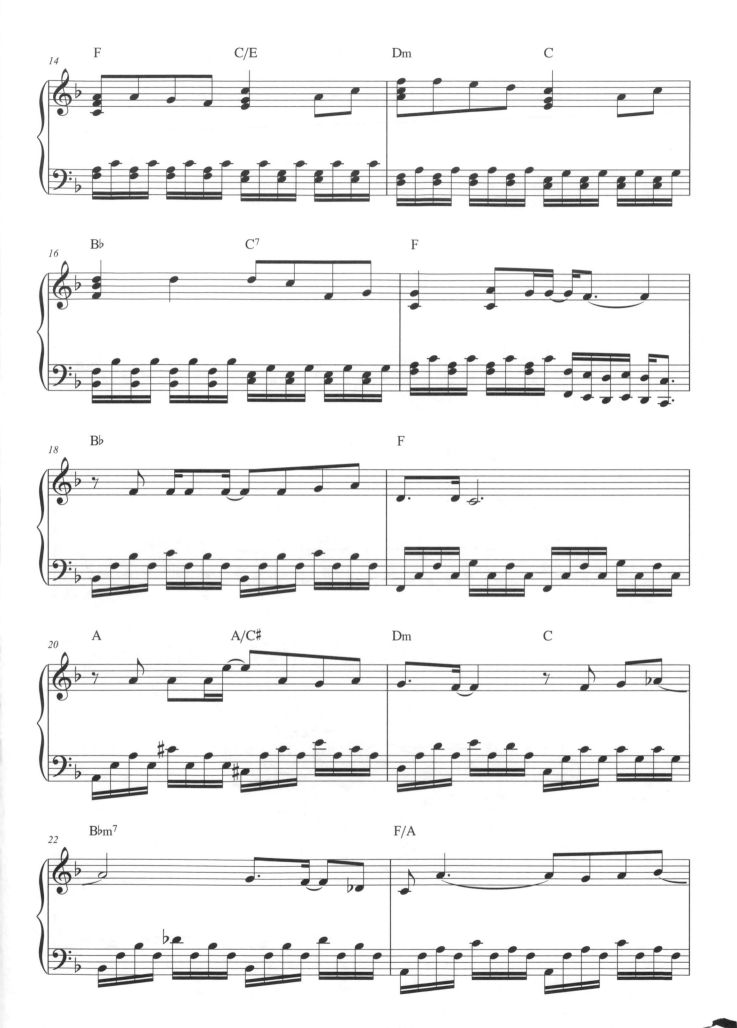

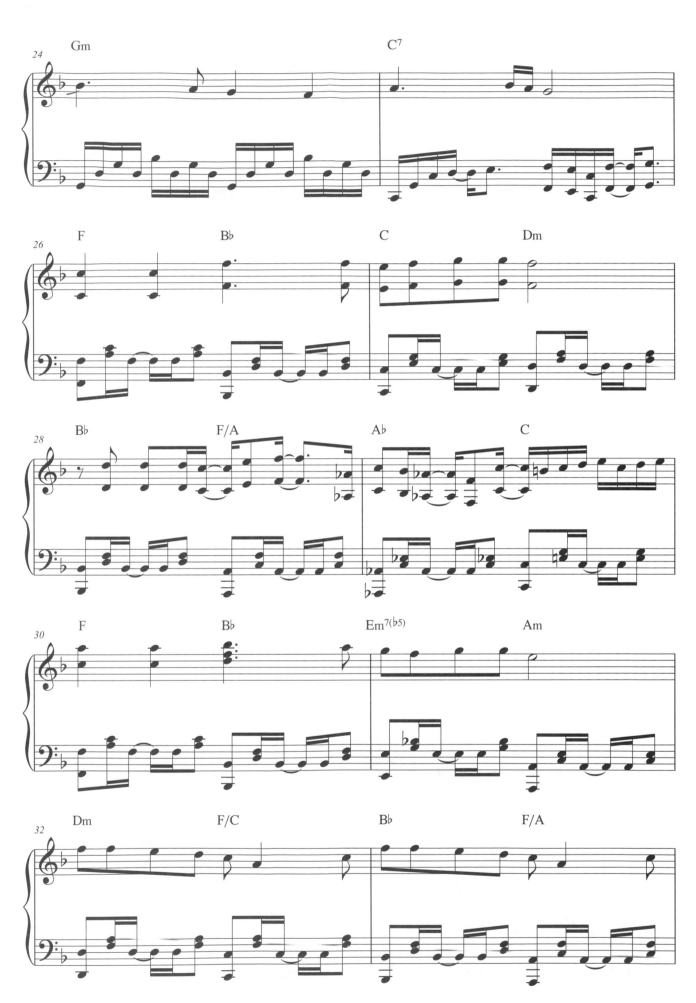

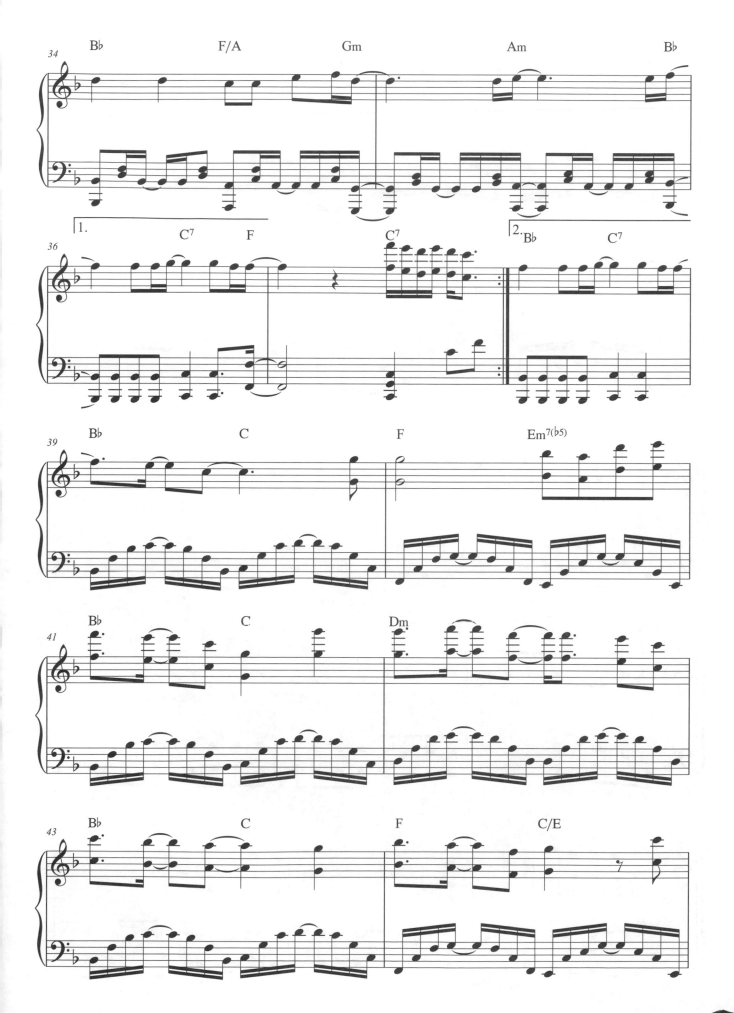

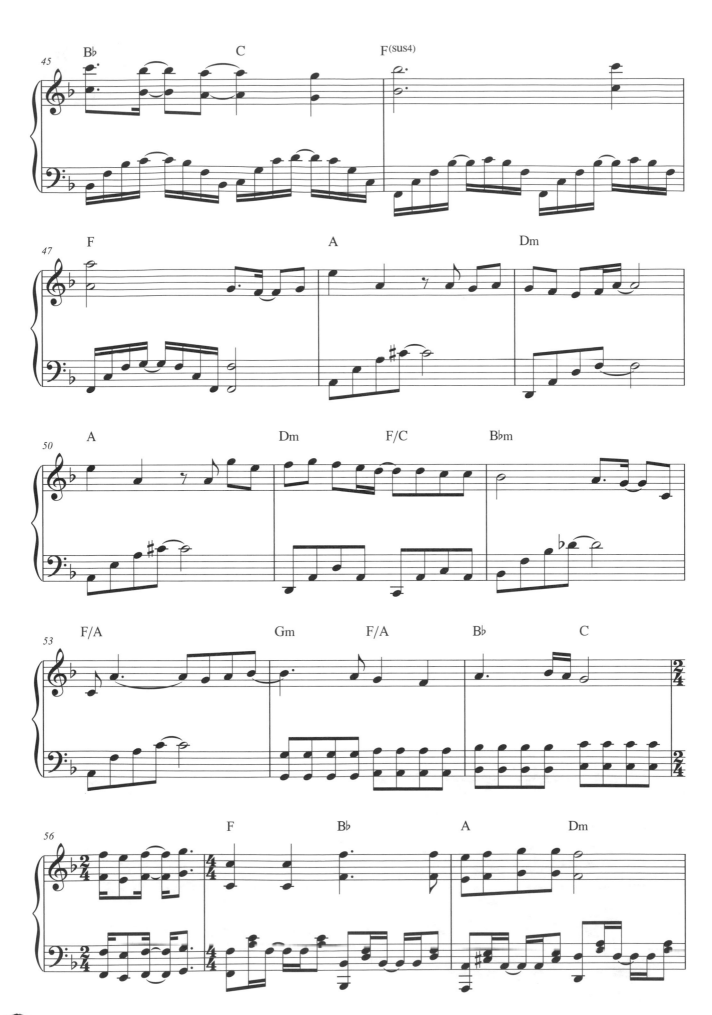

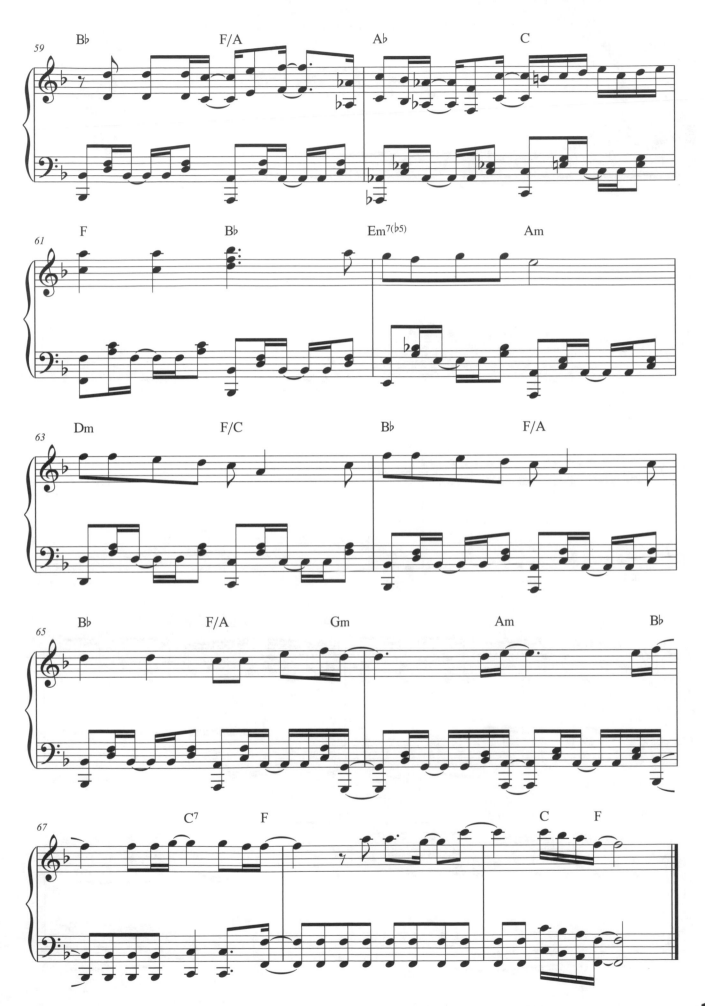

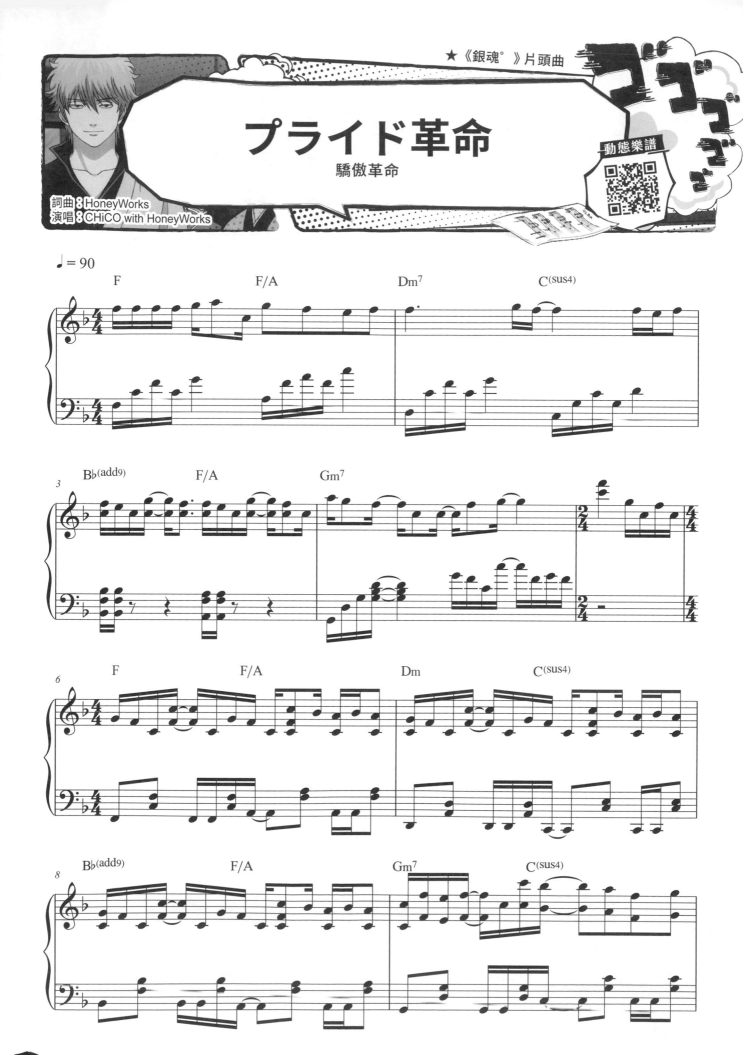

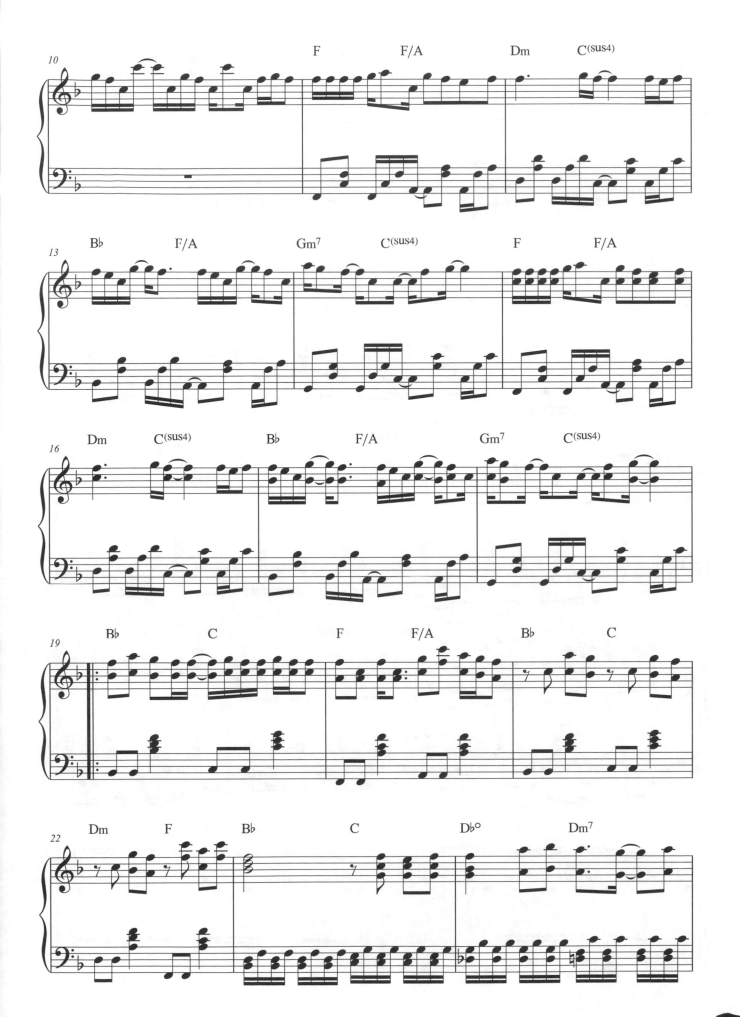

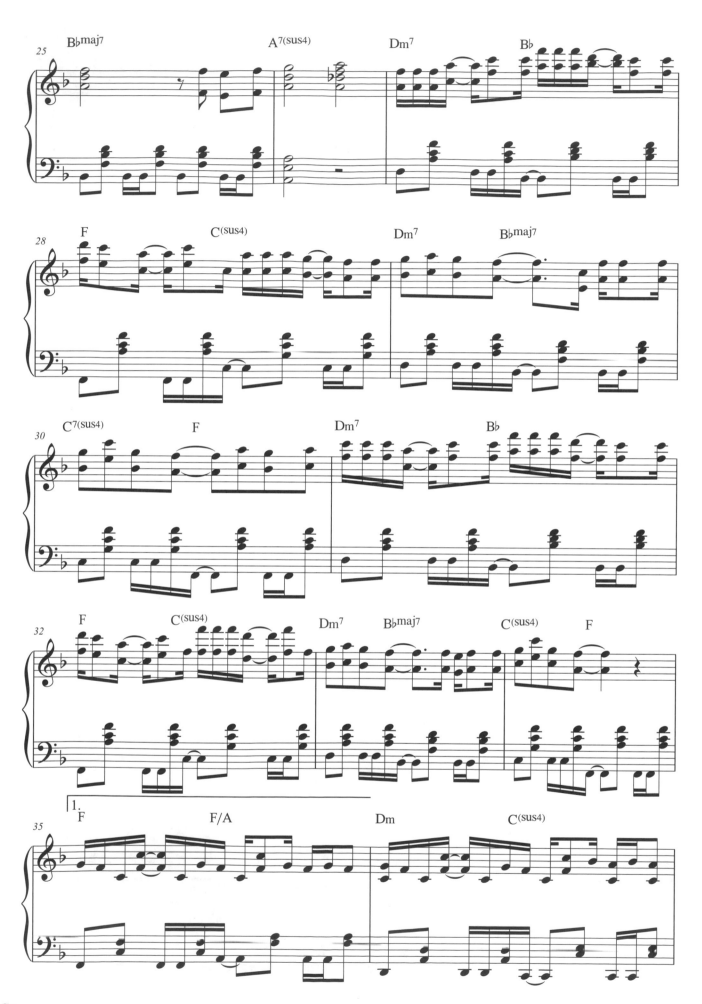

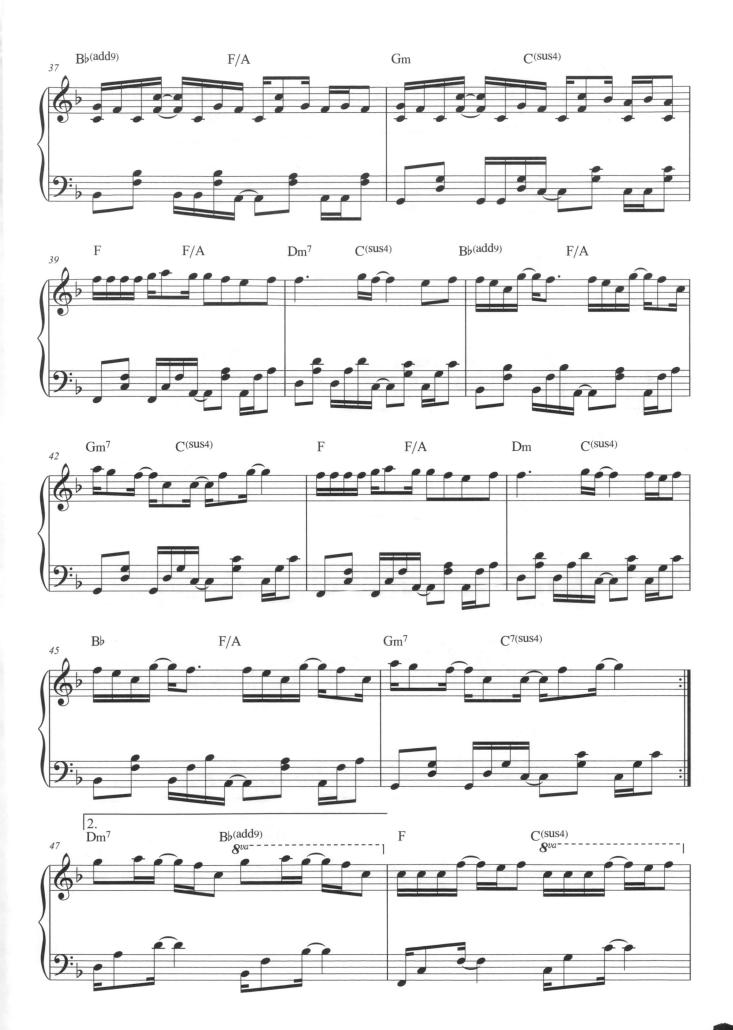

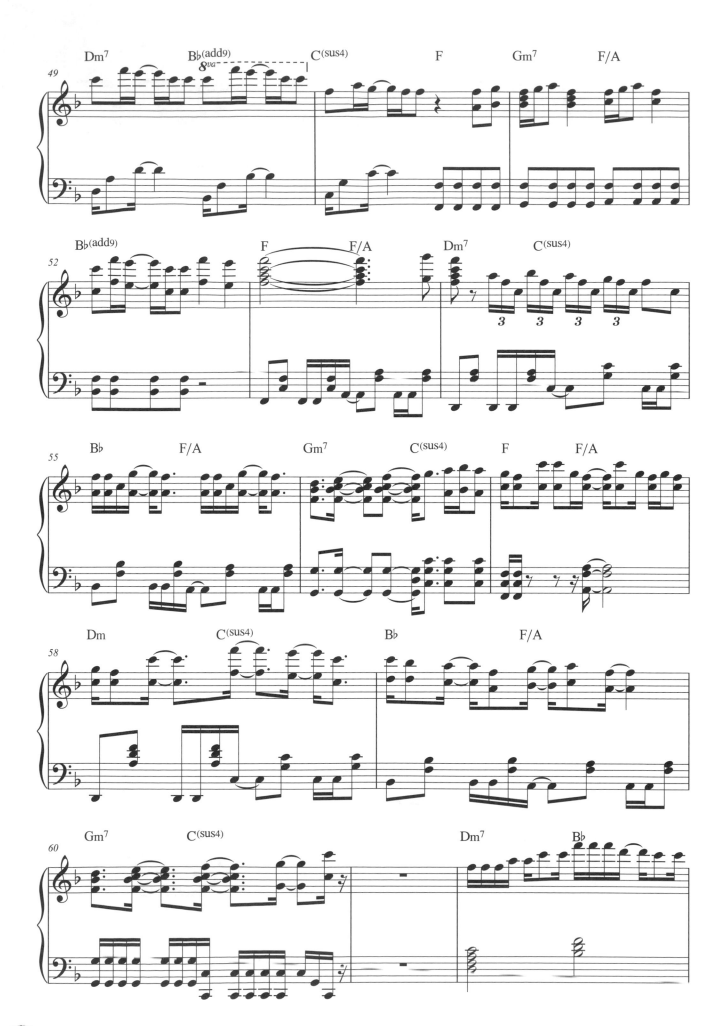

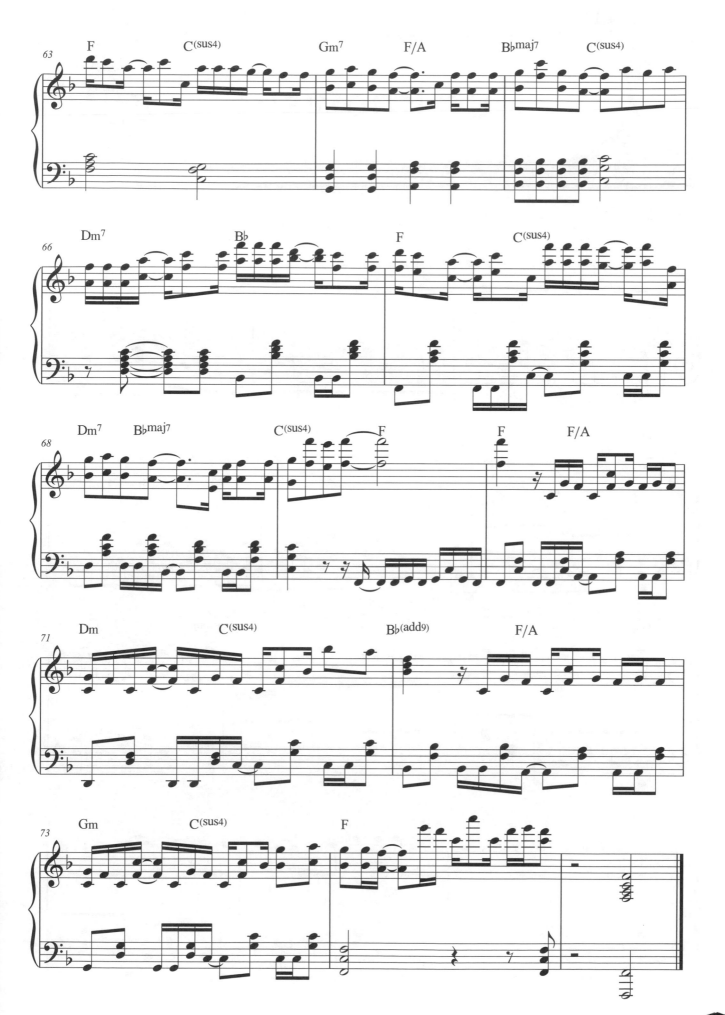

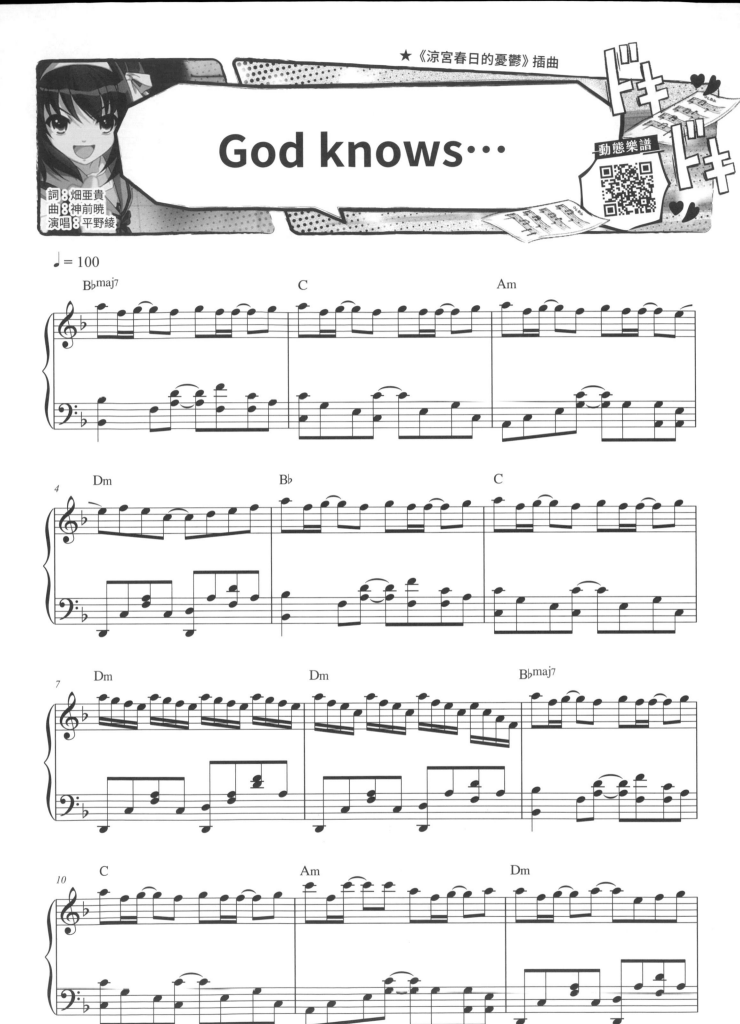

God knows…

★《涼宮春日的憂鬱》插曲

動態樂譜

詞8畑亜貴
曲8神前曉
演唱8平野綾

圖片出處：https://bit.ly/3oGJ7fe

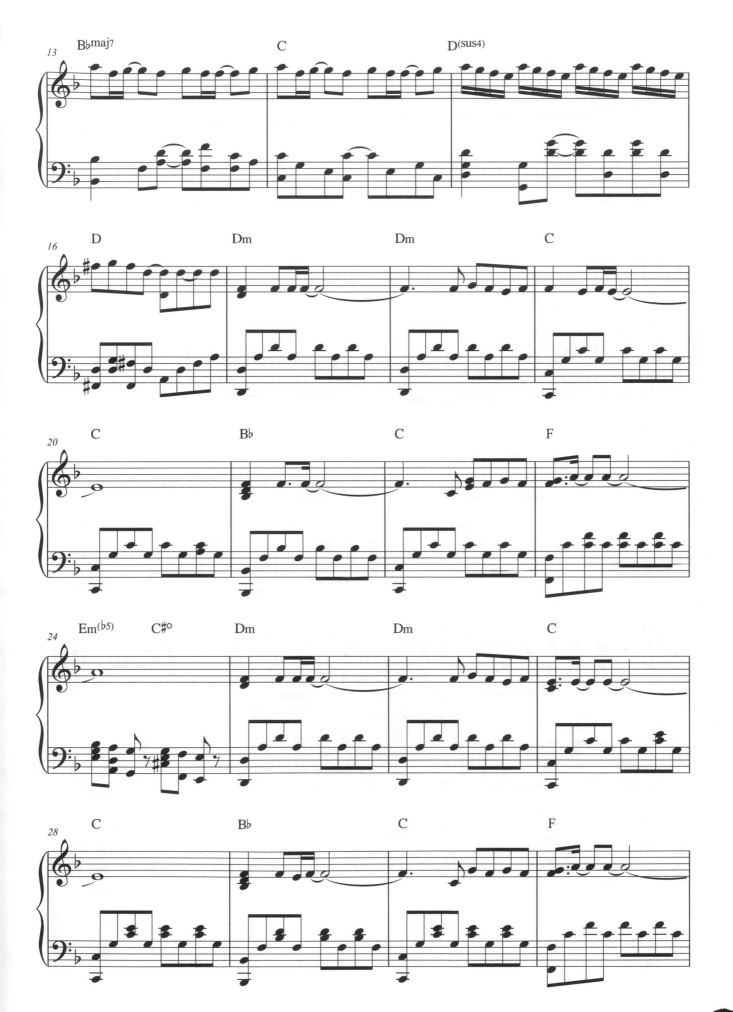

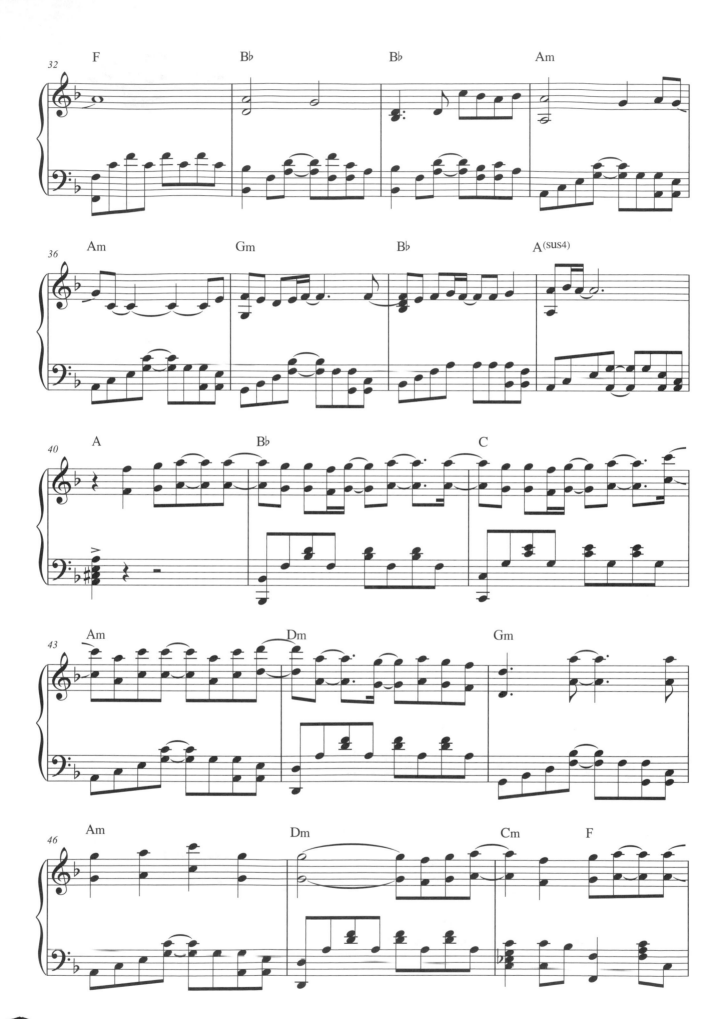

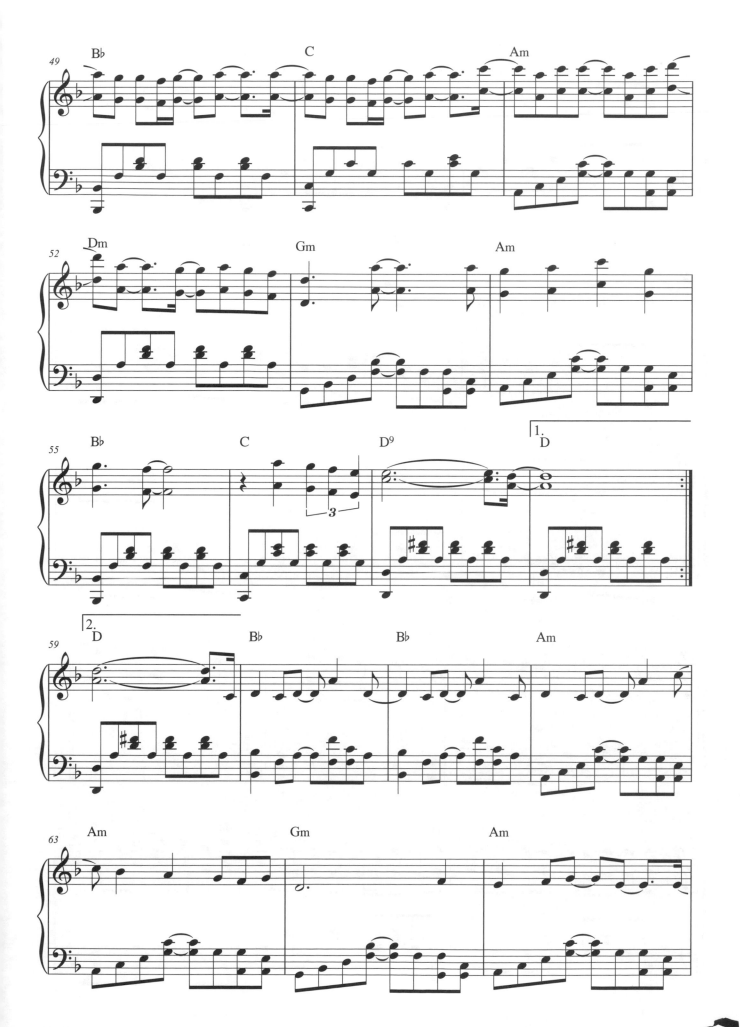

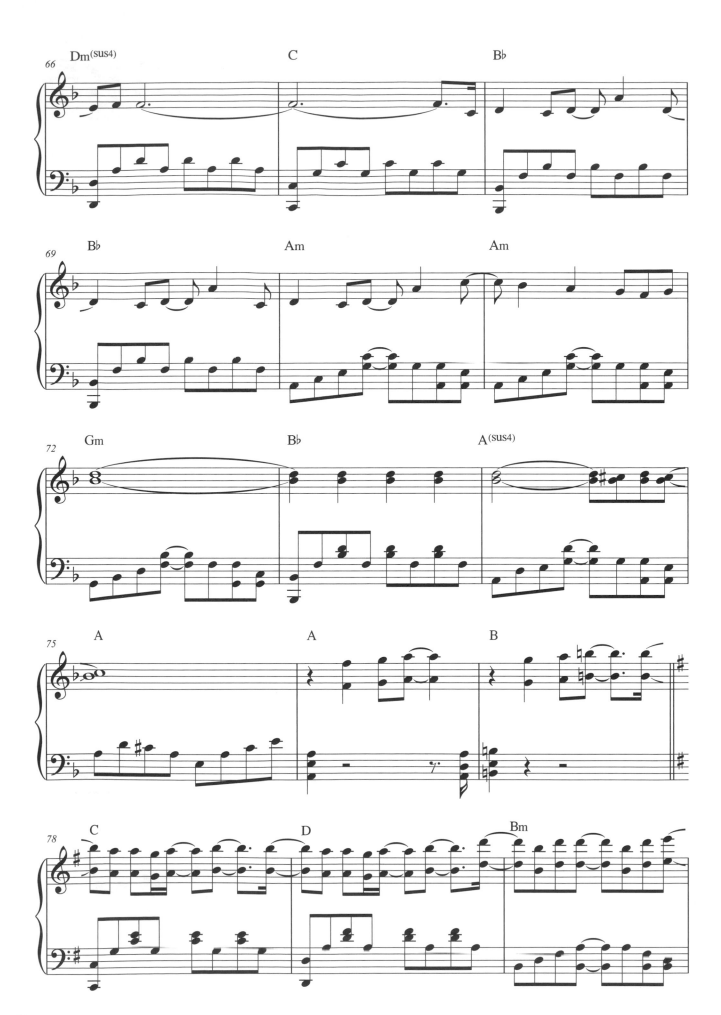

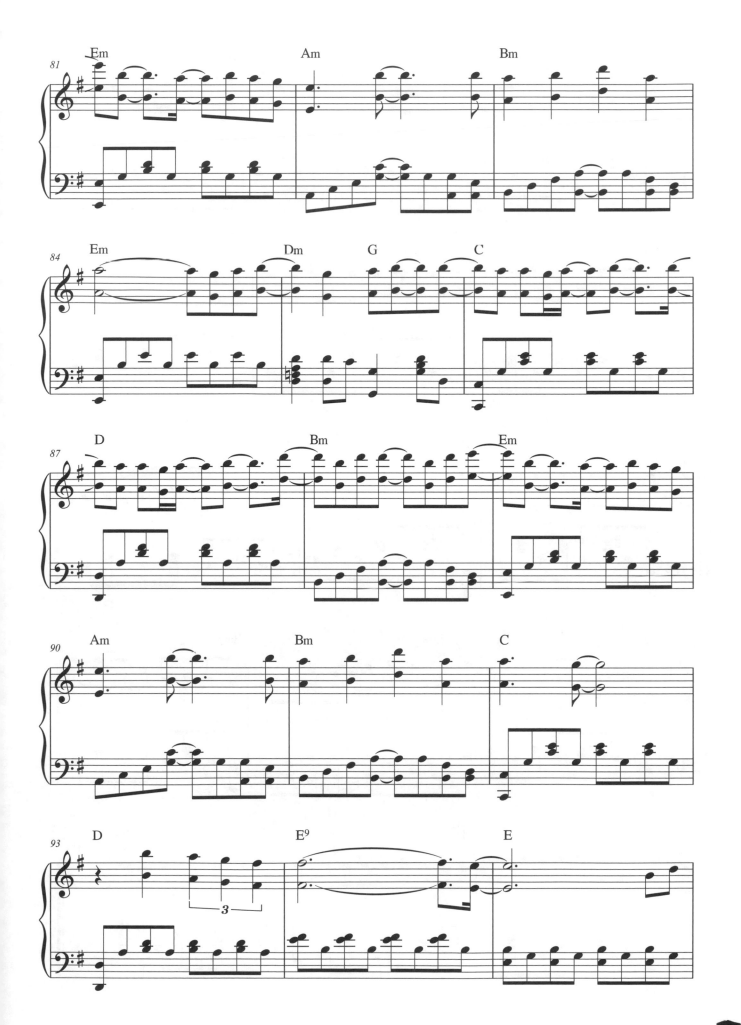

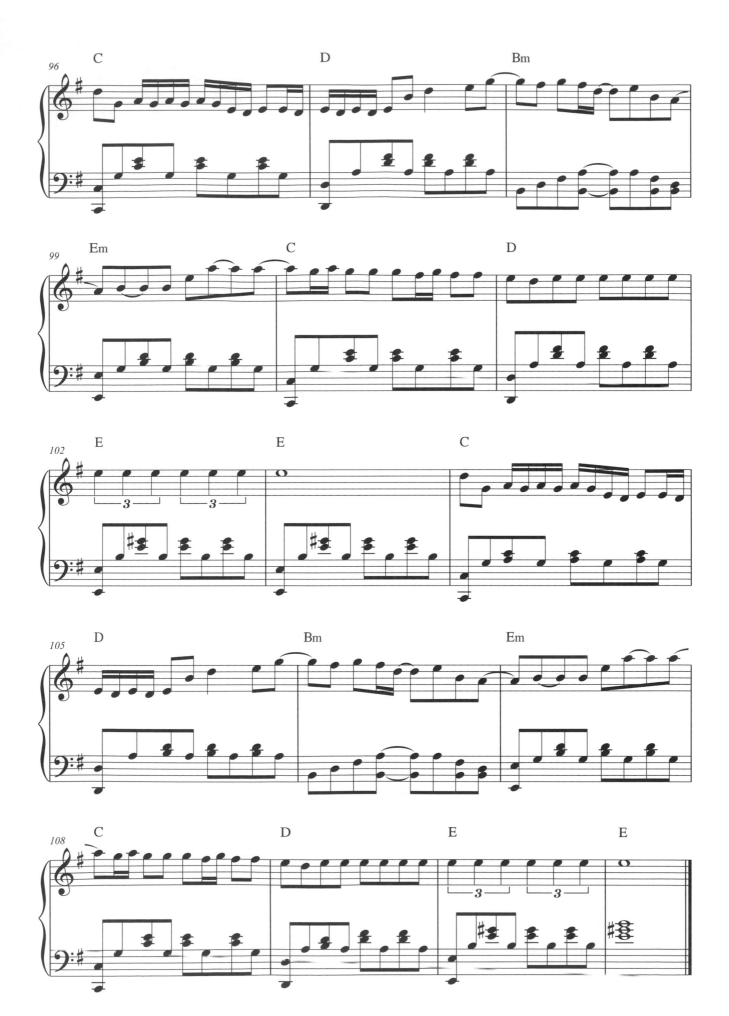

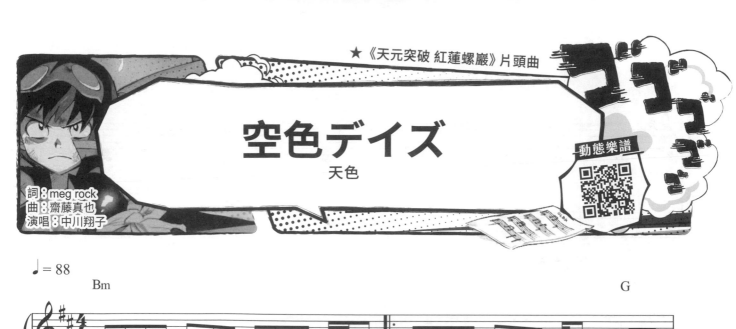

★《天元突破 紅蓮螺巖》片頭曲

空色デイズ

天色

詞：meg rock
曲：齋藤真也
演唱：中川翔子

動態樂譜

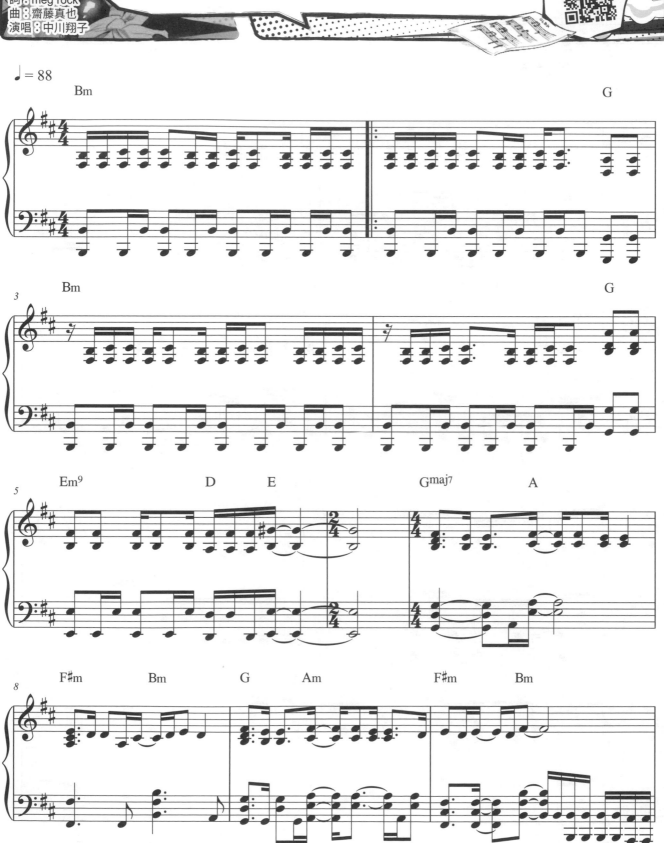

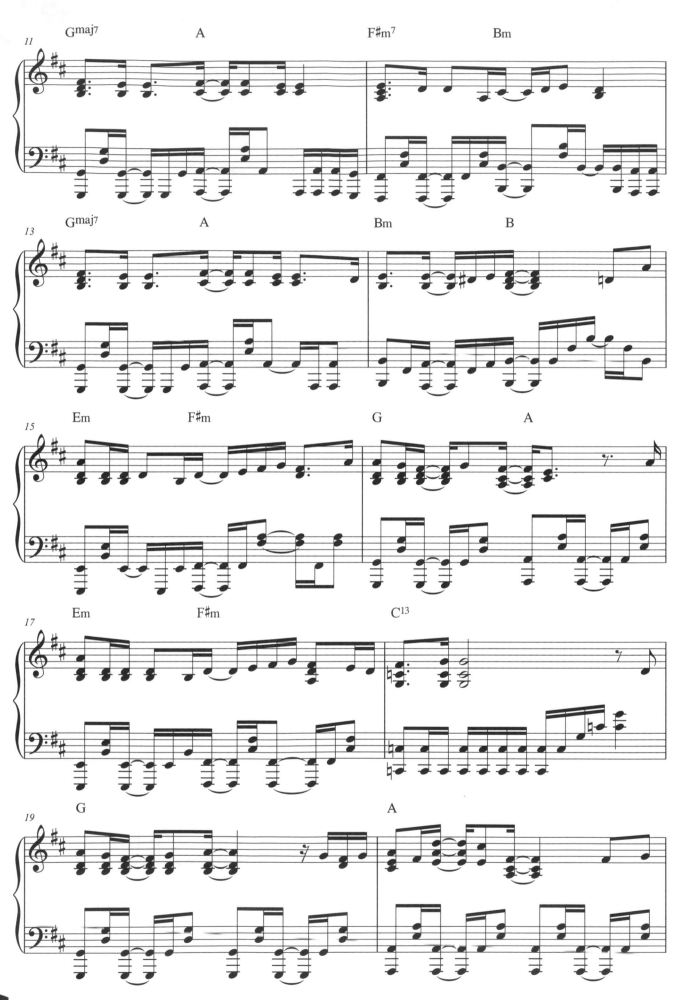

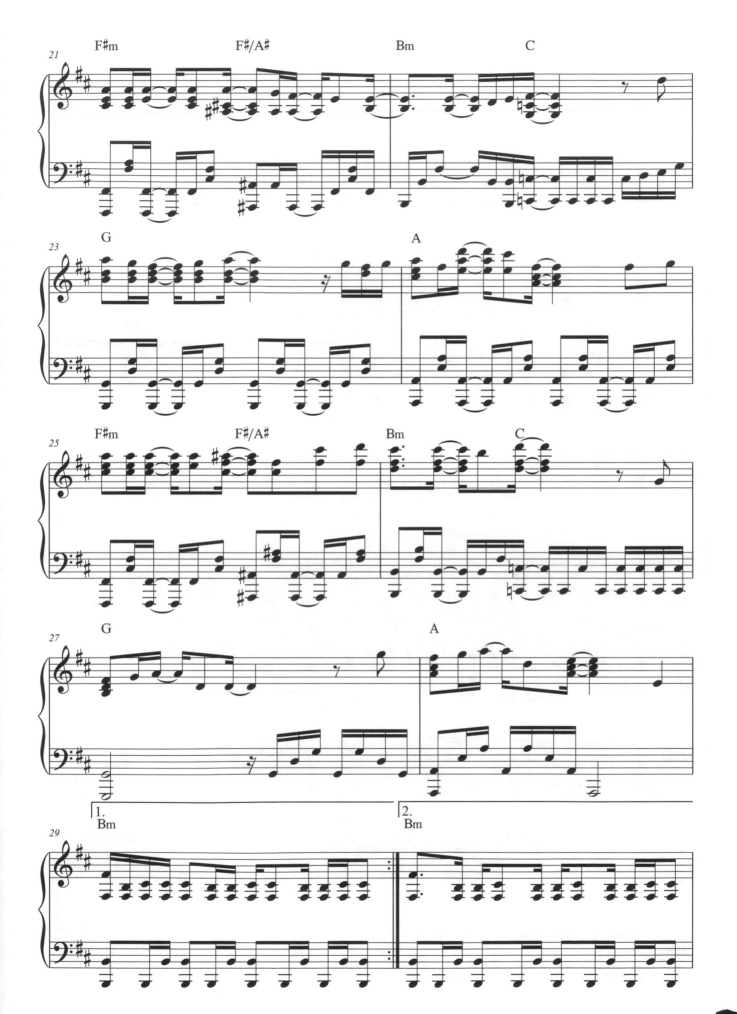

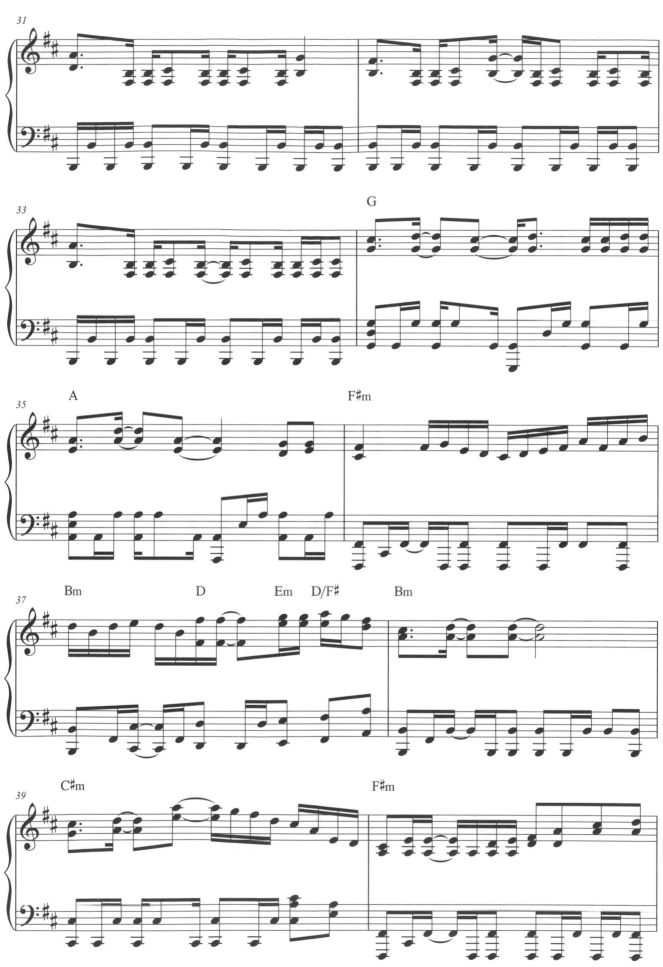

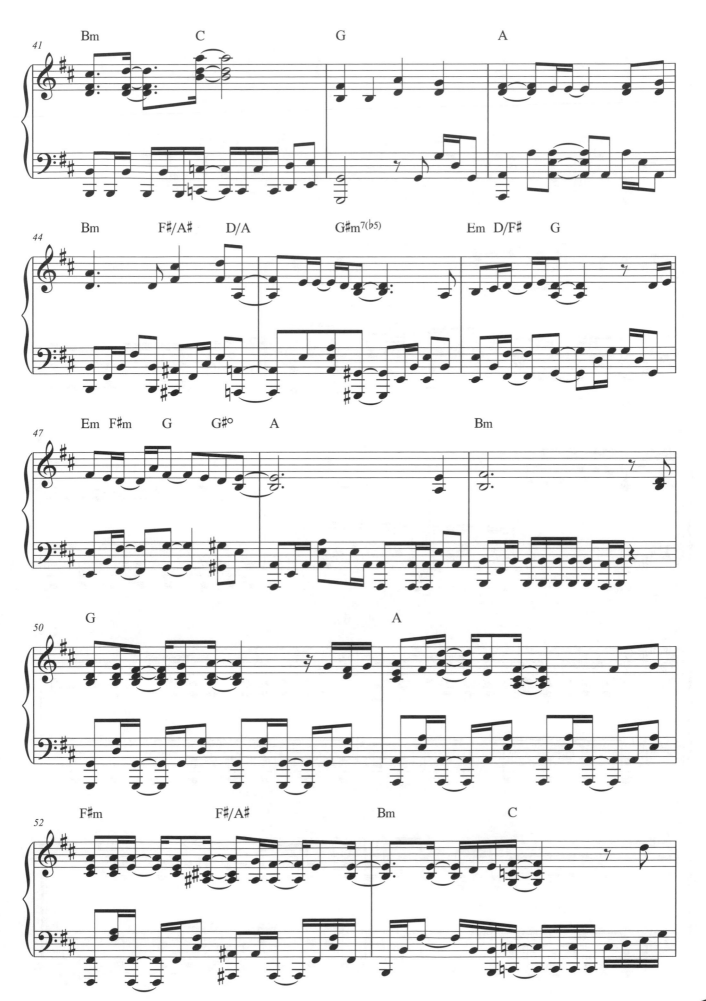

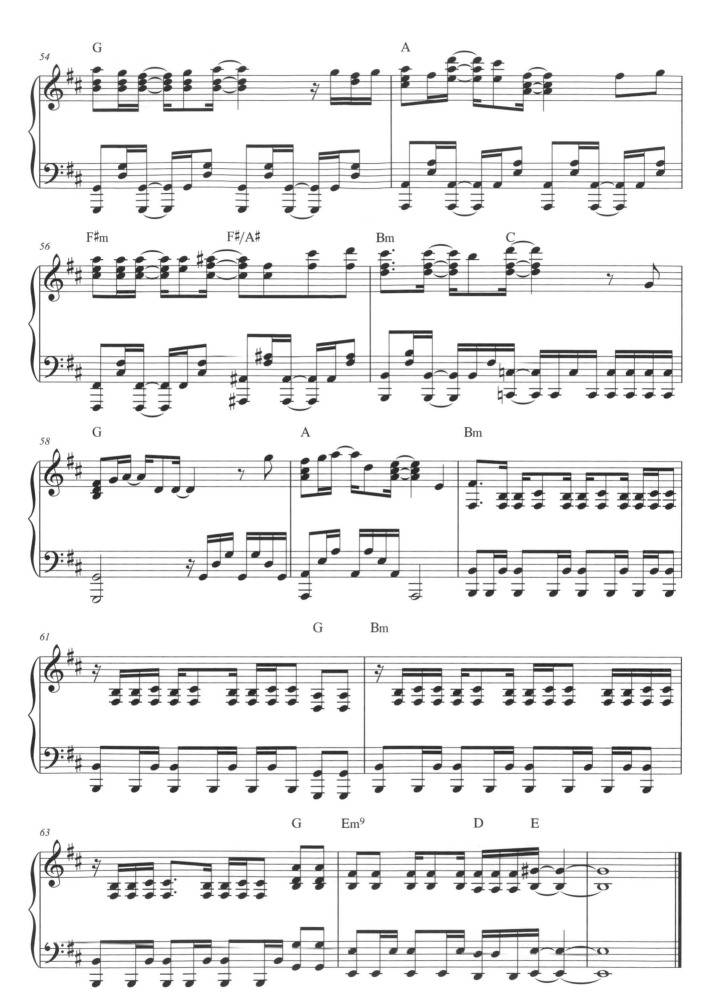

★ 《Angel Beats》片頭曲

My Soul, Your Beats!

動態樂譜

詞曲：麻枝准
演唱：Lia

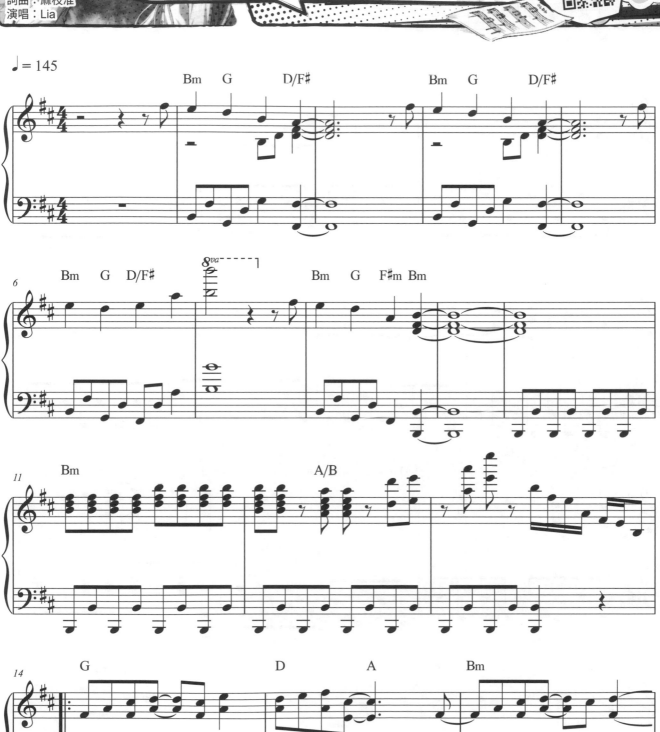

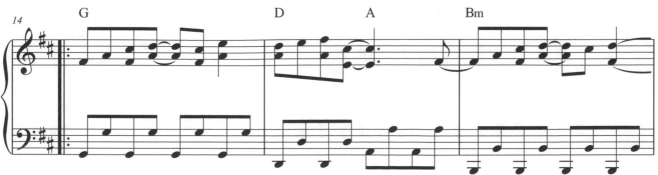

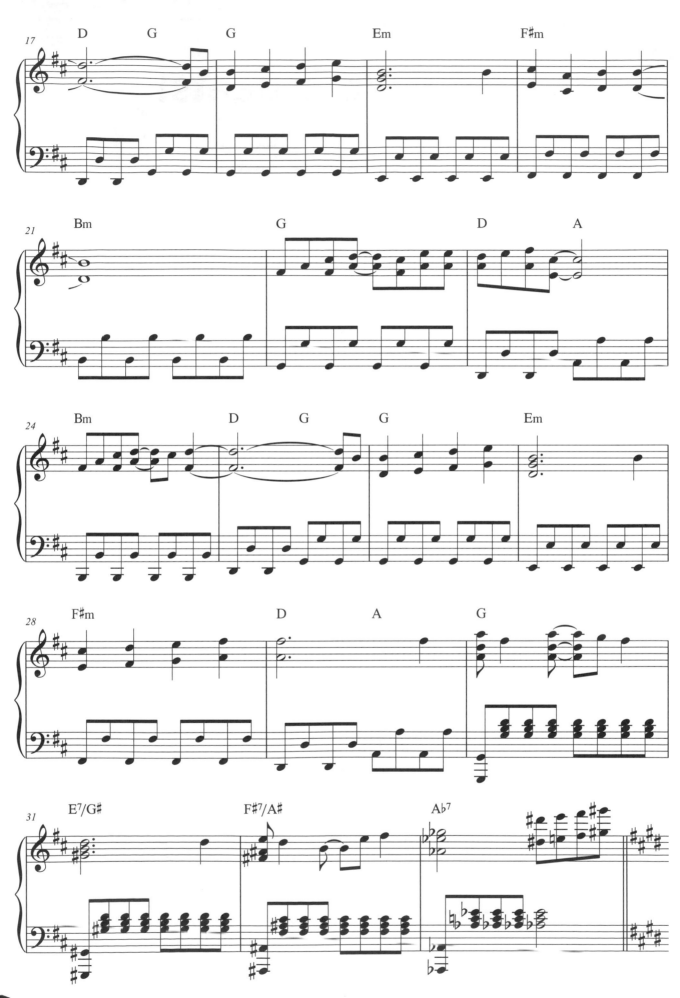

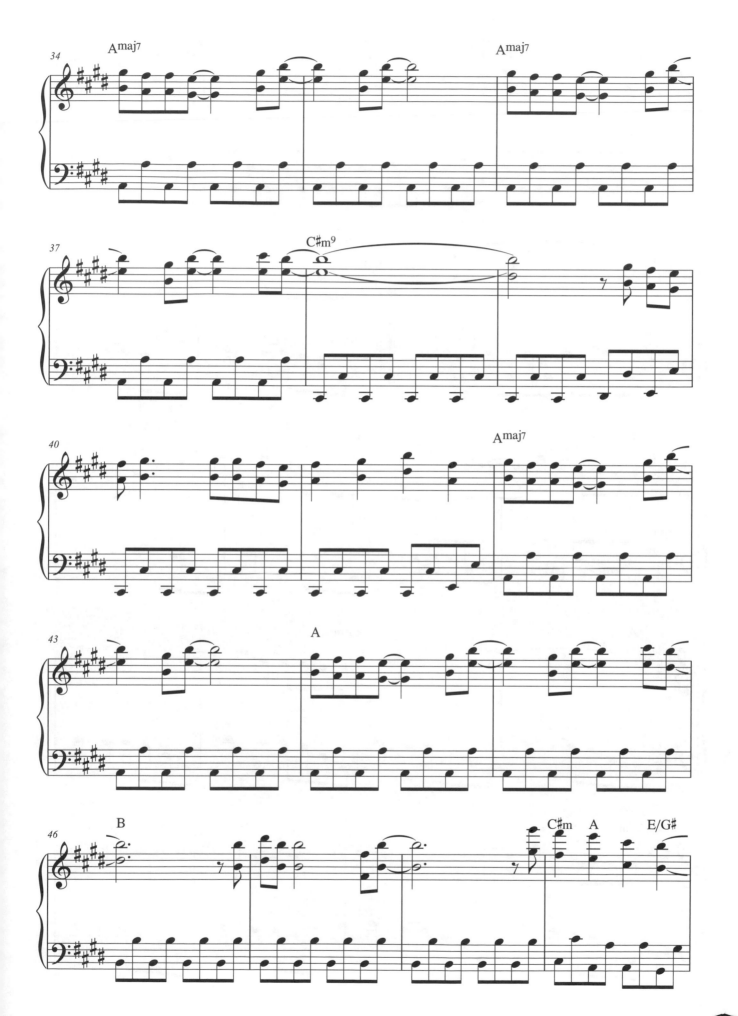

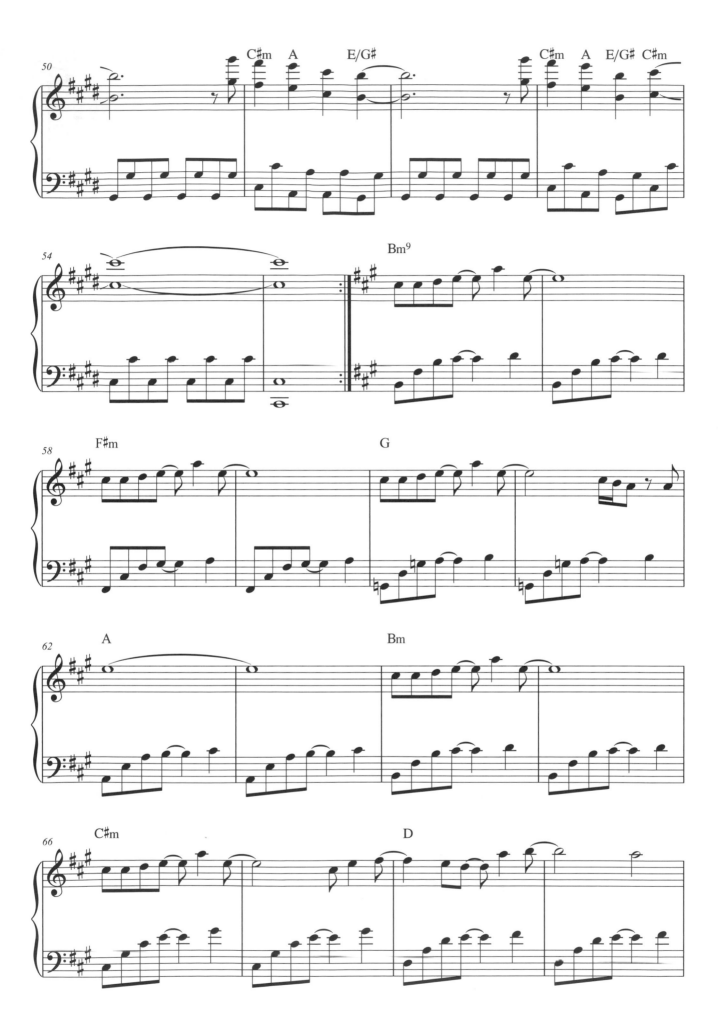

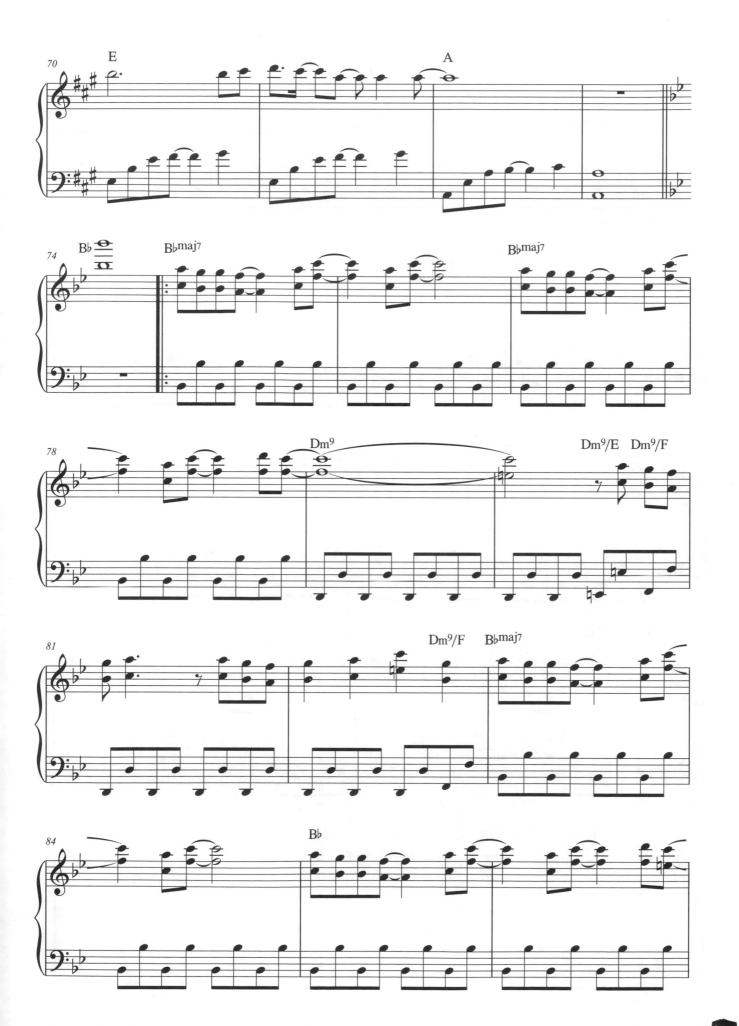

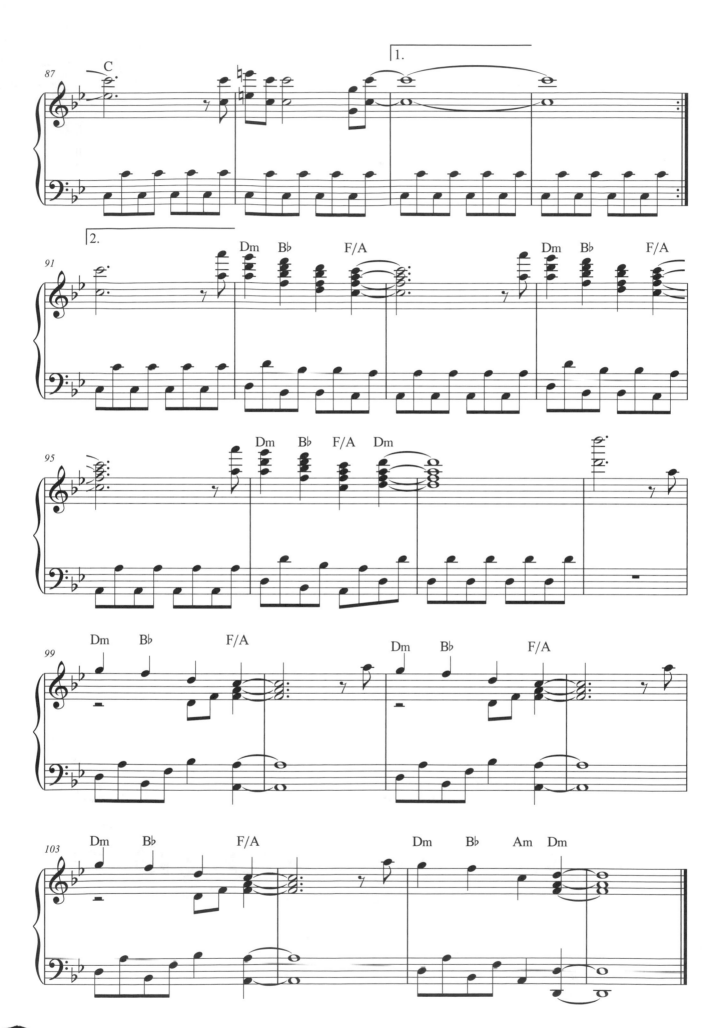

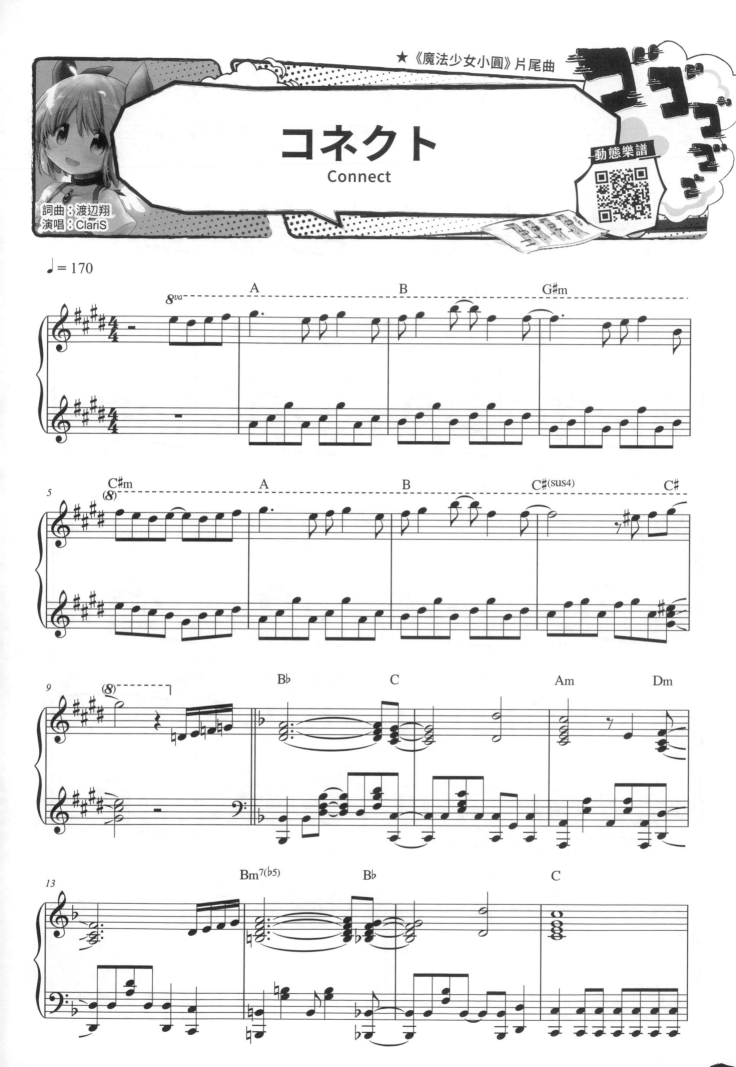

★《魔法少女小圓》片尾曲

コネクト
Connect

詞曲：渡辺翔
演唱：ClariS

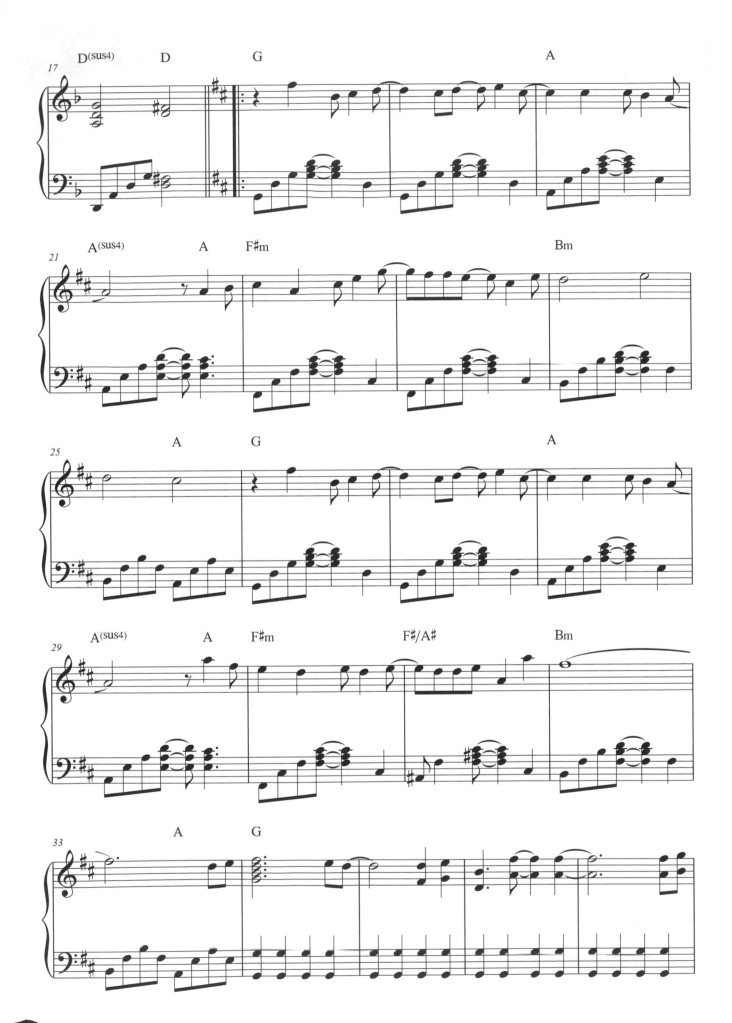

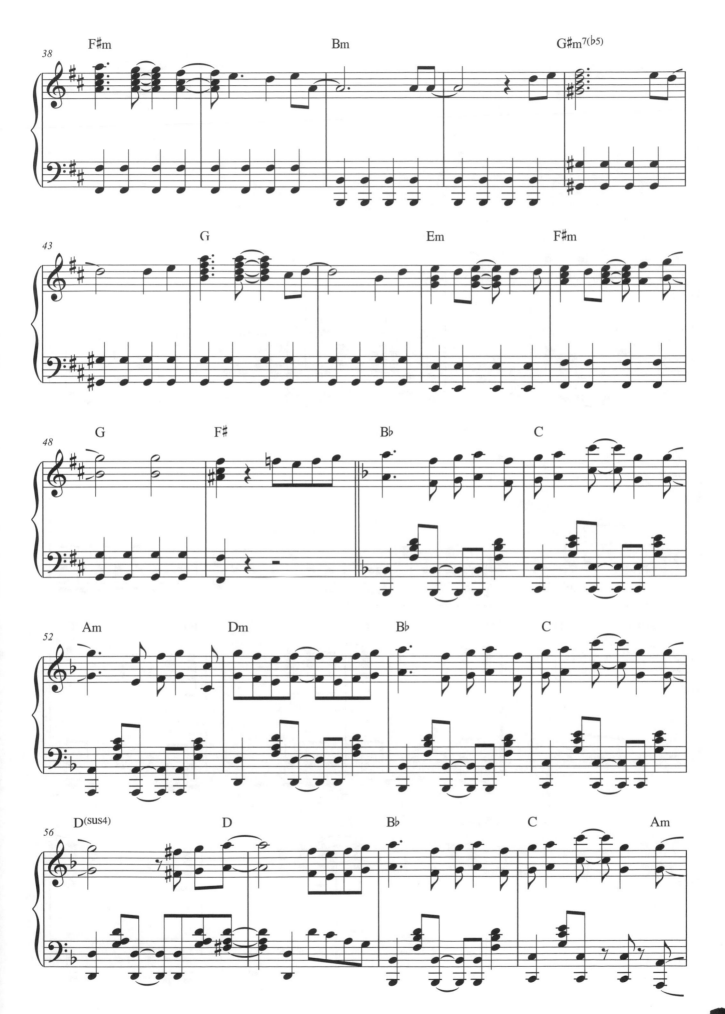

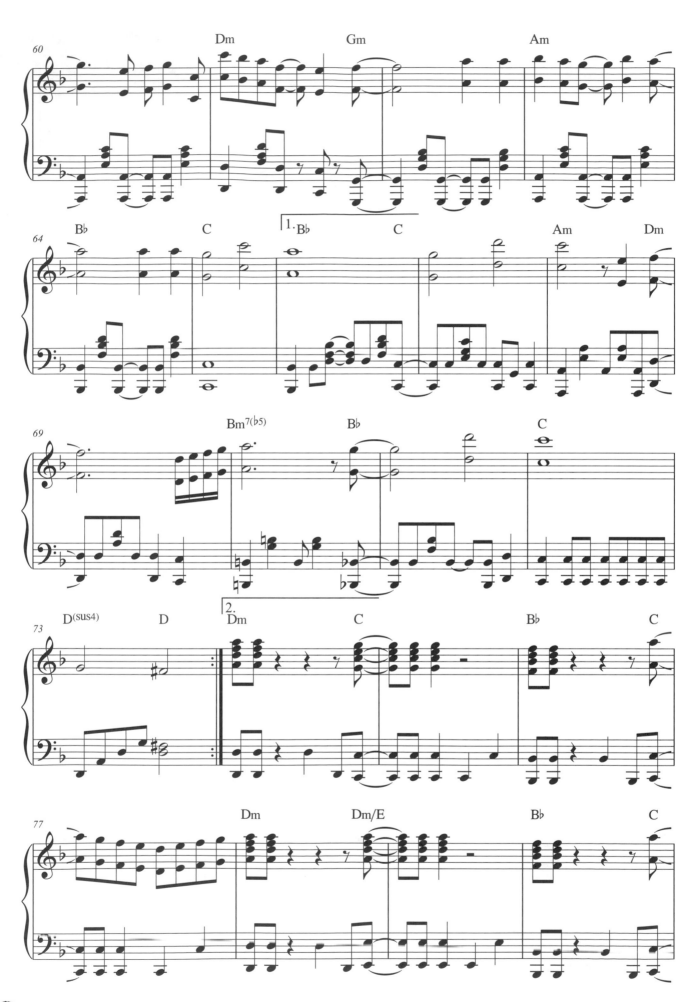

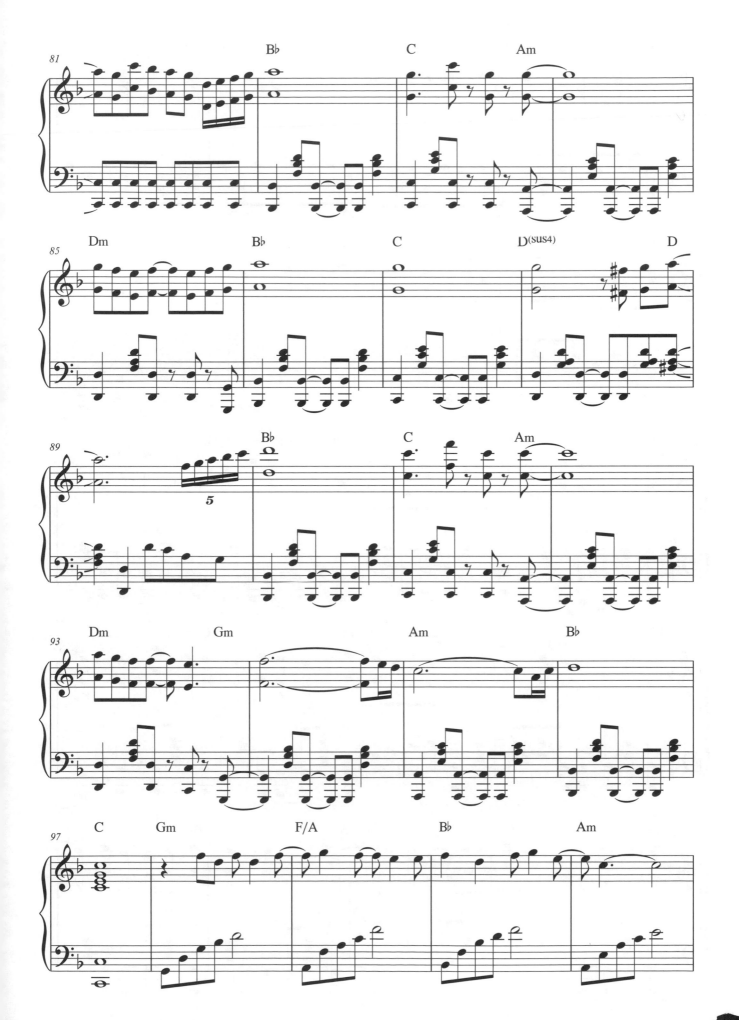

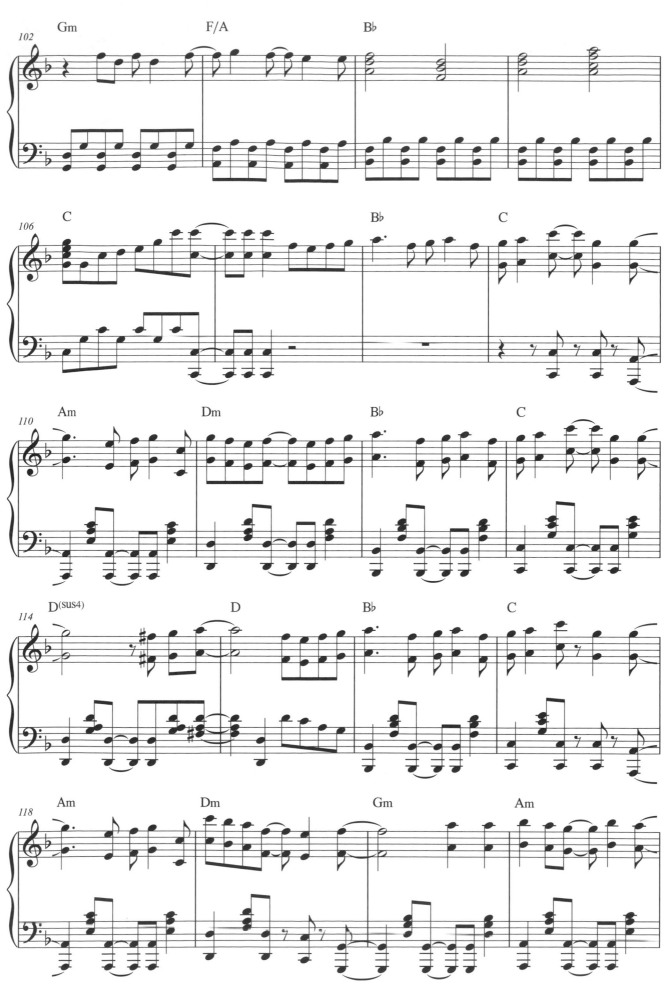

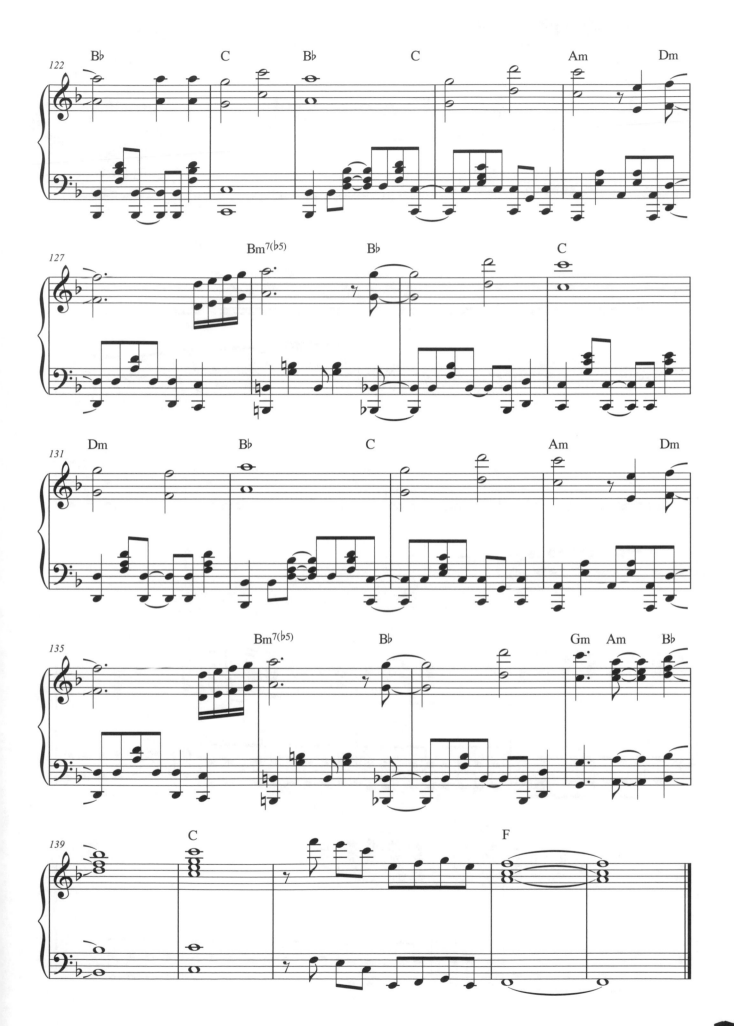

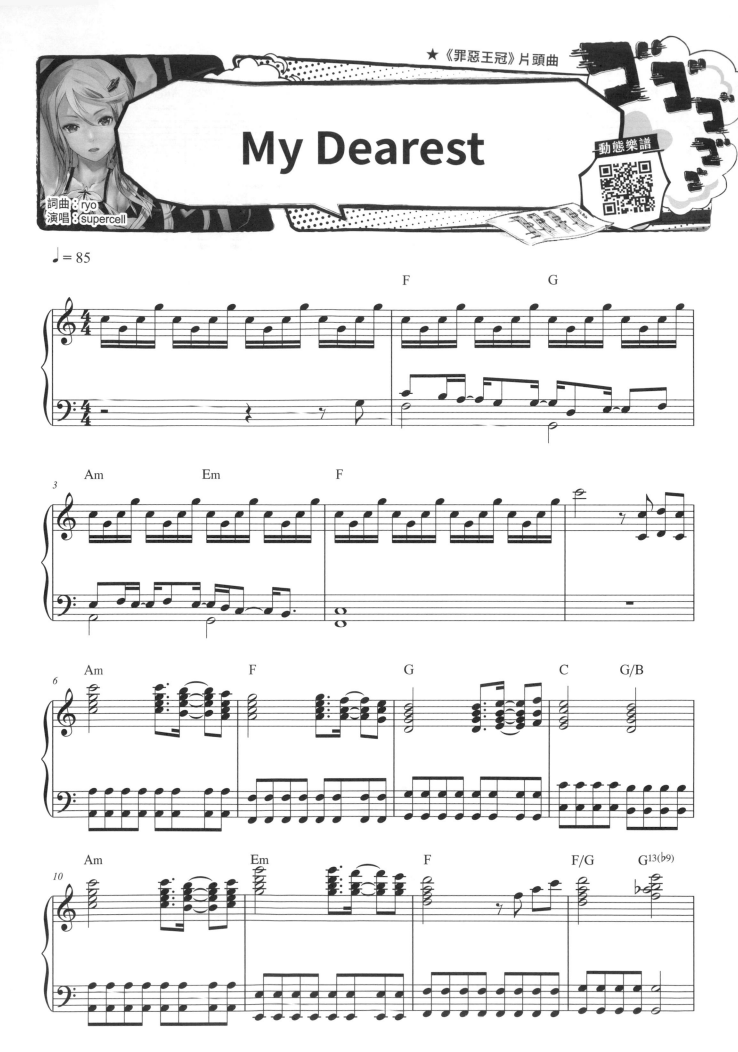

My Dearest

★《罪惡王冠》片頭曲

詞曲：ryo
演唱：supercell

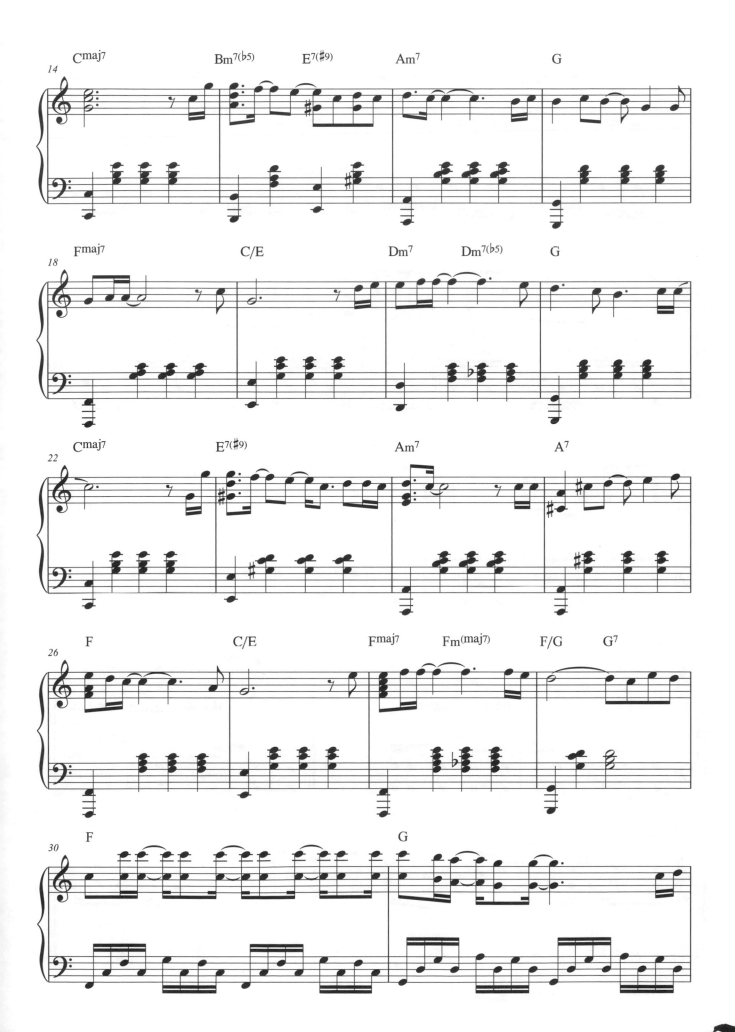

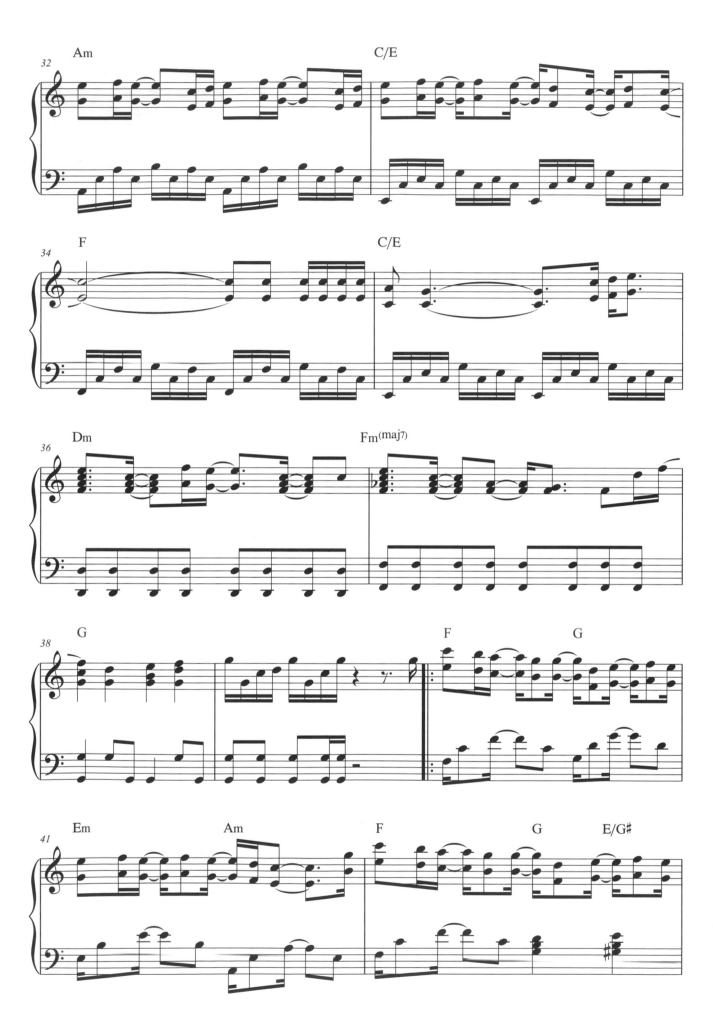

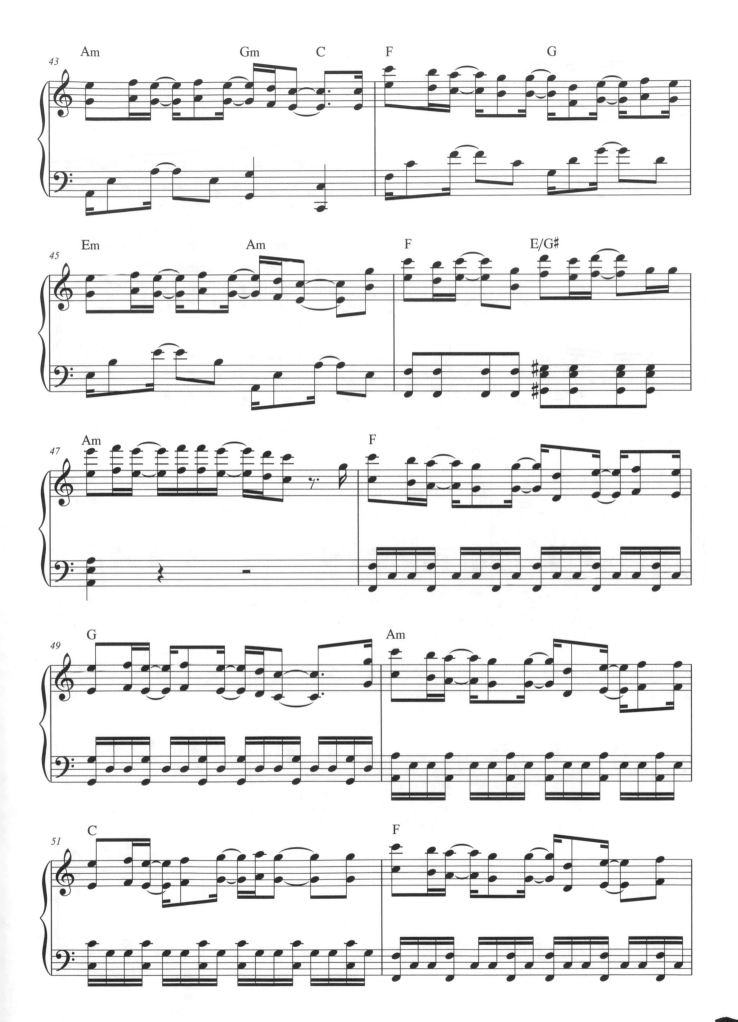

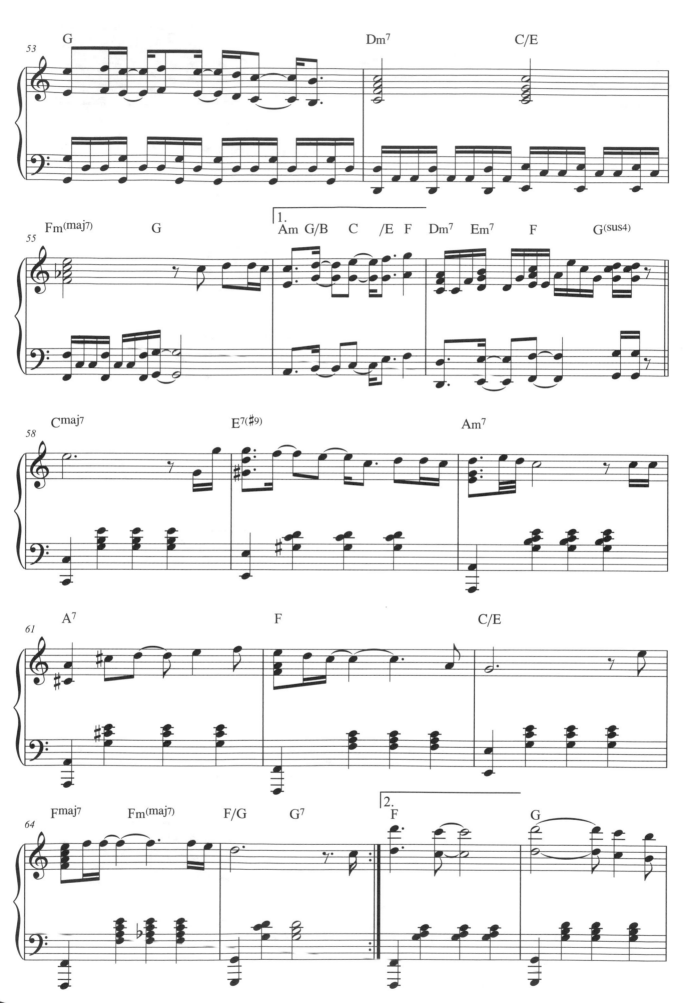

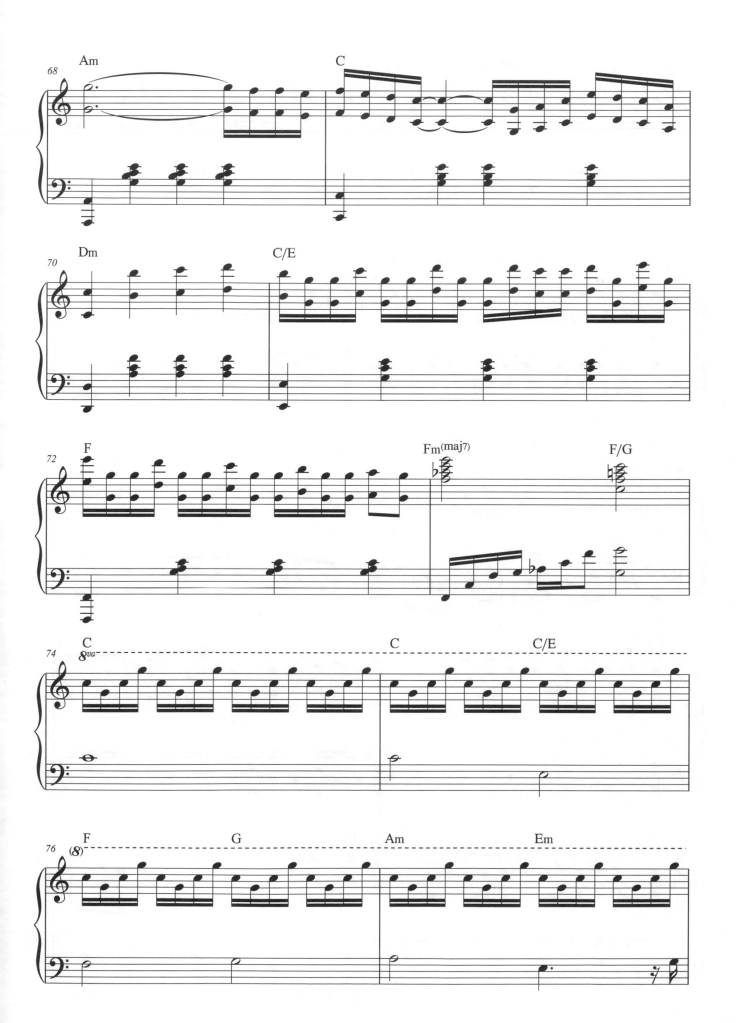

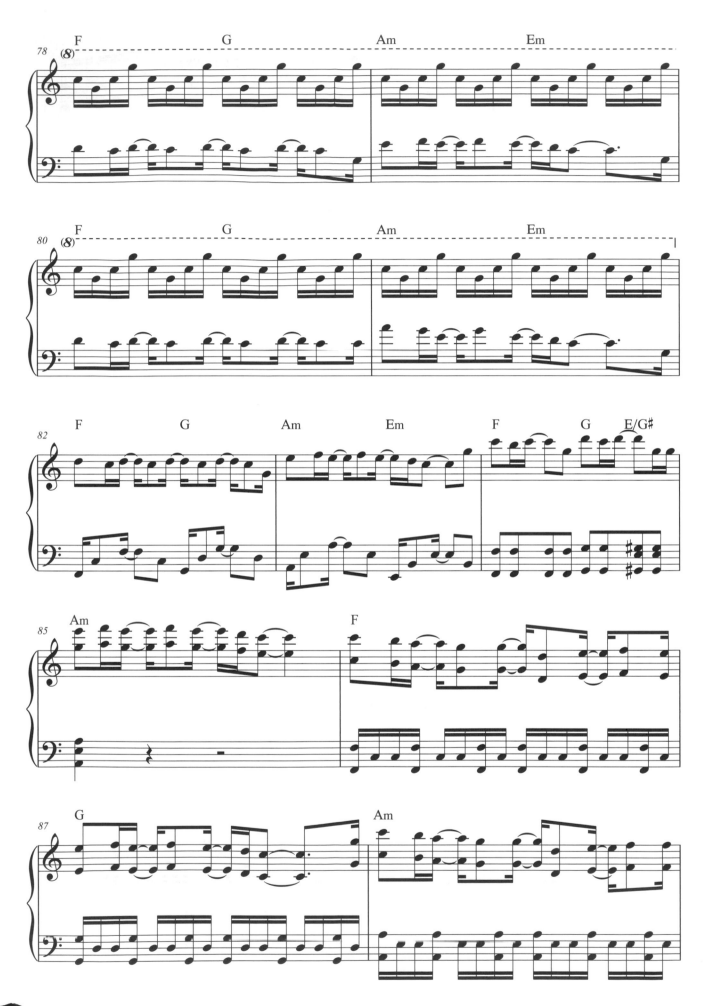

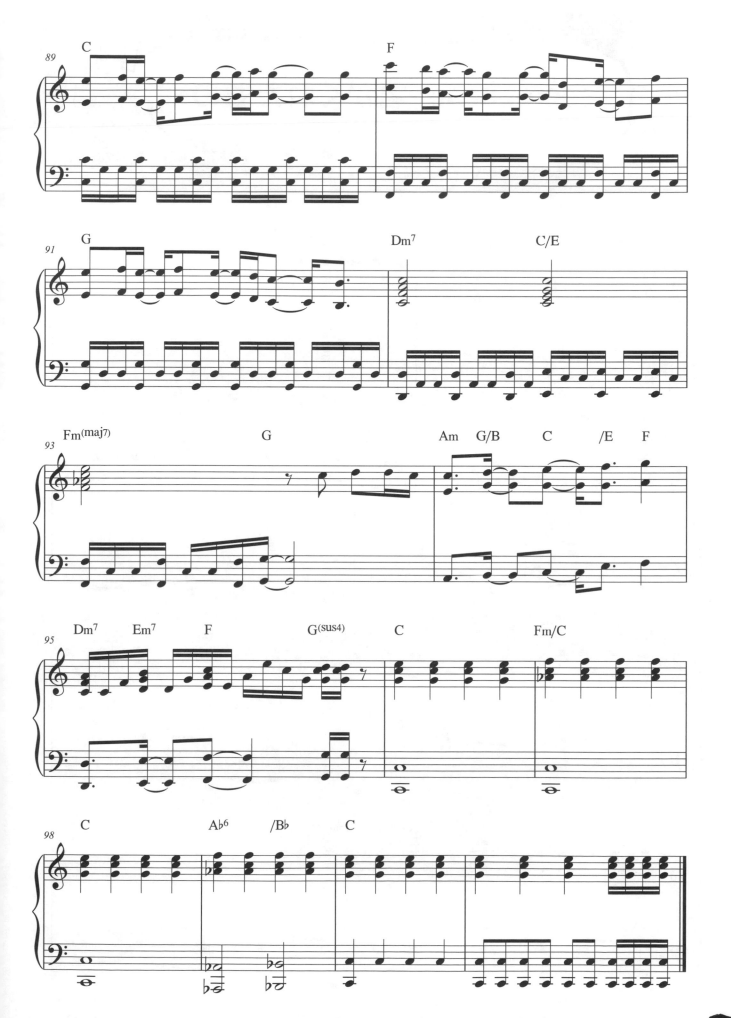

★《我們仍未知道那天所看見的花名。》片尾曲

secret base ~君がくれたもの~

secret base ~你給我的東西~

10 years after ver.

動態樂譜

詞曲：町田紀彦
演唱：ZONE

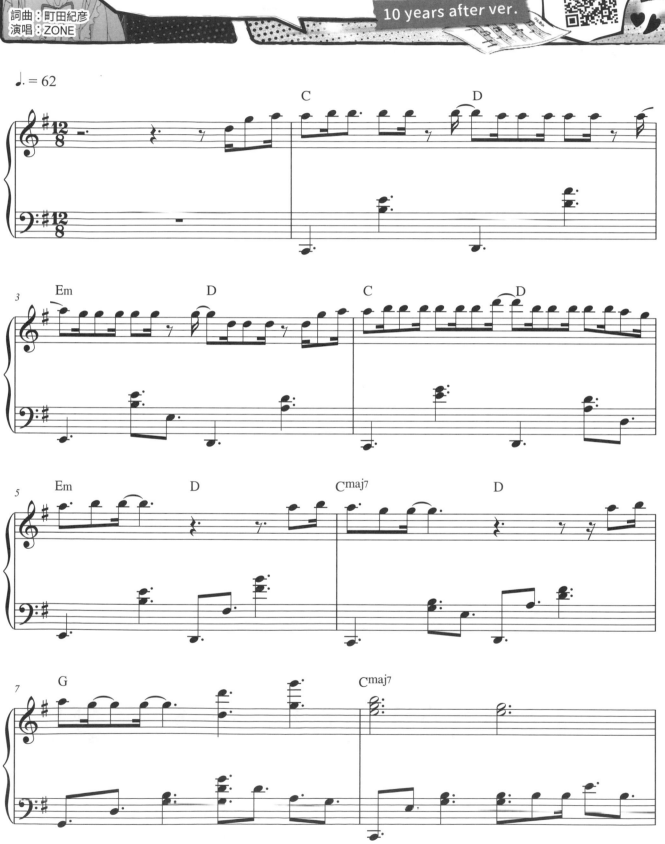

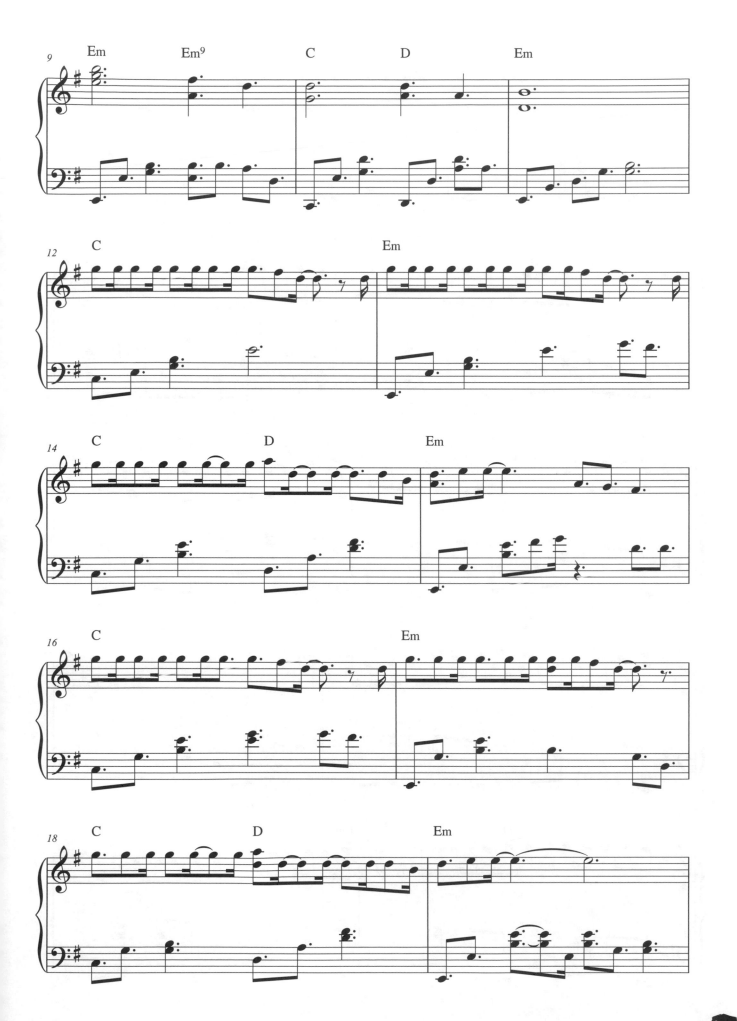

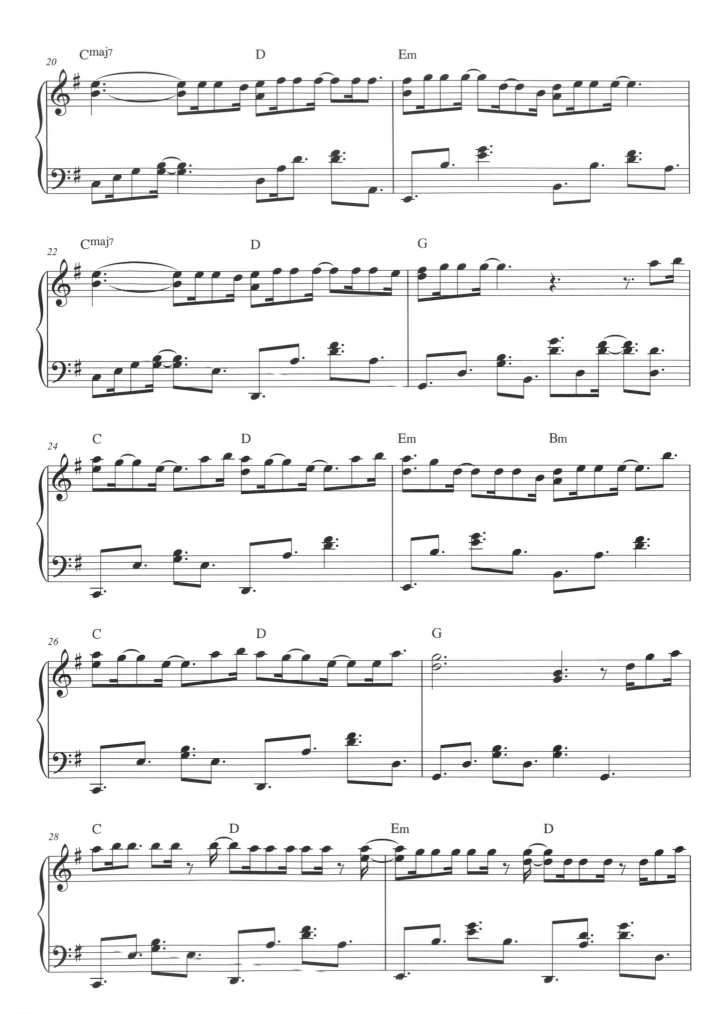

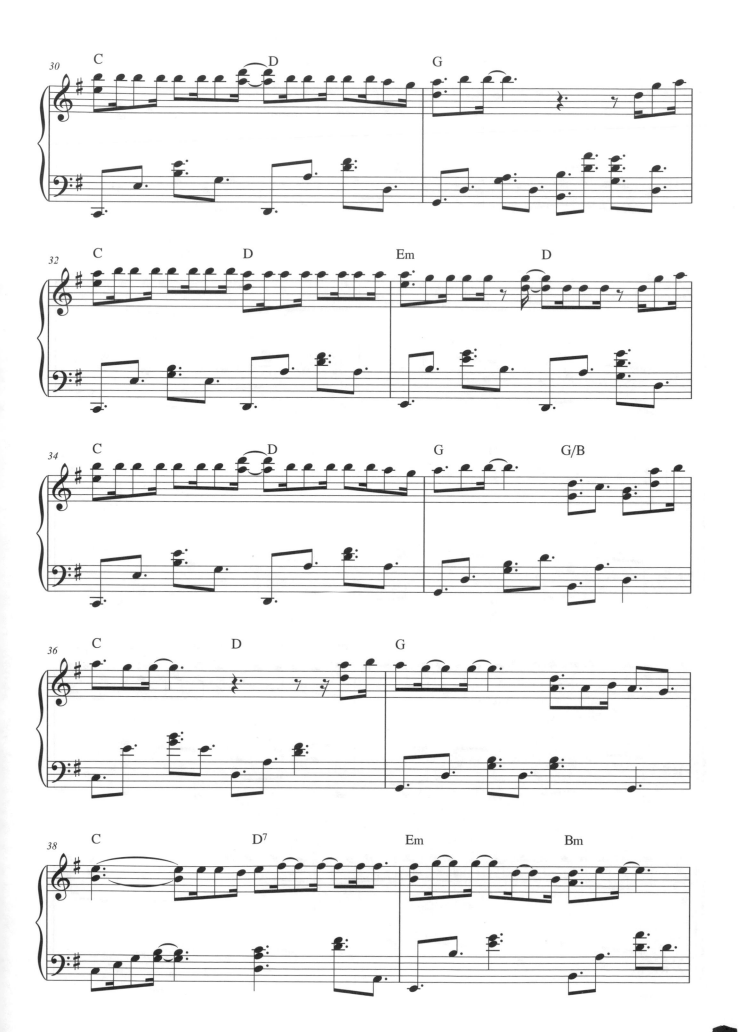

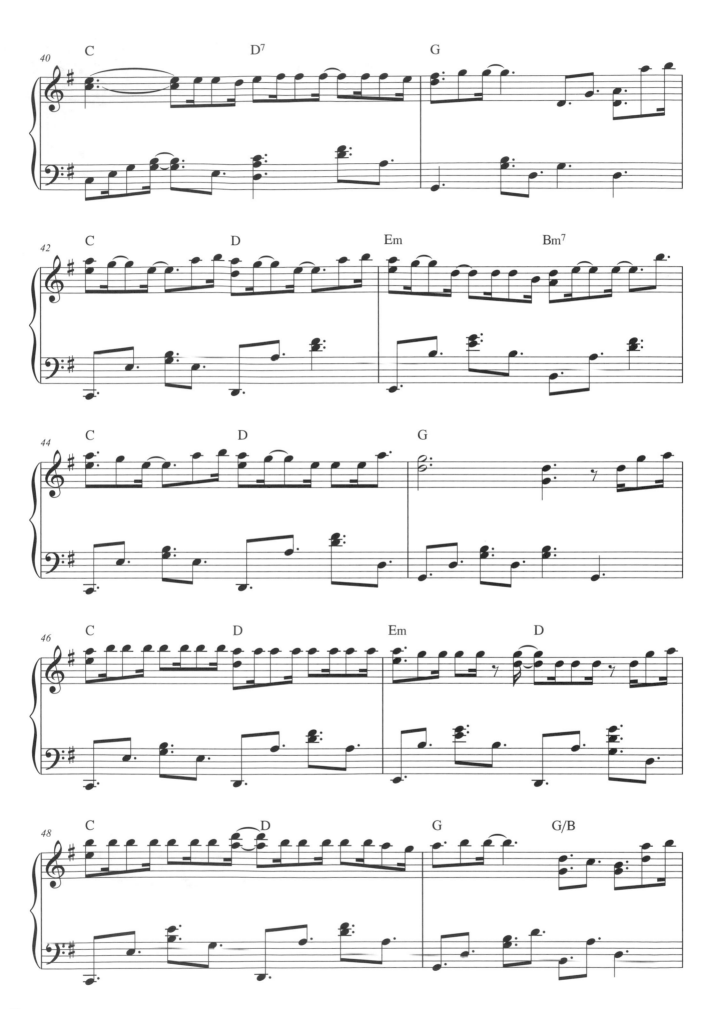

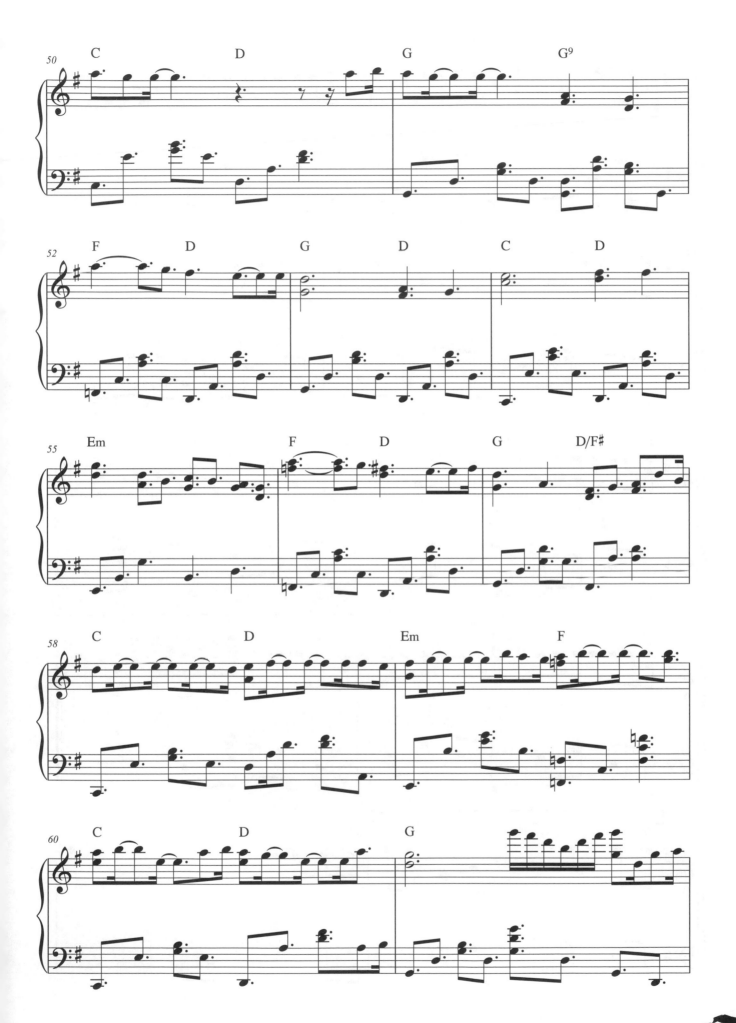

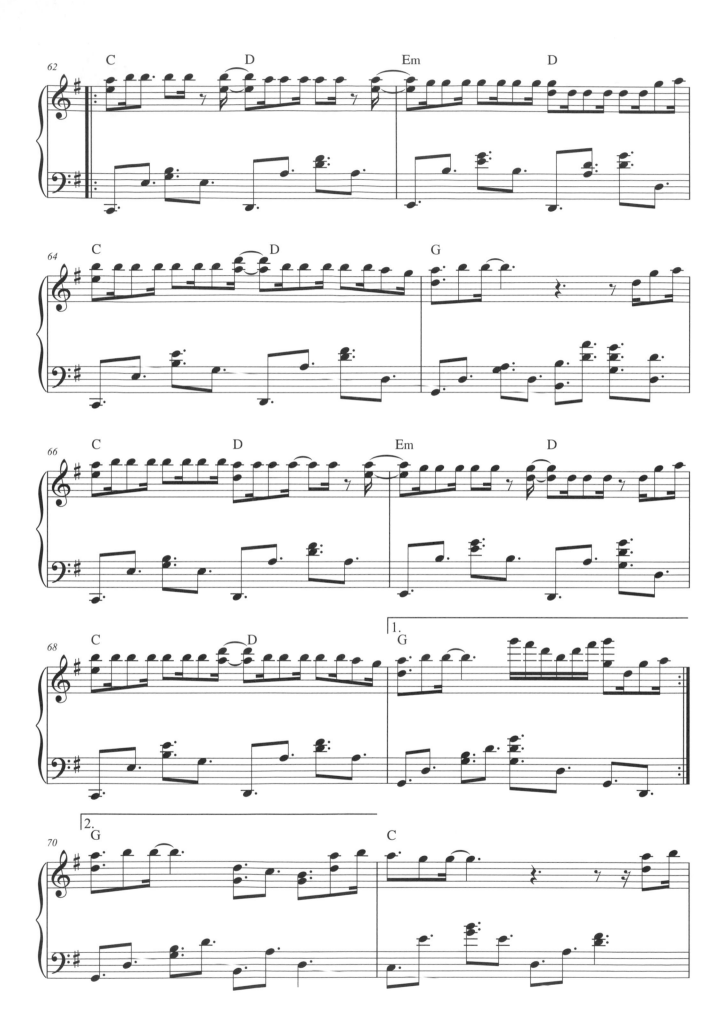

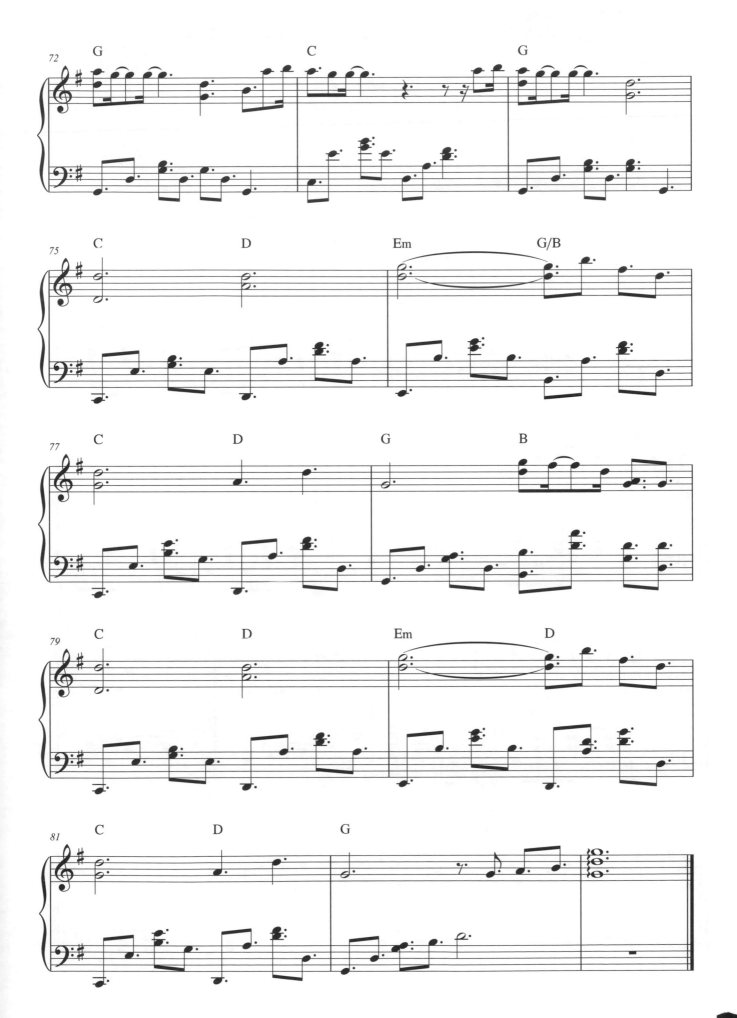

★《四月是你的謊言》片頭曲

光るなら

若能綻放光芒

詞曲：Goose house
演唱：Goose house

動態樂譜

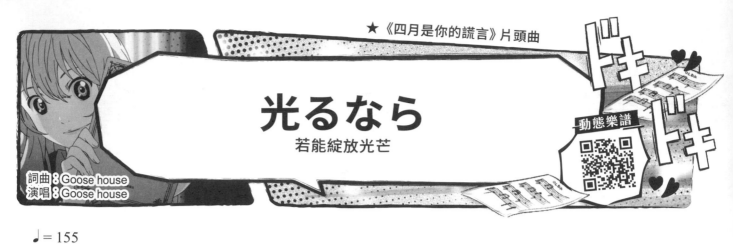

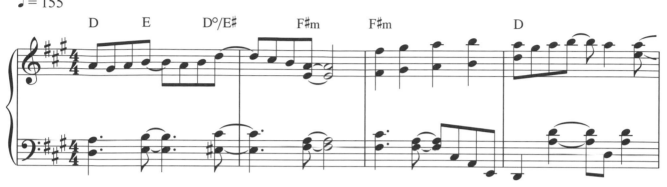

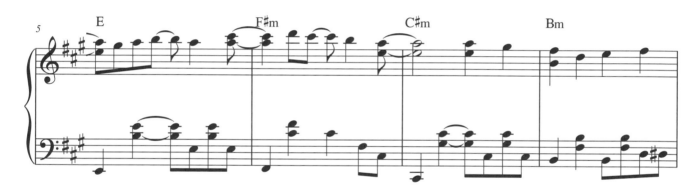

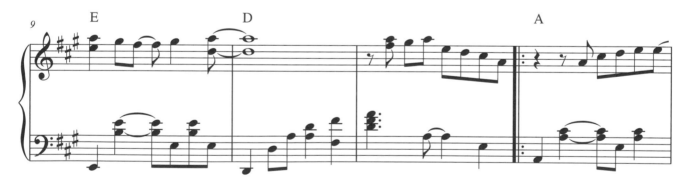

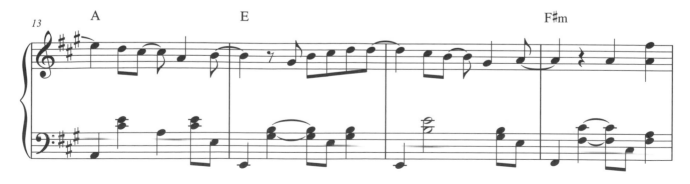

圖片出處：https://www.kimiuso.jp/information/

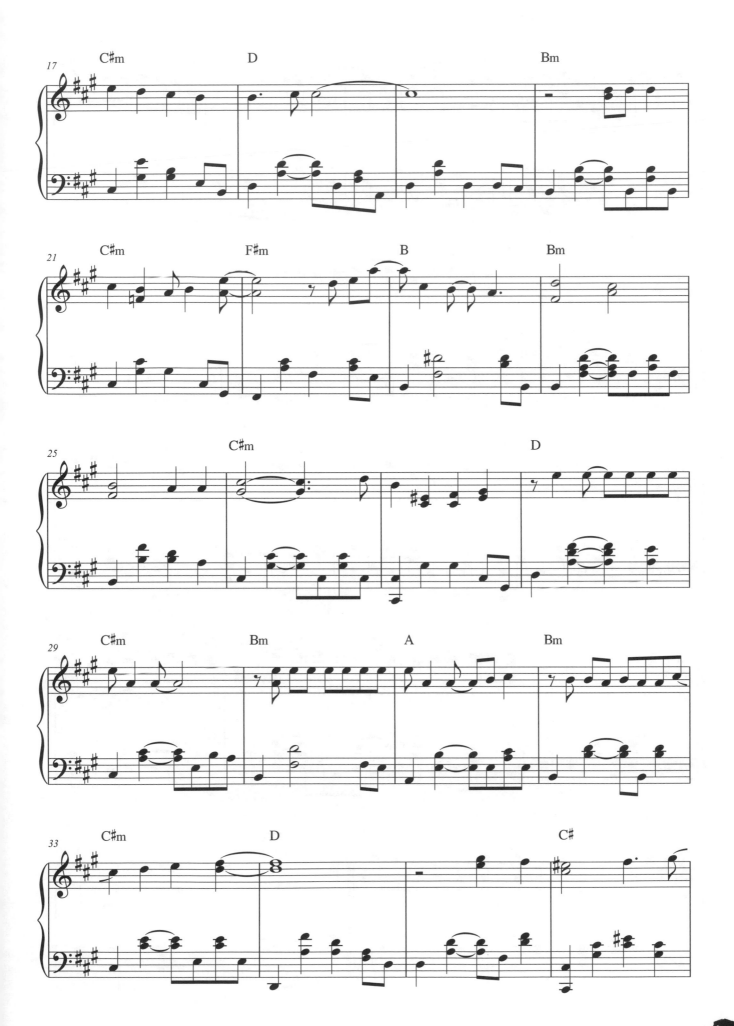

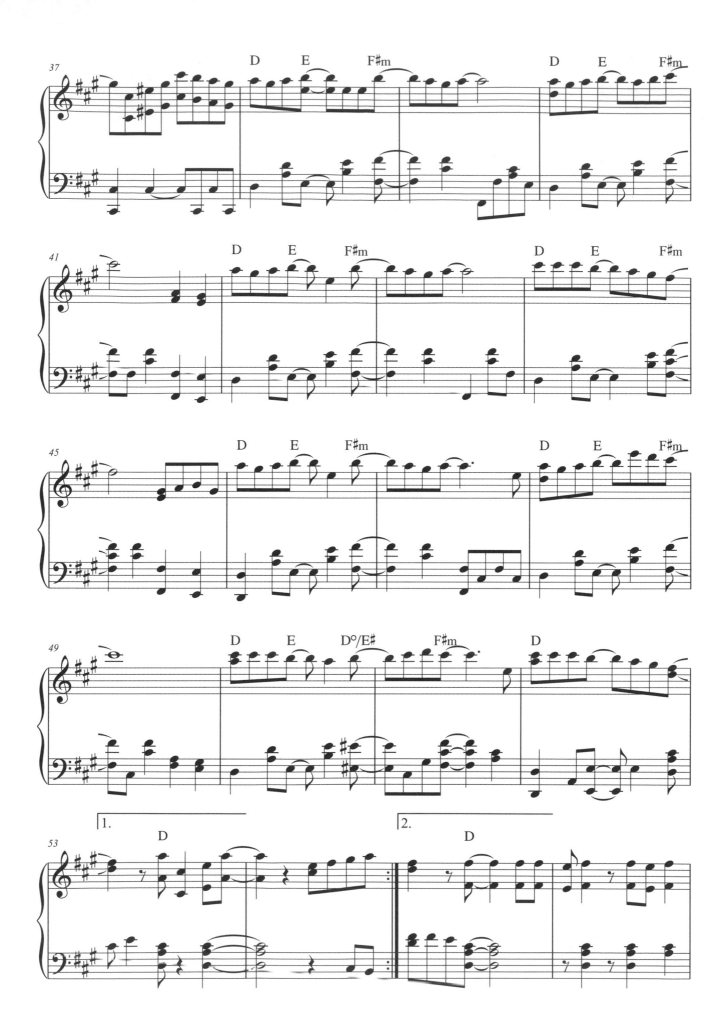

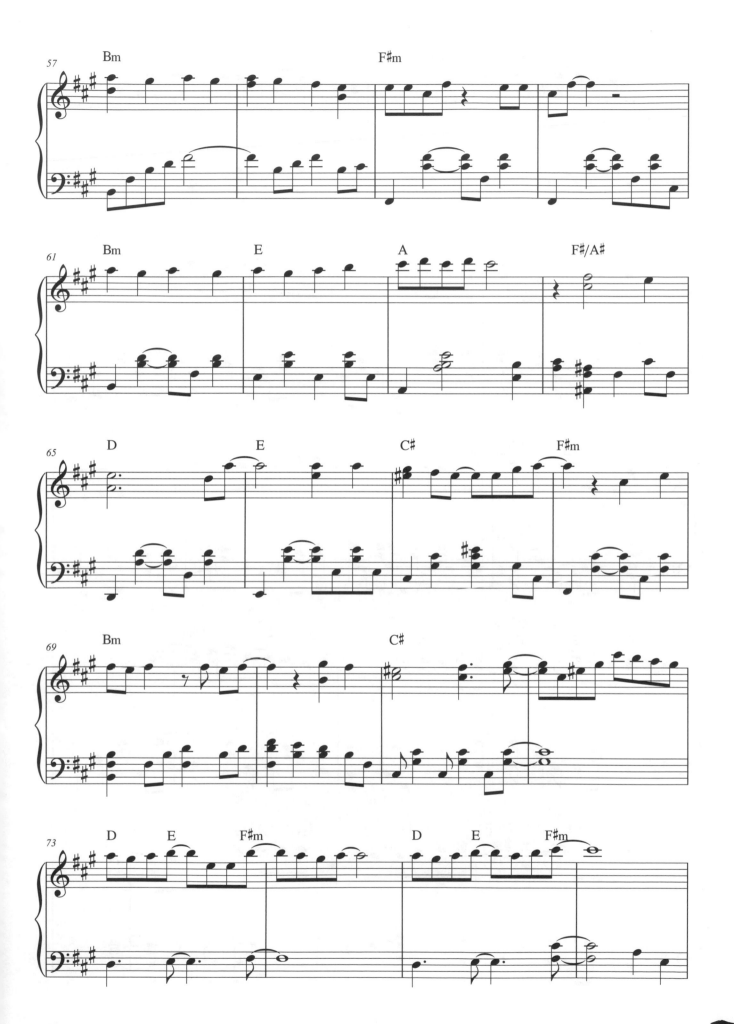

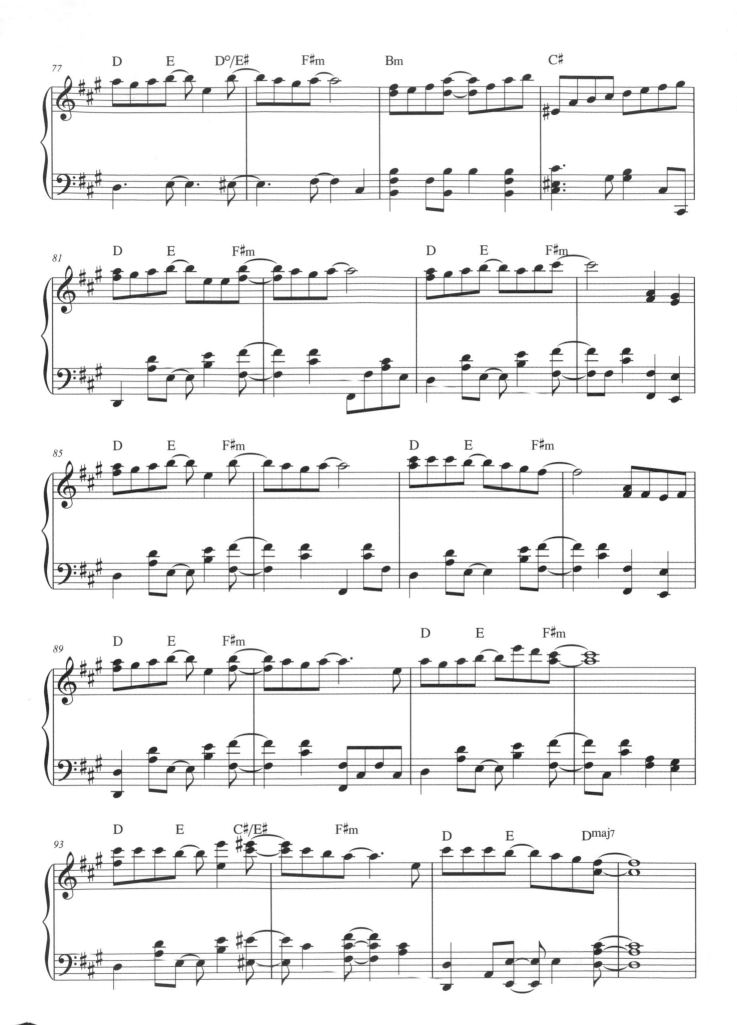

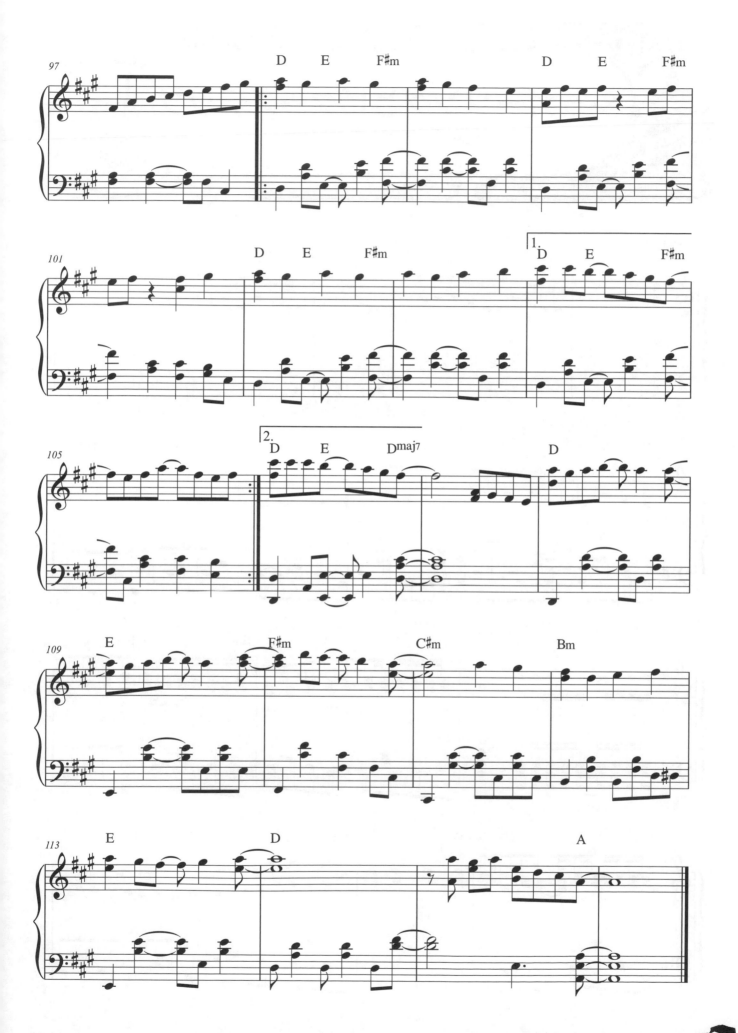

★《血界戰線》片尾曲

シュガーソングとビターステップ
Sugar Song and Bitter Step

動態樂譜

詞曲：田淵智也
演唱：UNISON SQUARE GARDEN

♩ = 132

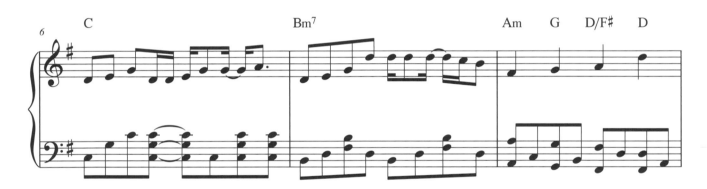

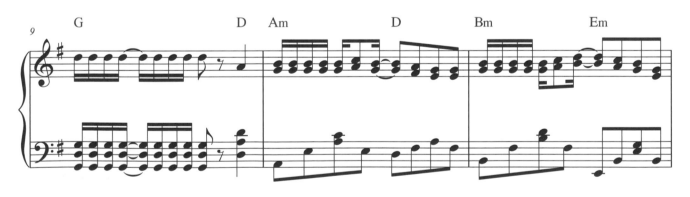

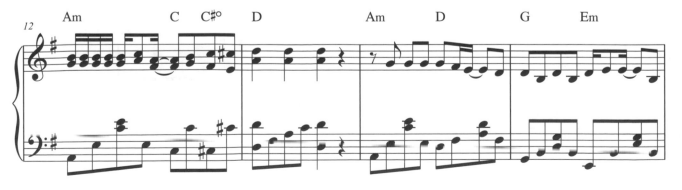

圖片出處：http://kekkaisensen.com/story.html

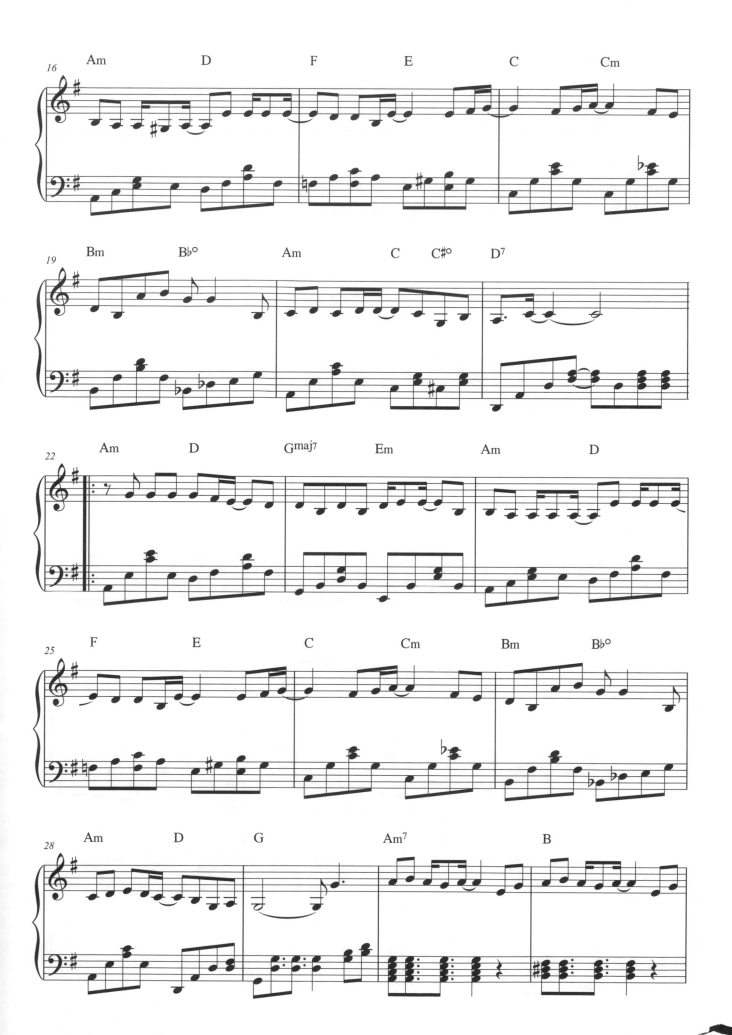

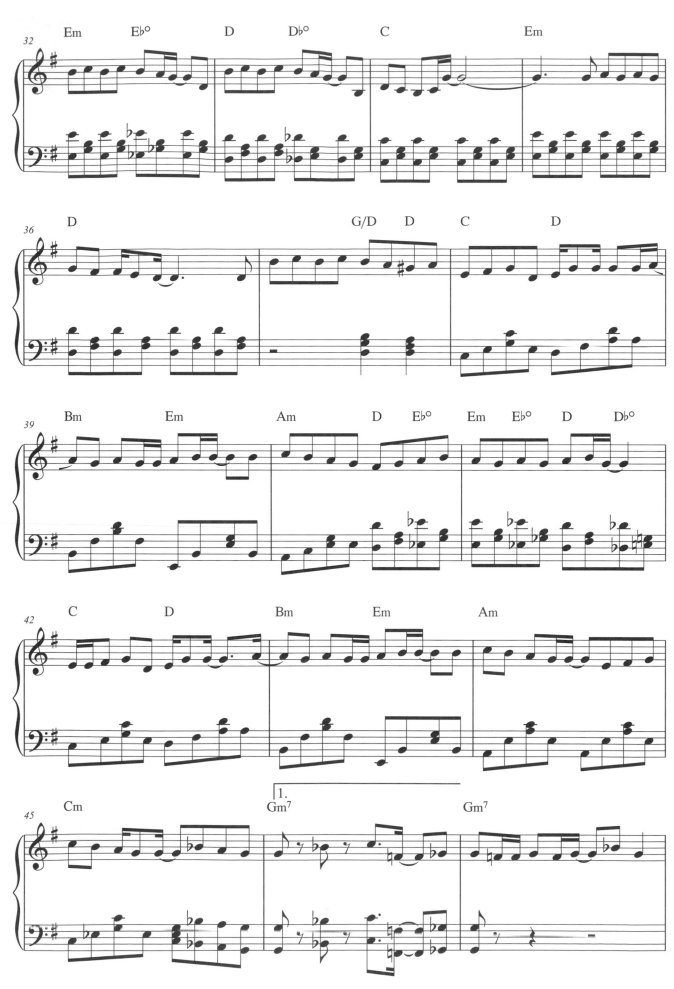

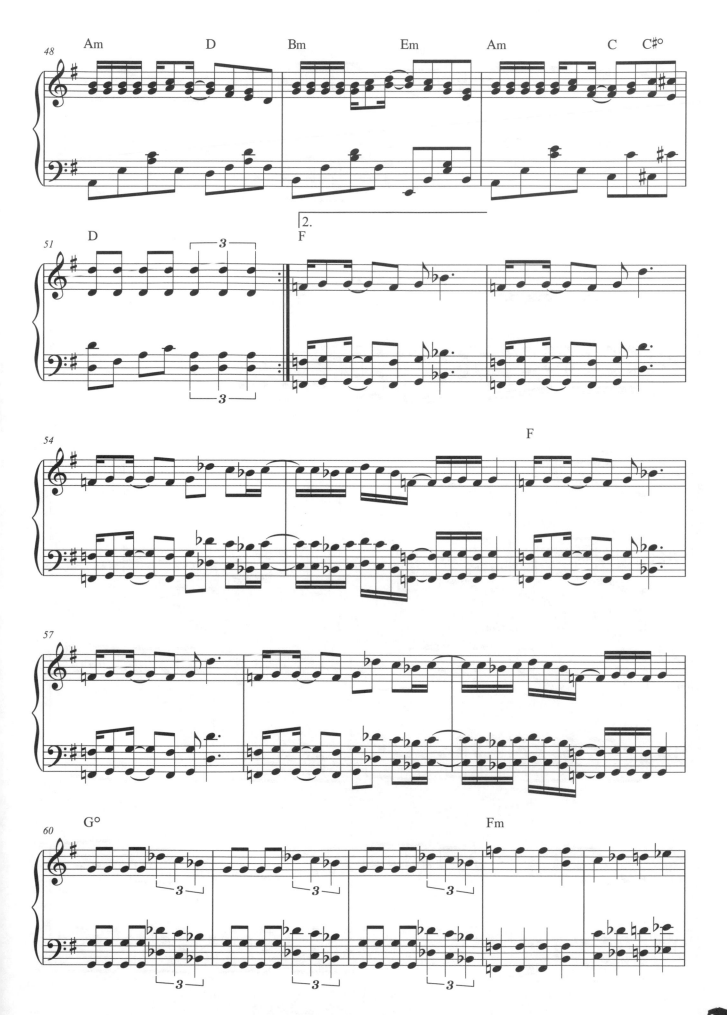

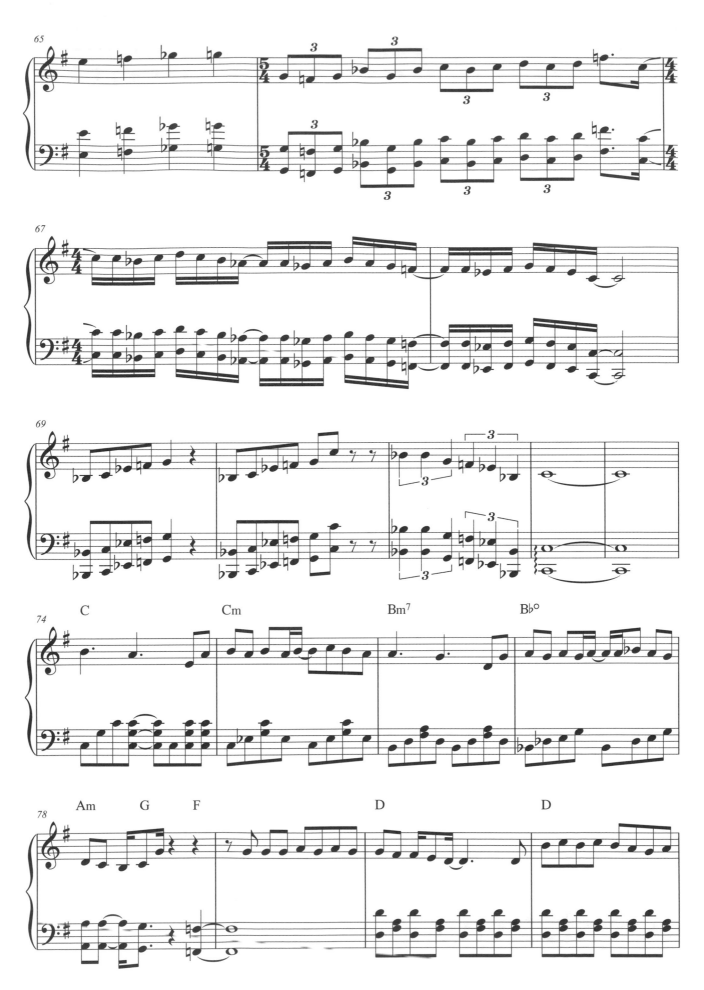

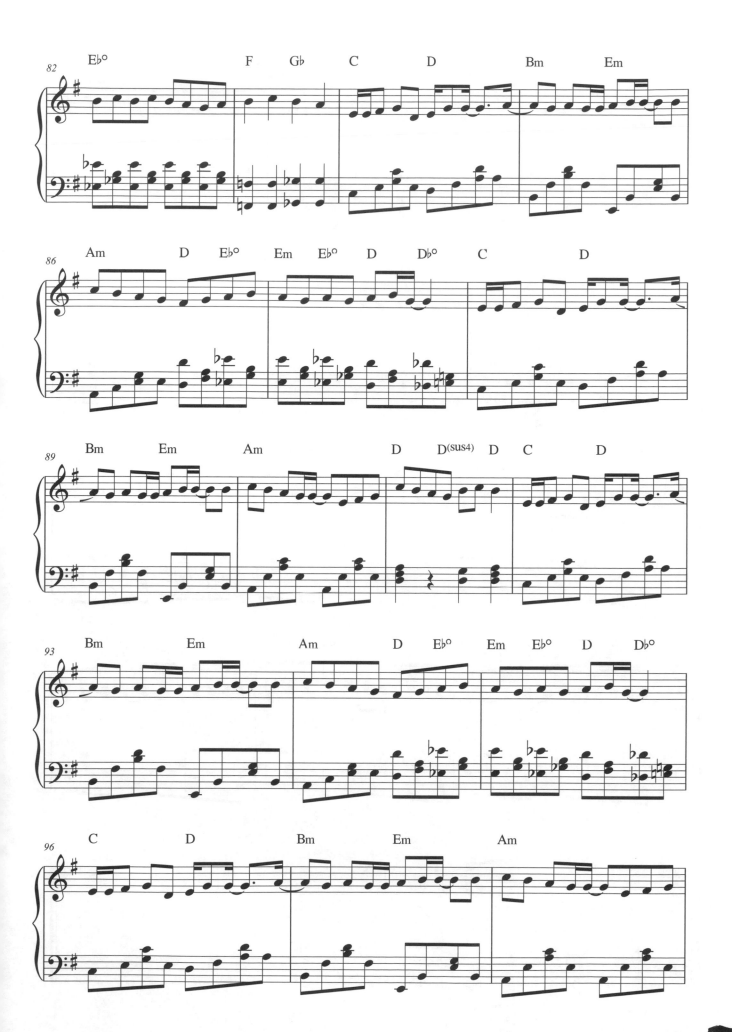

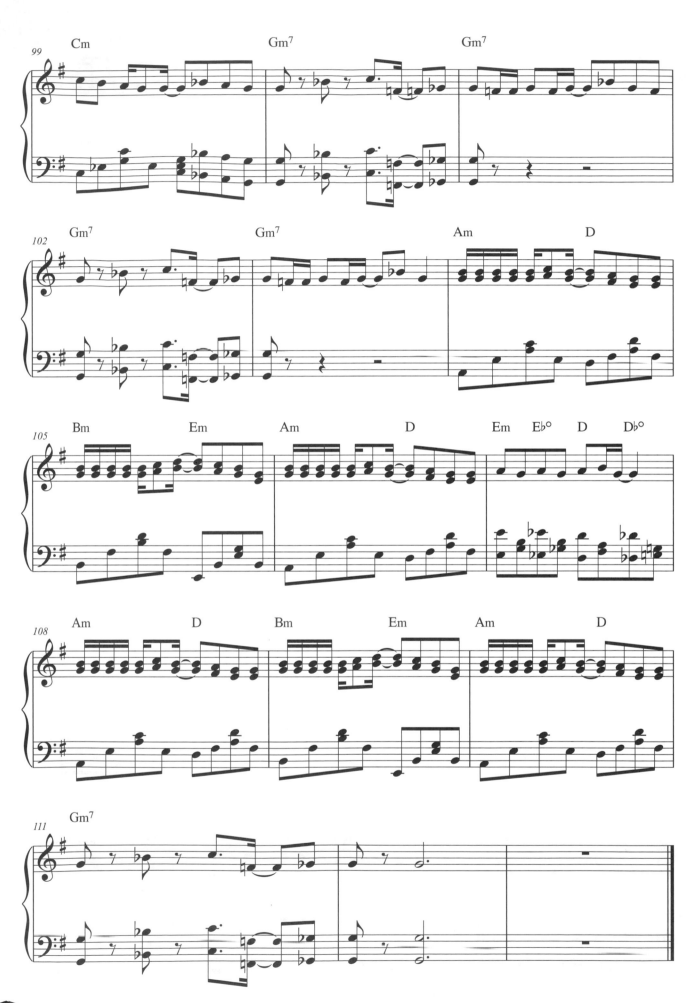

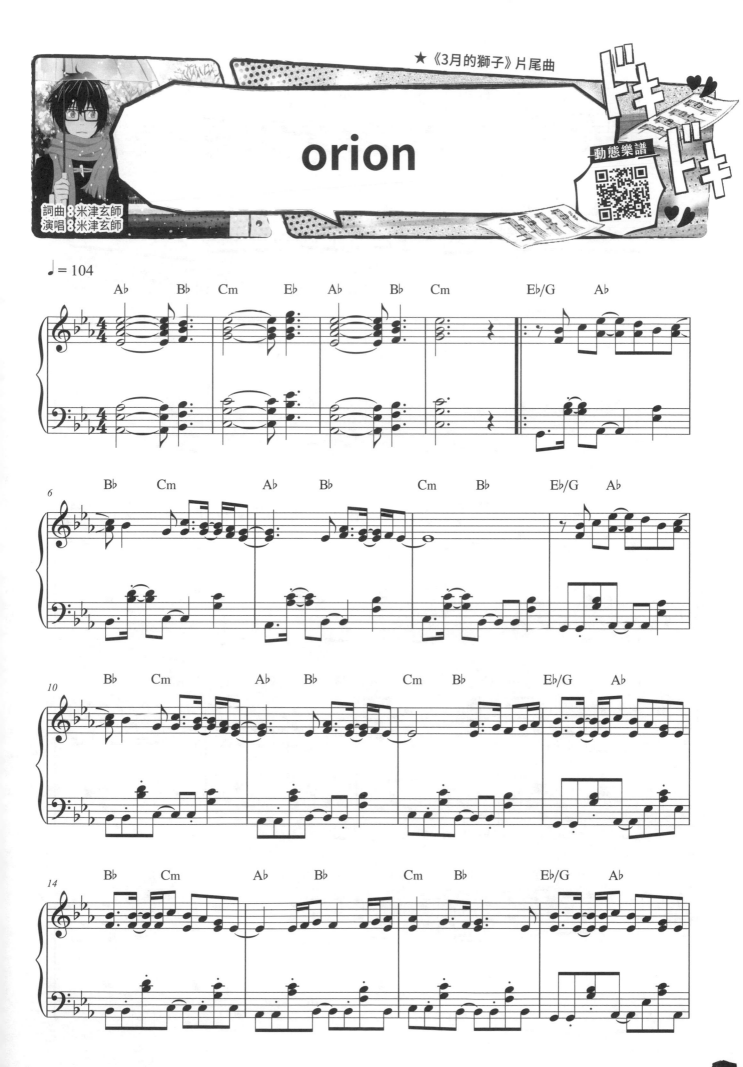

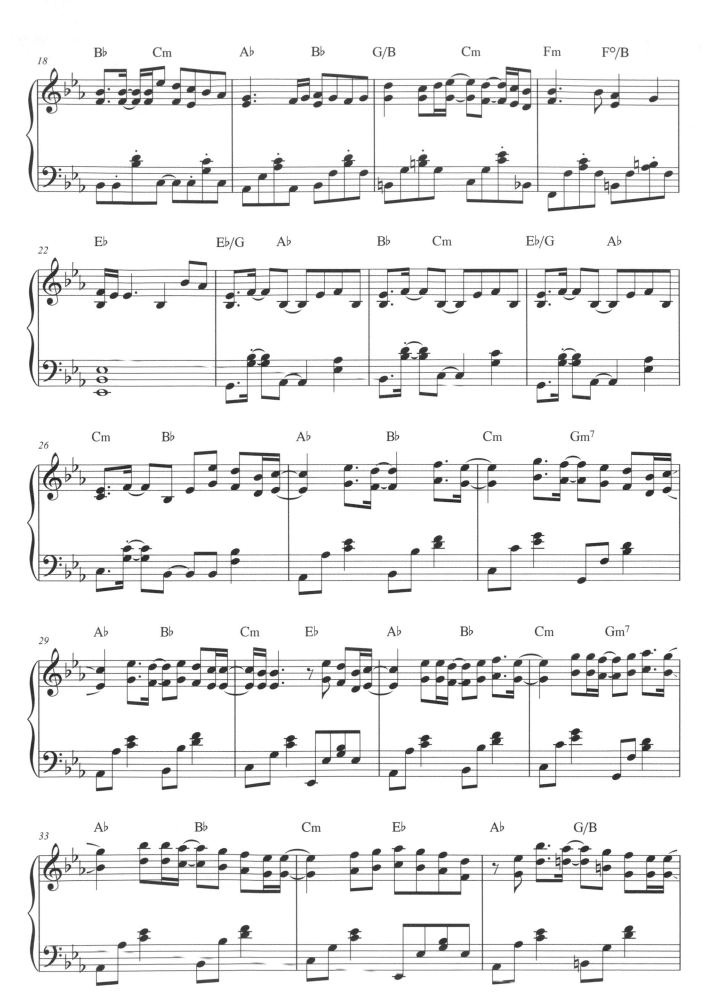

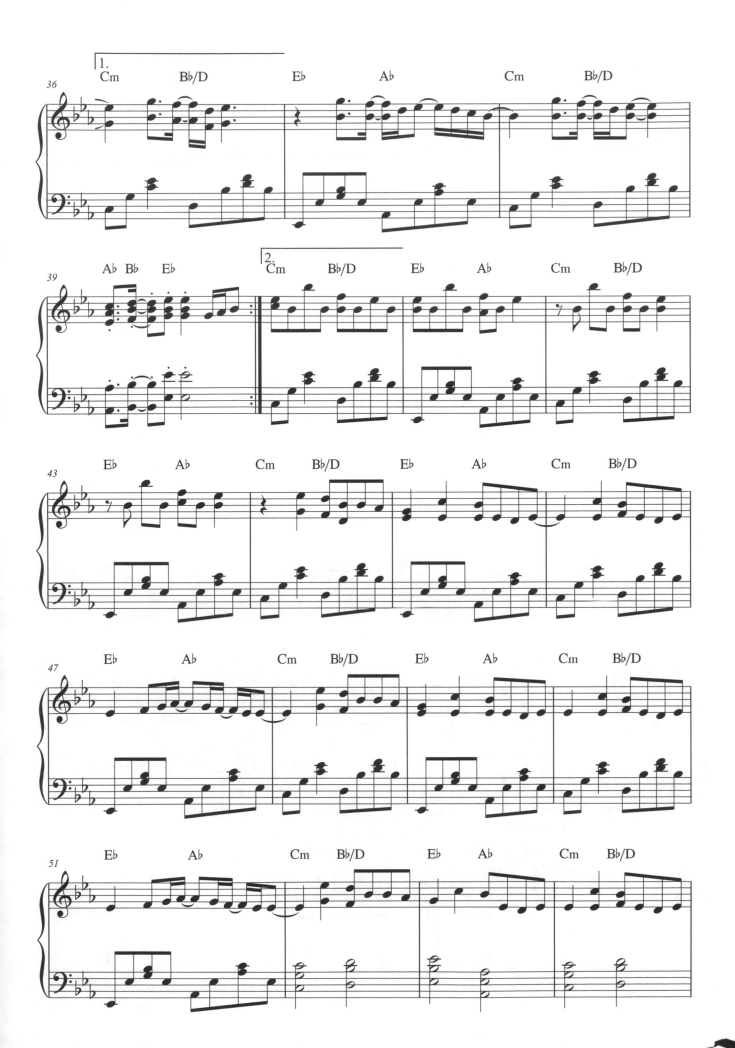

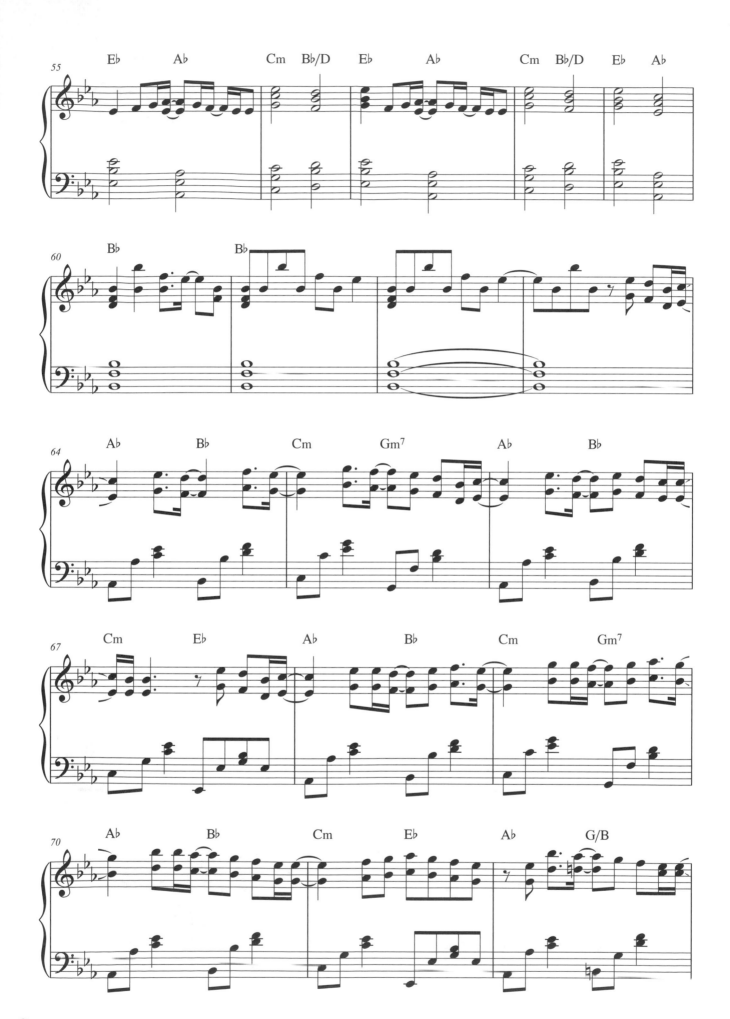

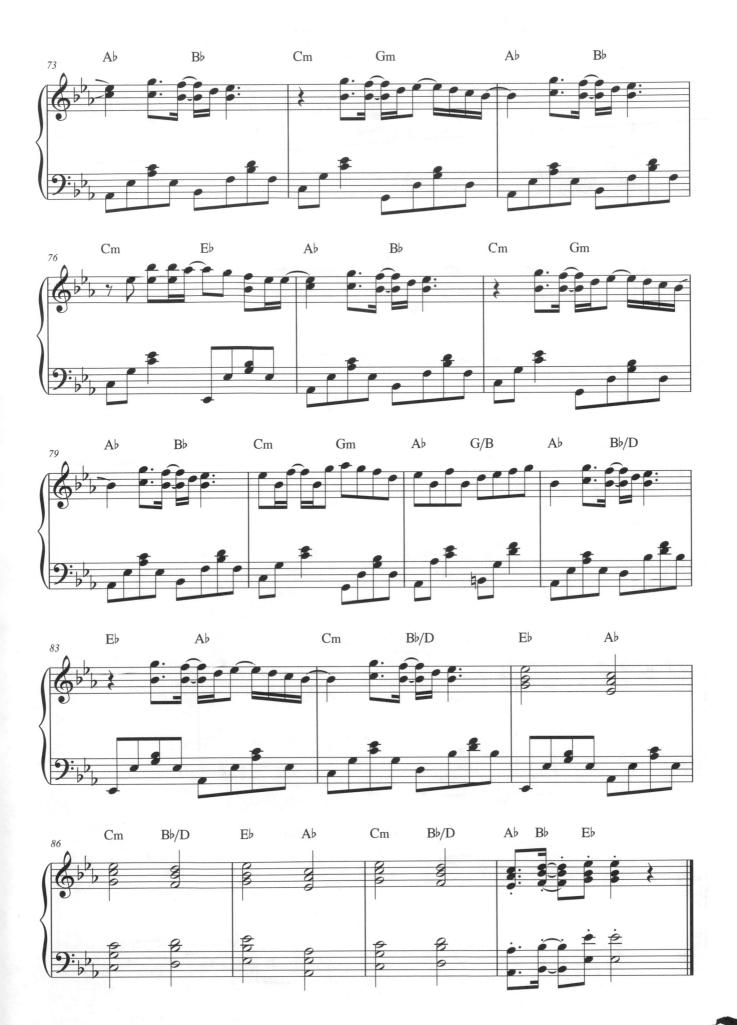

★《暗殺教室》S2 片尾曲

また君に会える日

與你重逢的那一天

詞：宮脇詩音
曲：ArmySlick
　　Lauren Kaori
演唱：宮脇詩音

動態樂譜

♩ = 80

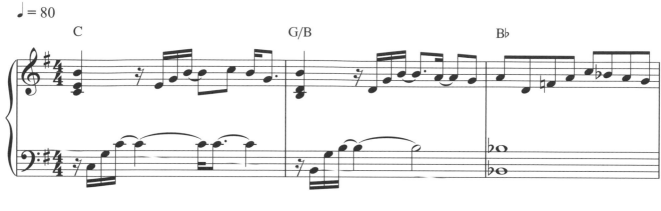

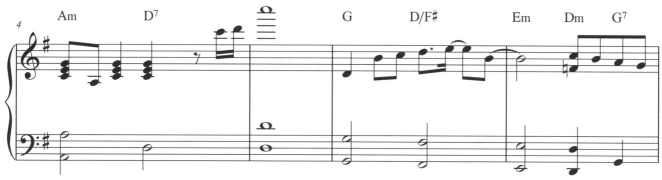

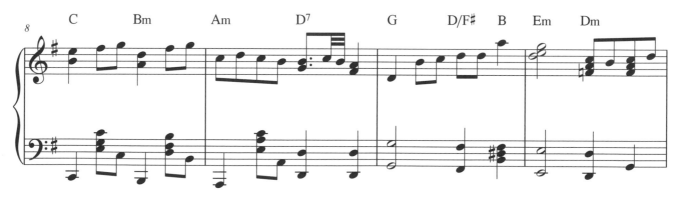

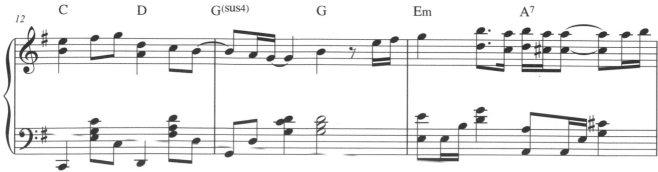

圖片出處：https://ansatsu-anime.com/

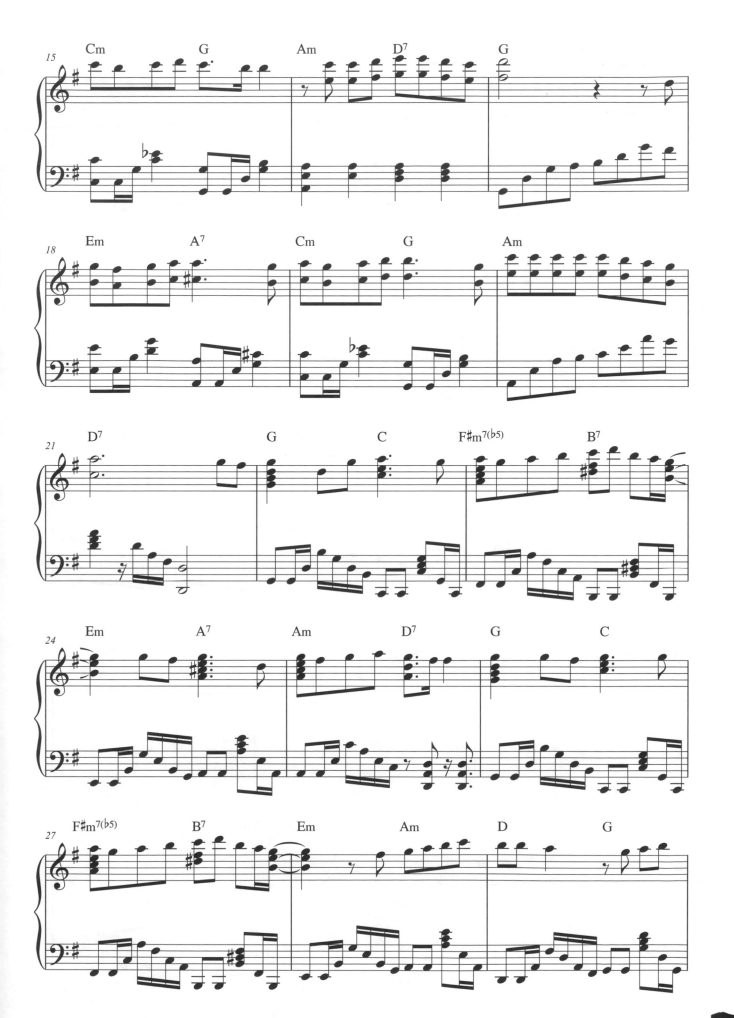

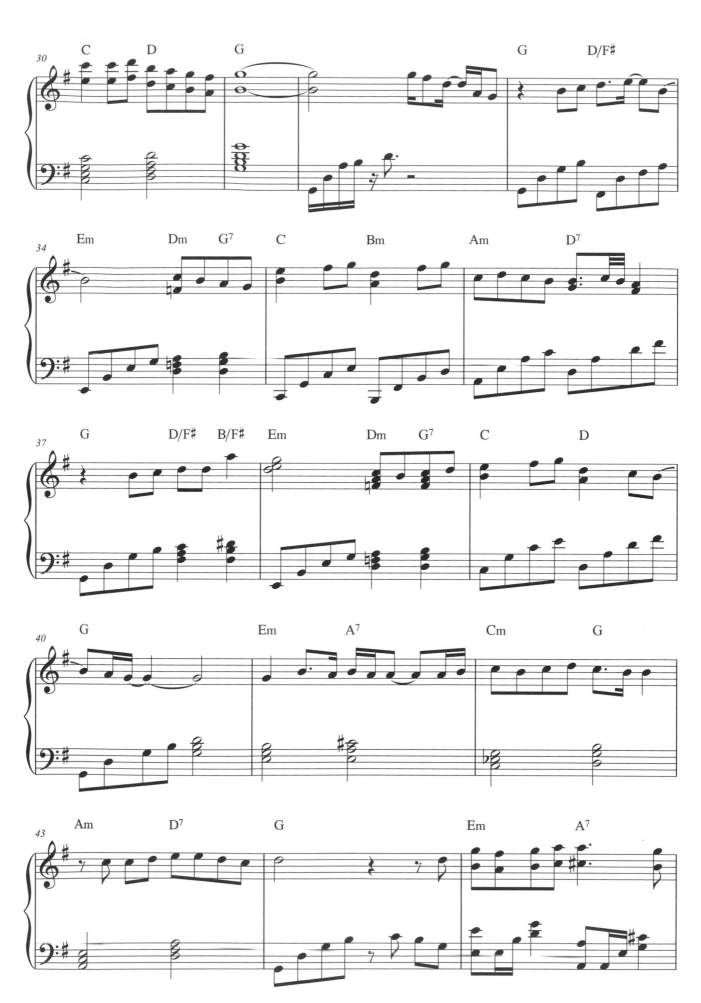

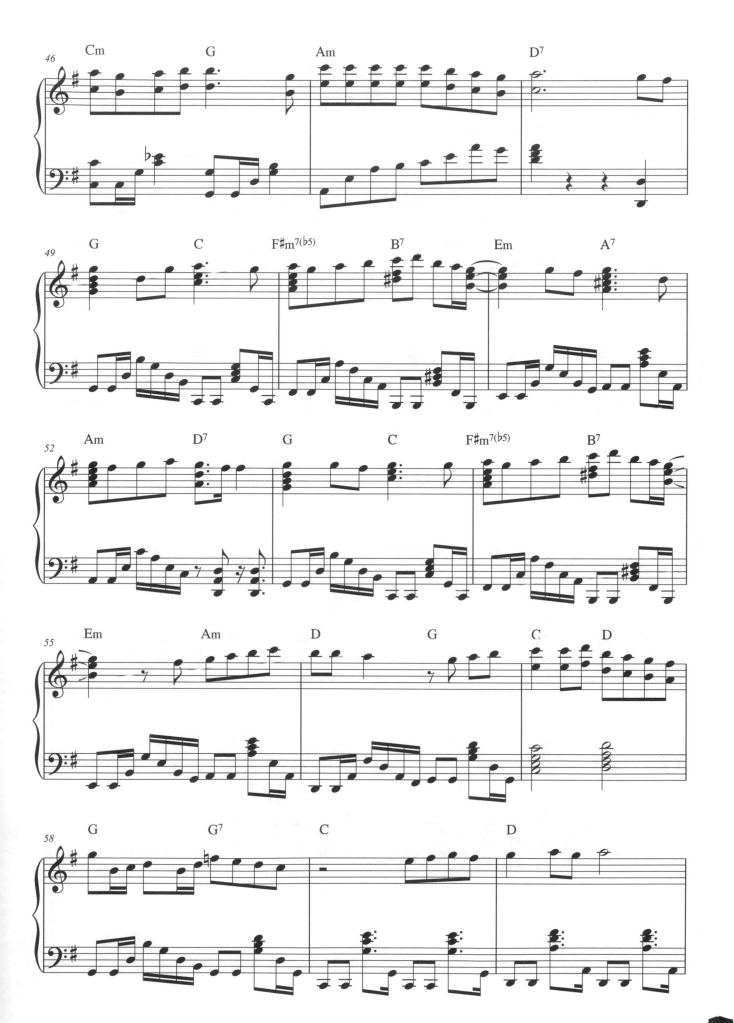

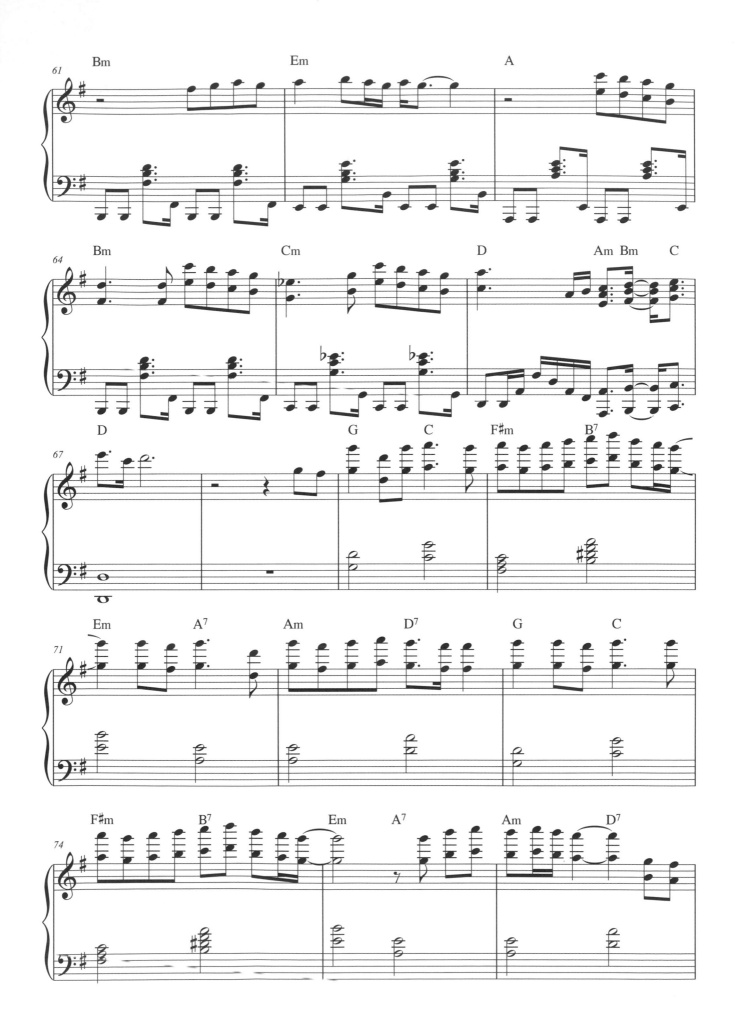

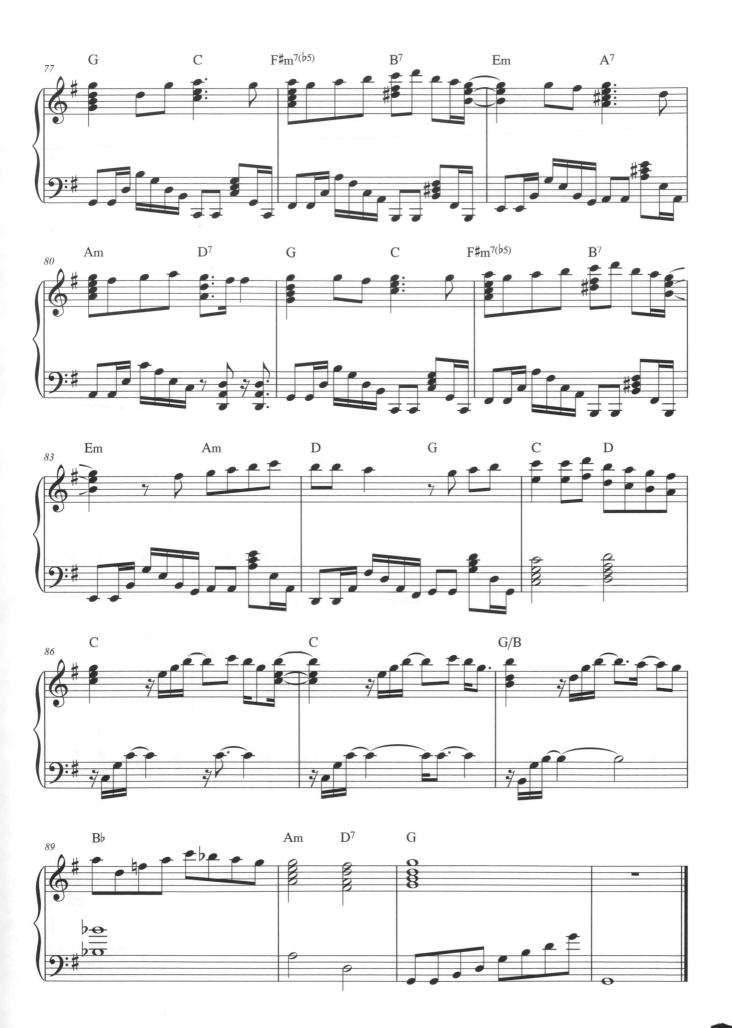

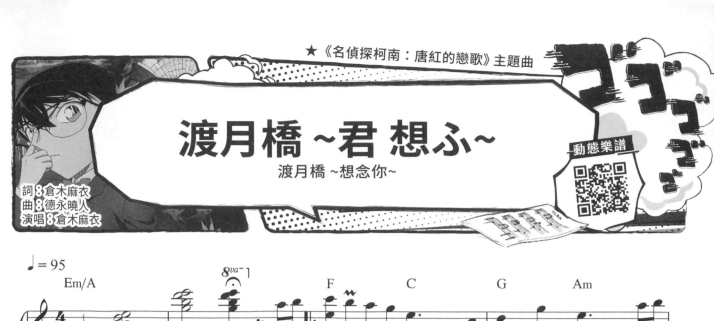

渡月橋 ~君 想ふ~

渡月橋 ~想念你~

★《名偵探柯南：唐紅的戀歌》主題曲

詞：倉木麻衣
曲：德永曉人
演唱：倉木麻衣

動態樂譜

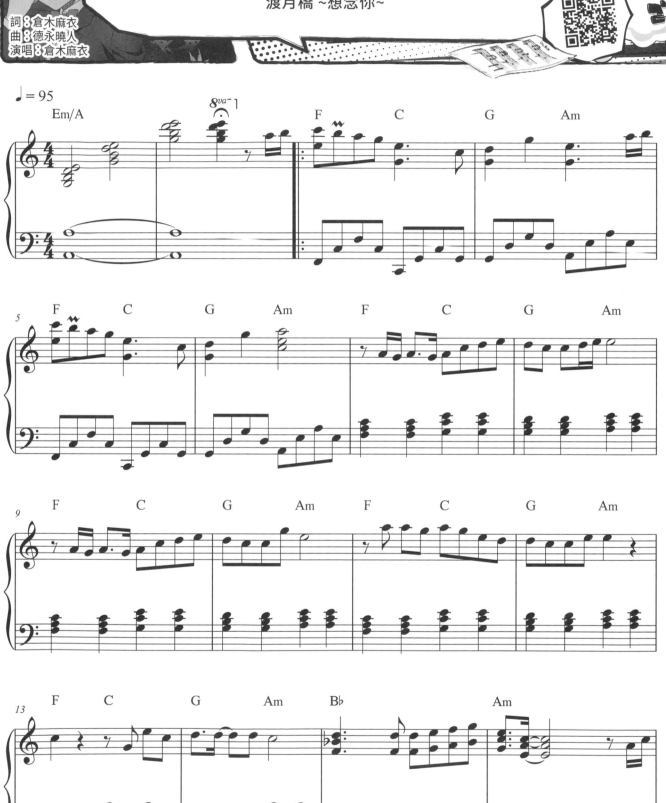

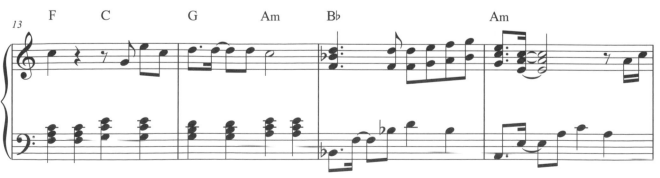

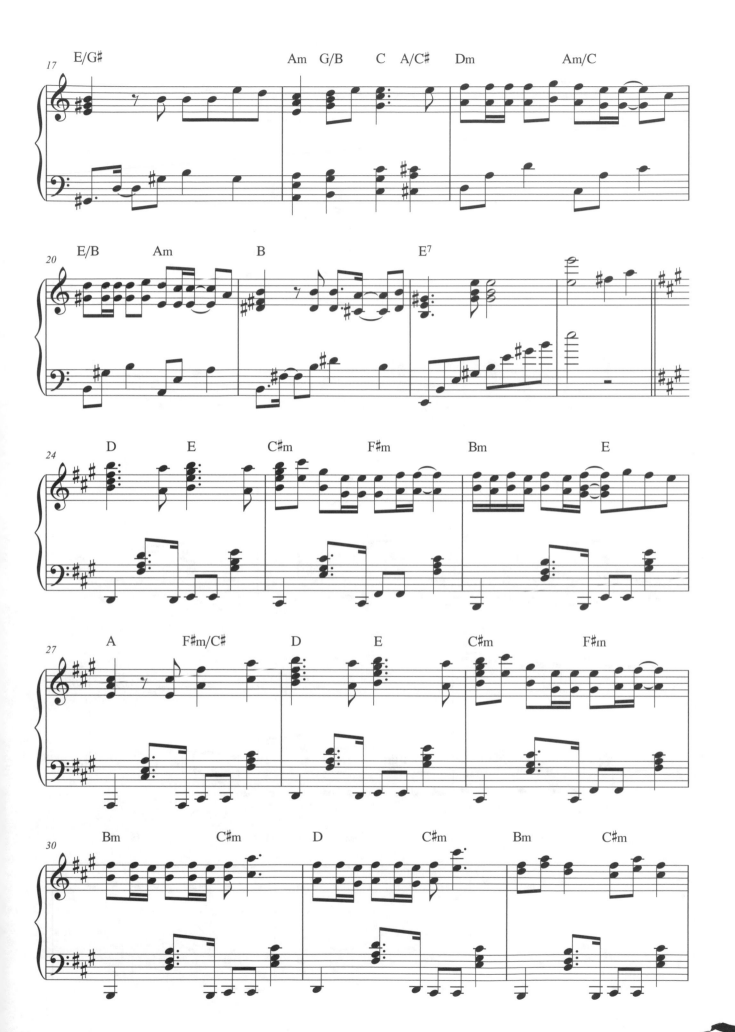

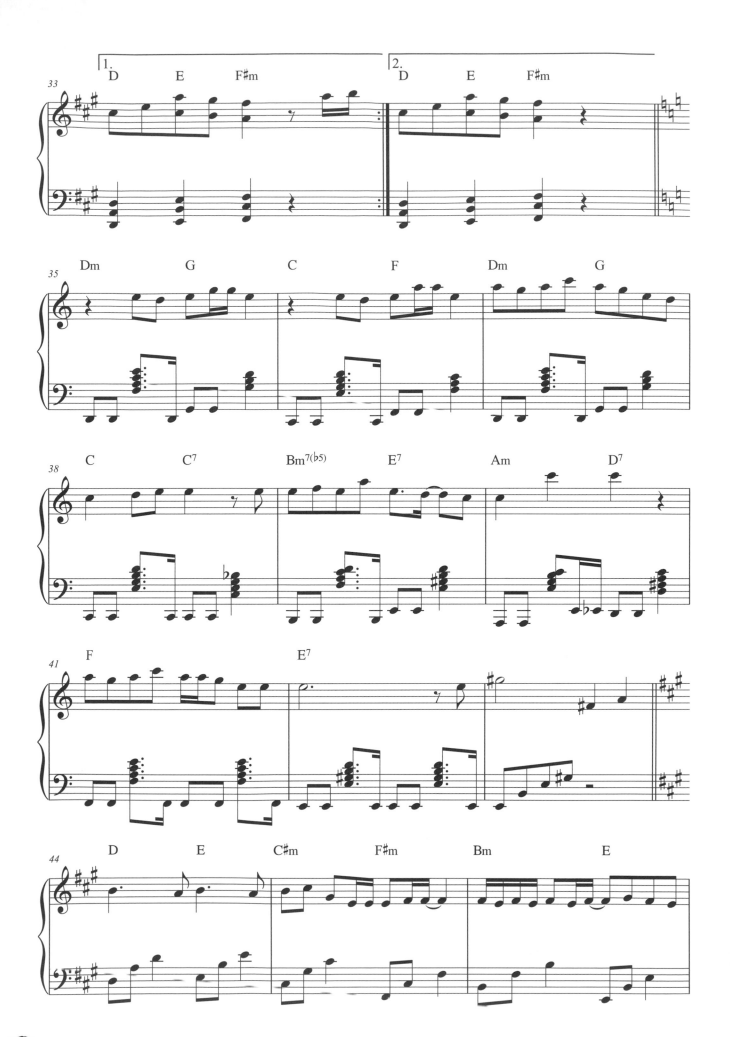

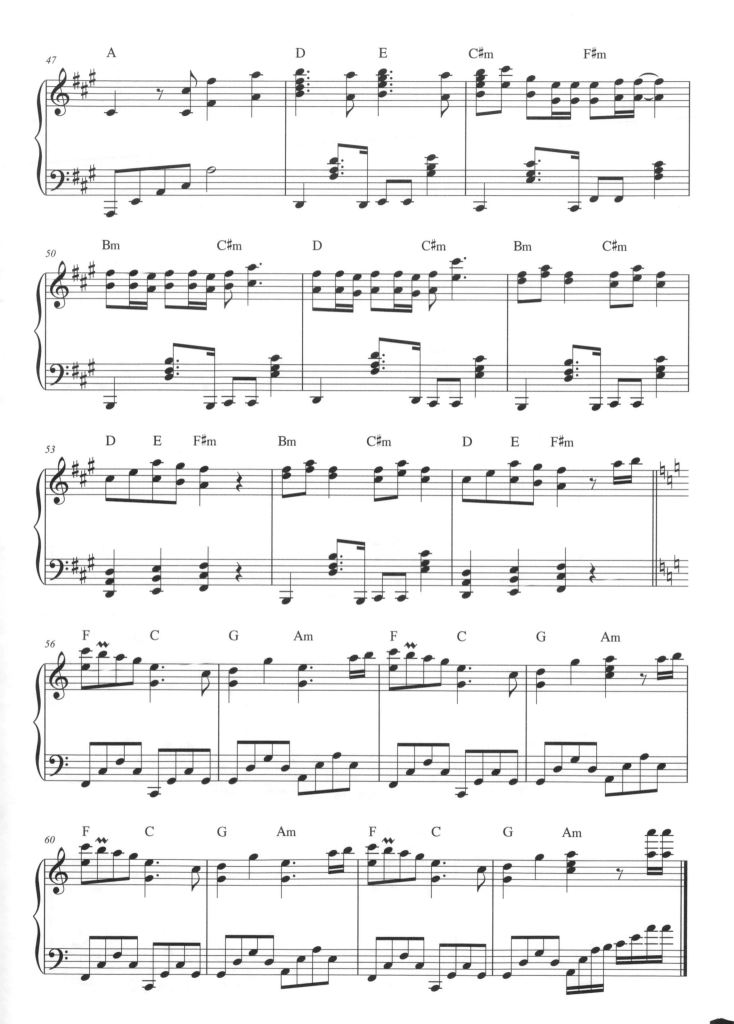

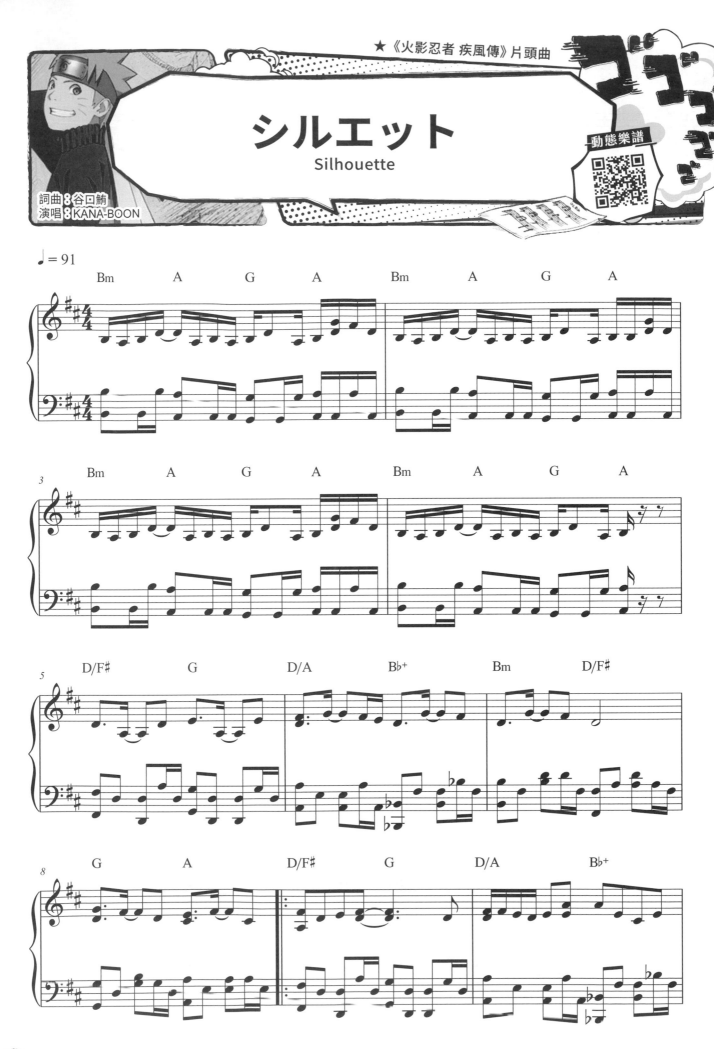

★《火影忍者 疾風傳》片頭曲

シルエット
Silhouette

動態樂譜

詞曲：谷口鮪
演唱：KANA-BOON

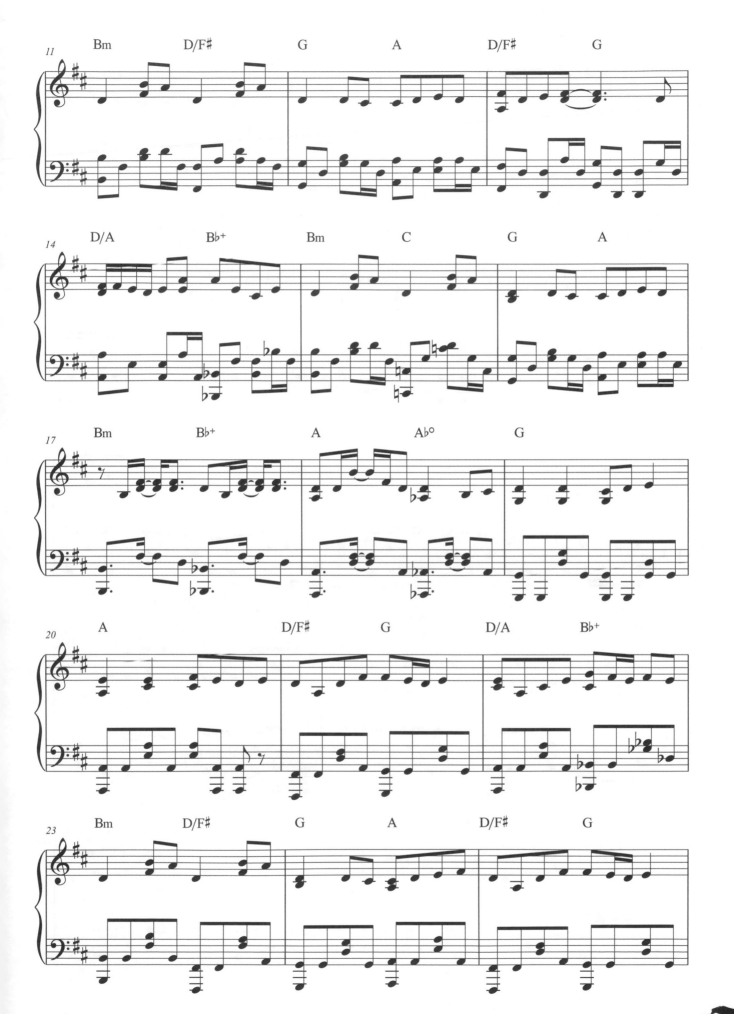

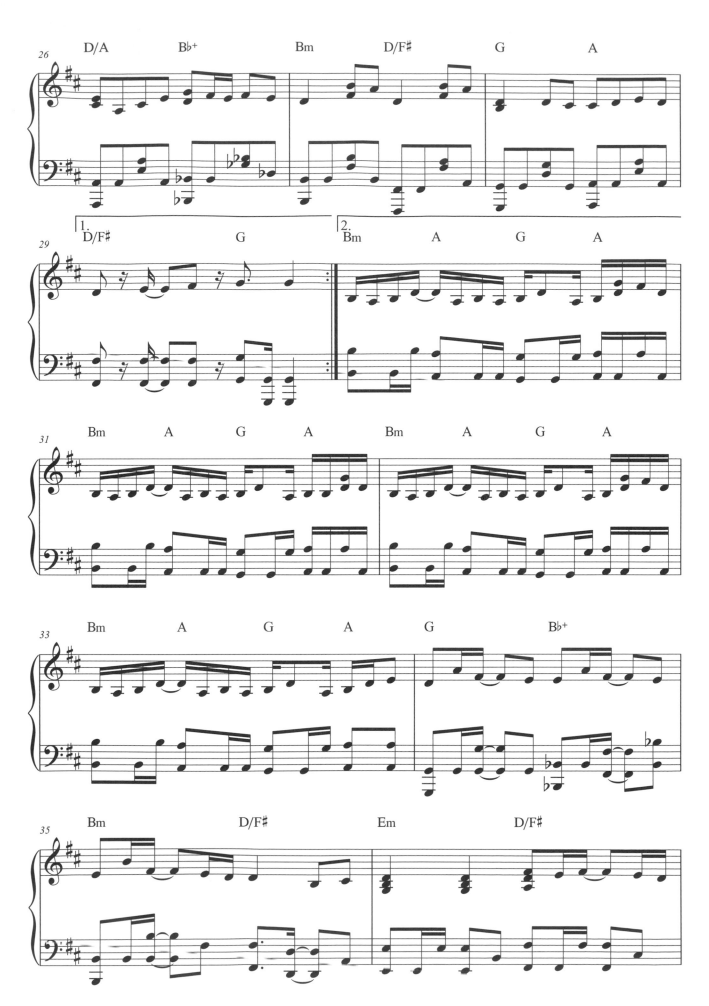

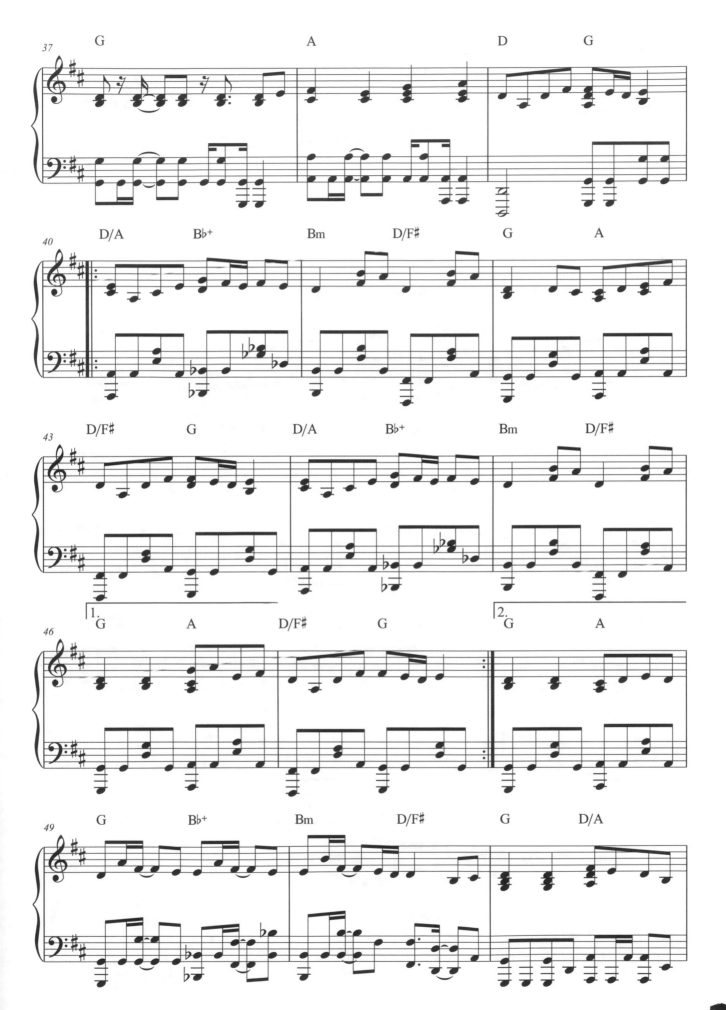

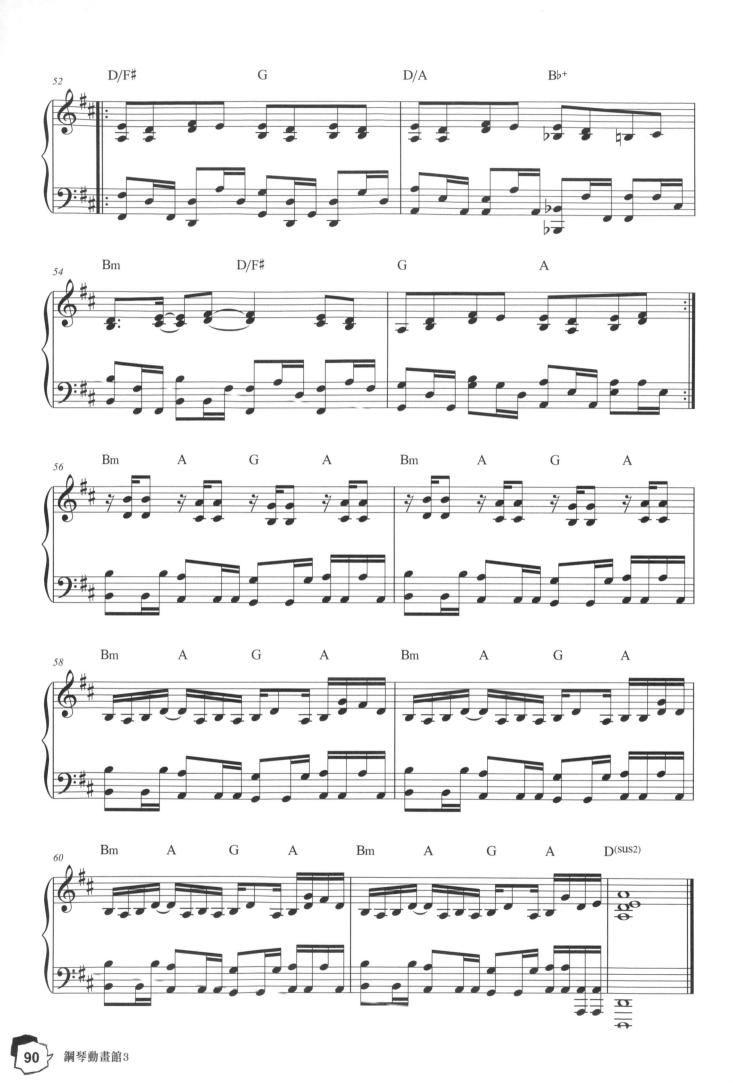

★《愛在雨過天晴時》片尾曲

Ref:rain

詞：aimerrhythm
曲：飛內將大
演唱：Aimer

動態樂譜

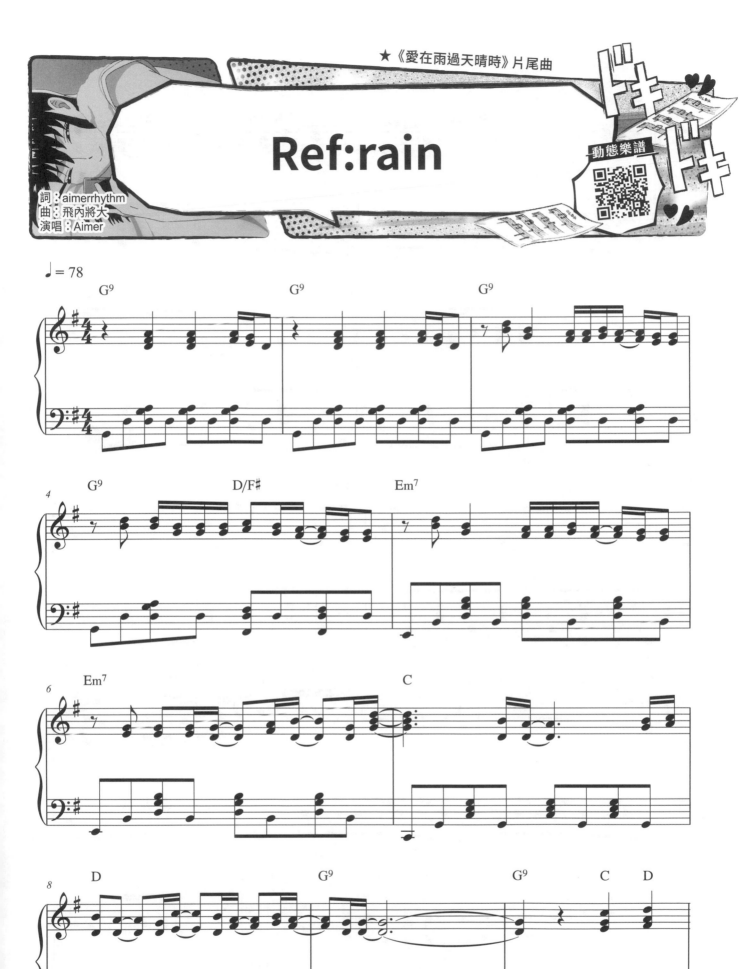

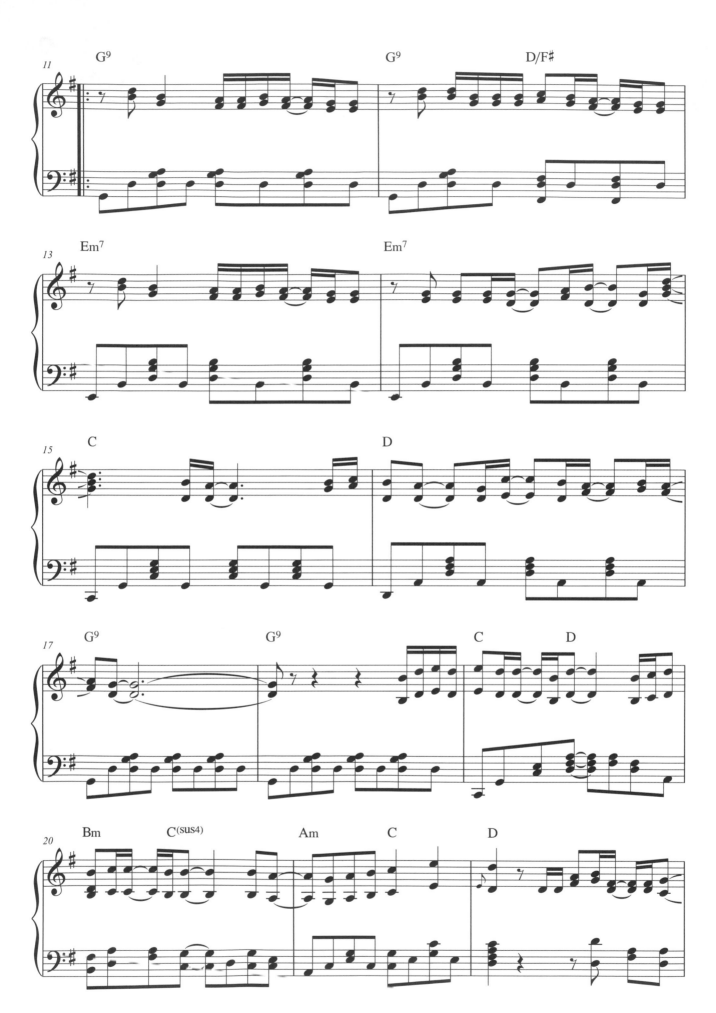

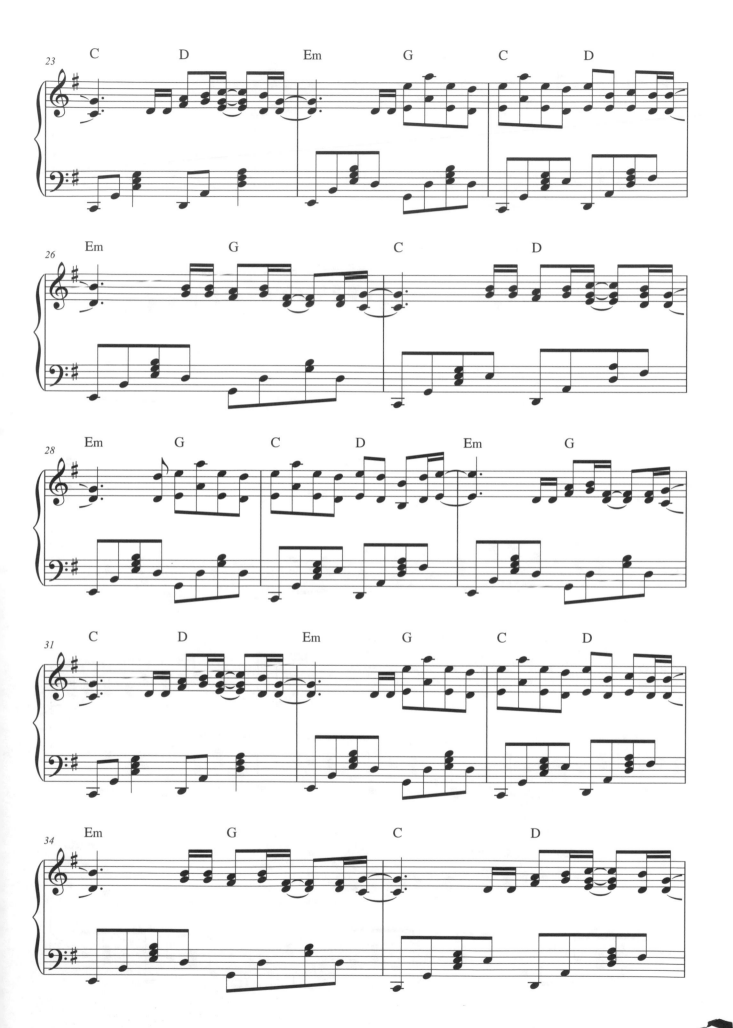

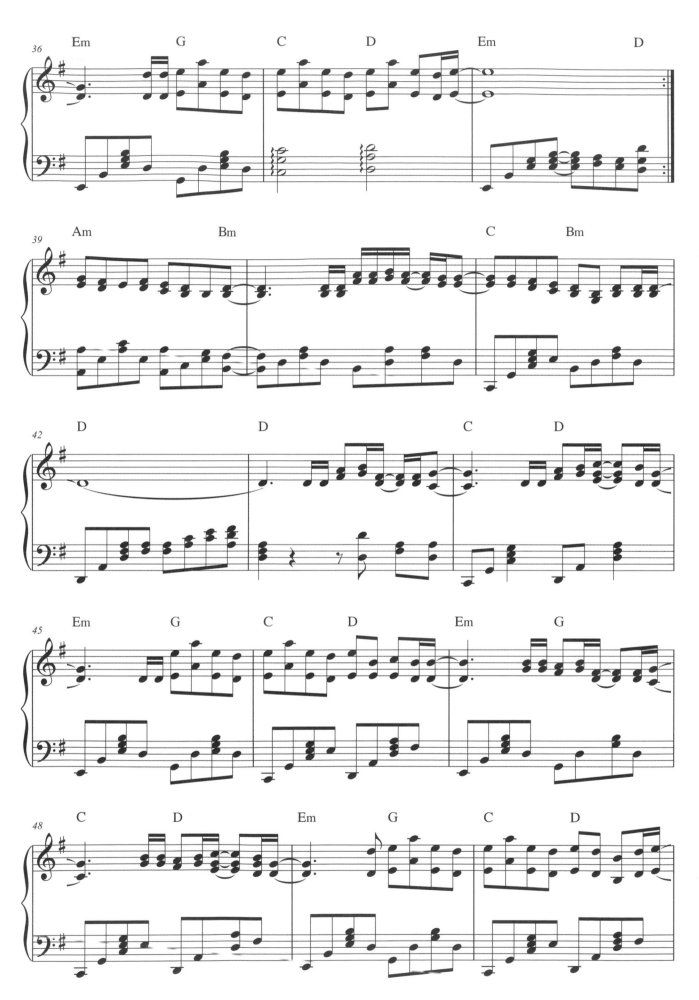

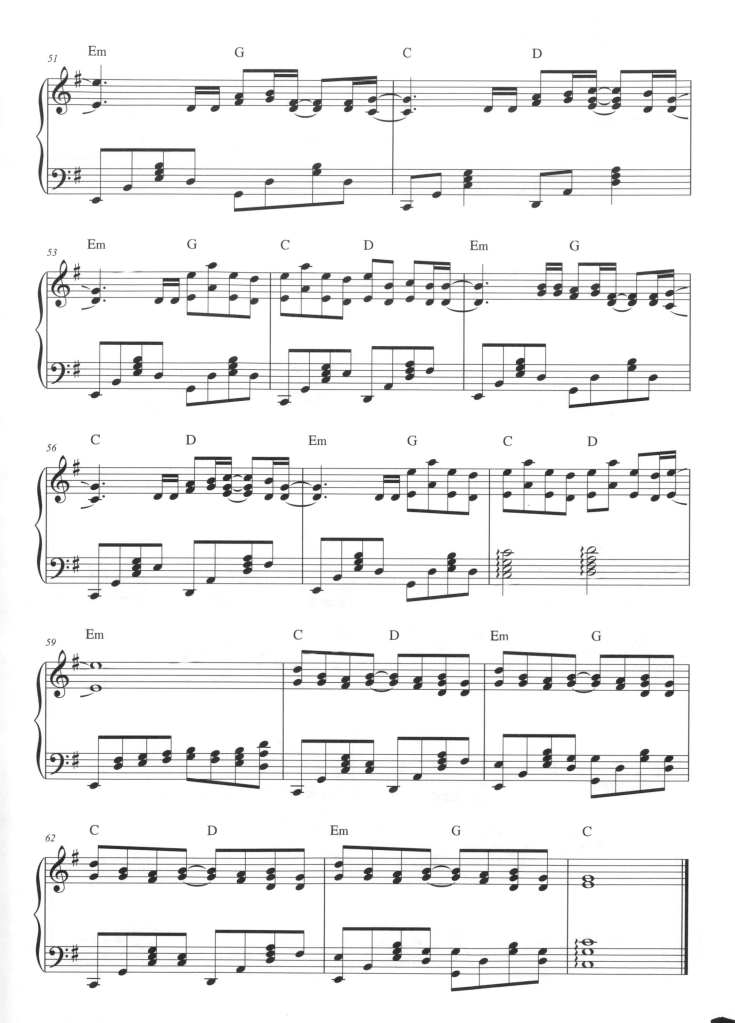

Sincerely

★《紫羅蘭永恆花園》片頭曲

詞：唐澤美帆
曲：堀江晶太
演唱：TRUE

動態樂譜

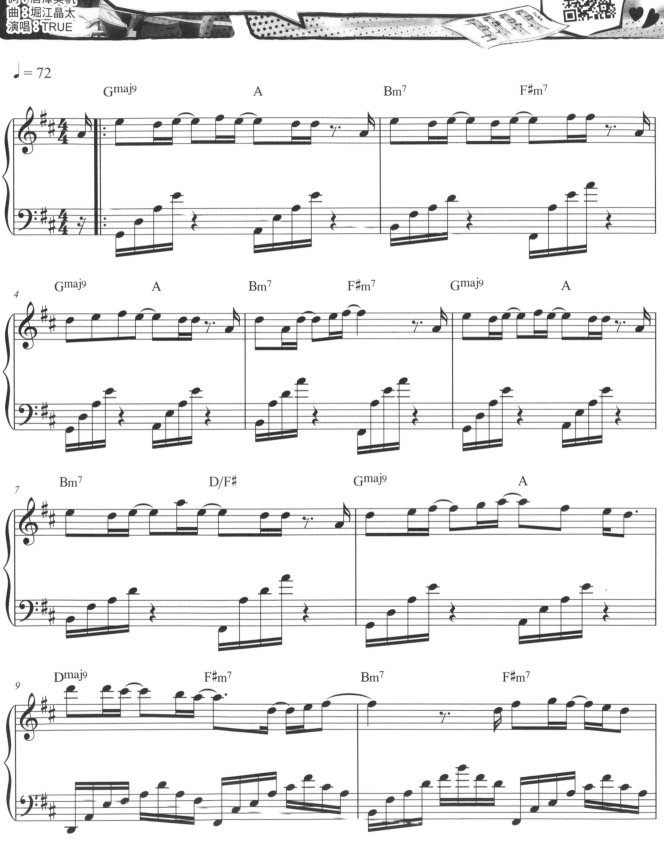

圖片出處：http://tv.violet-evergarden.jp

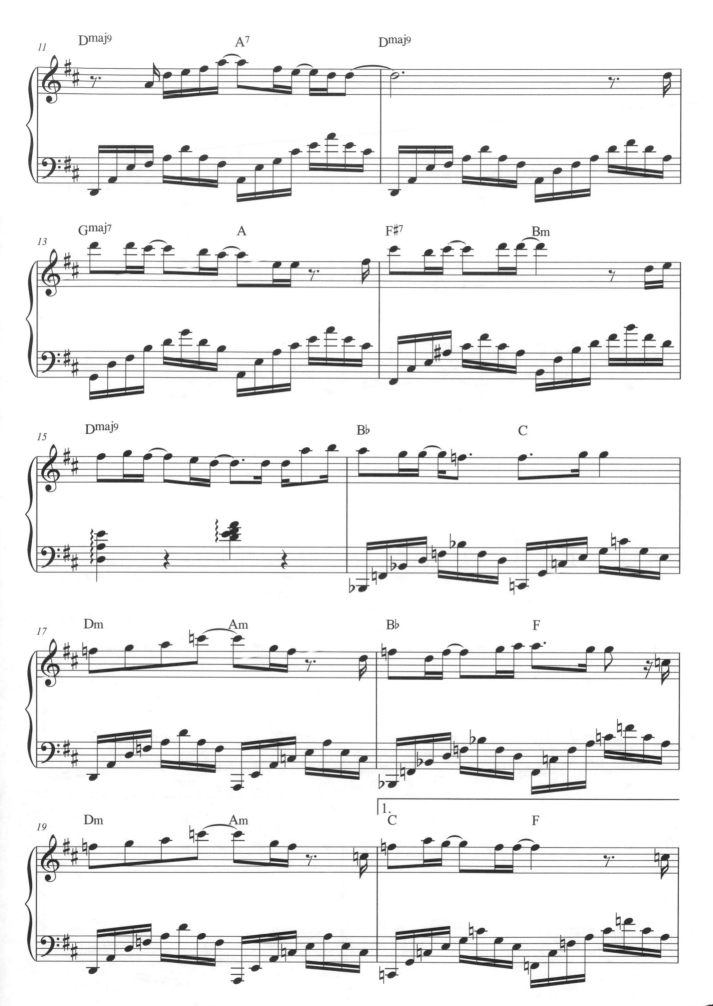

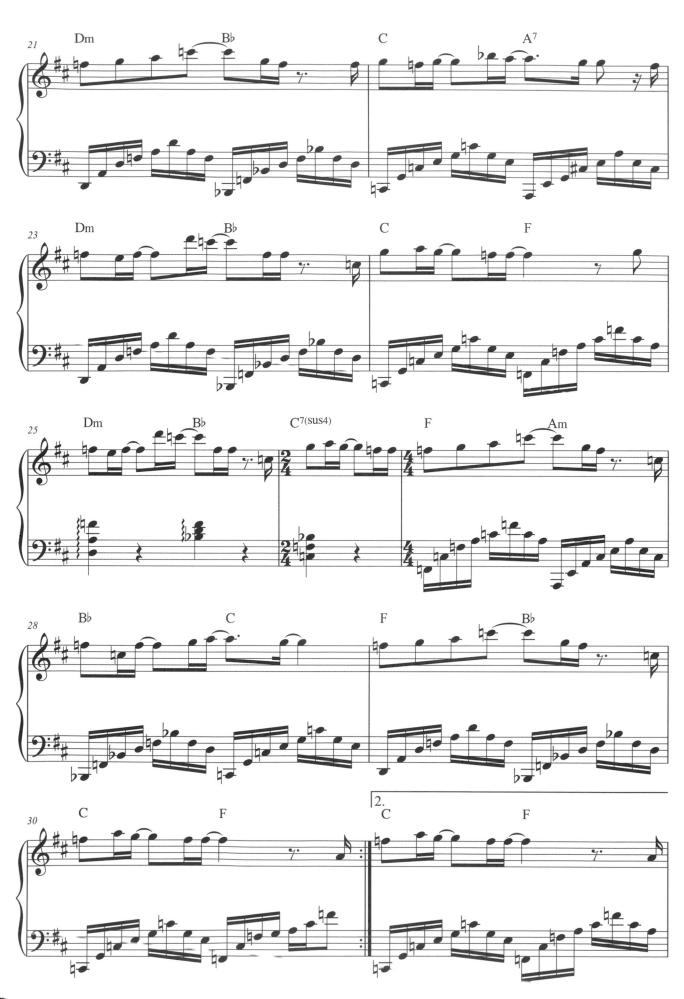

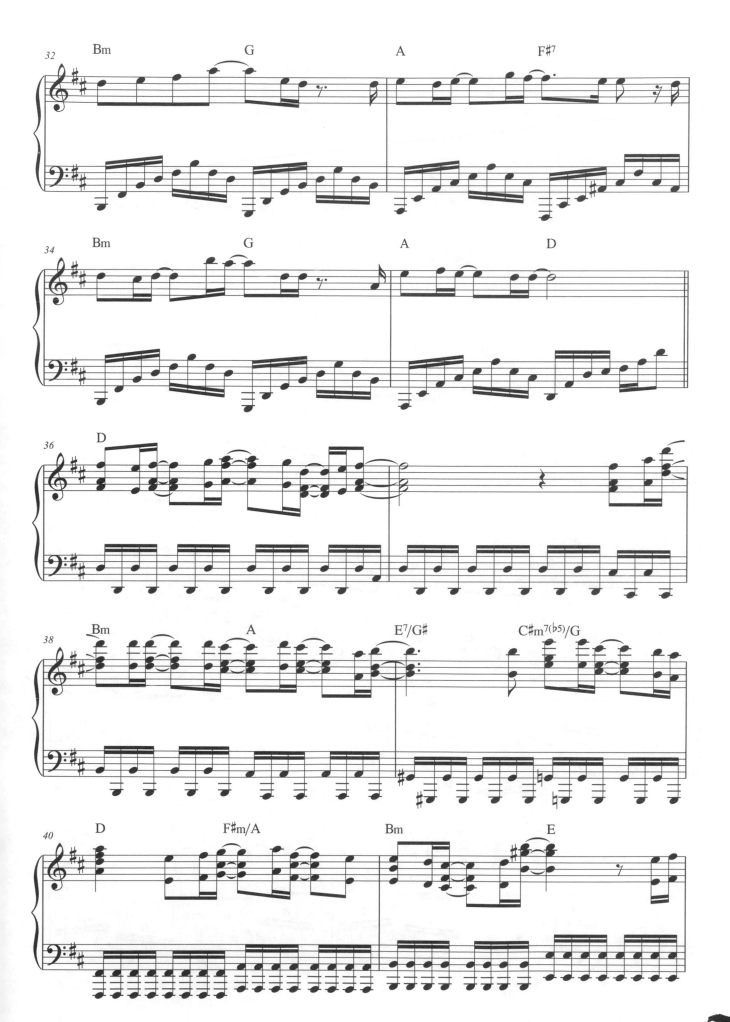

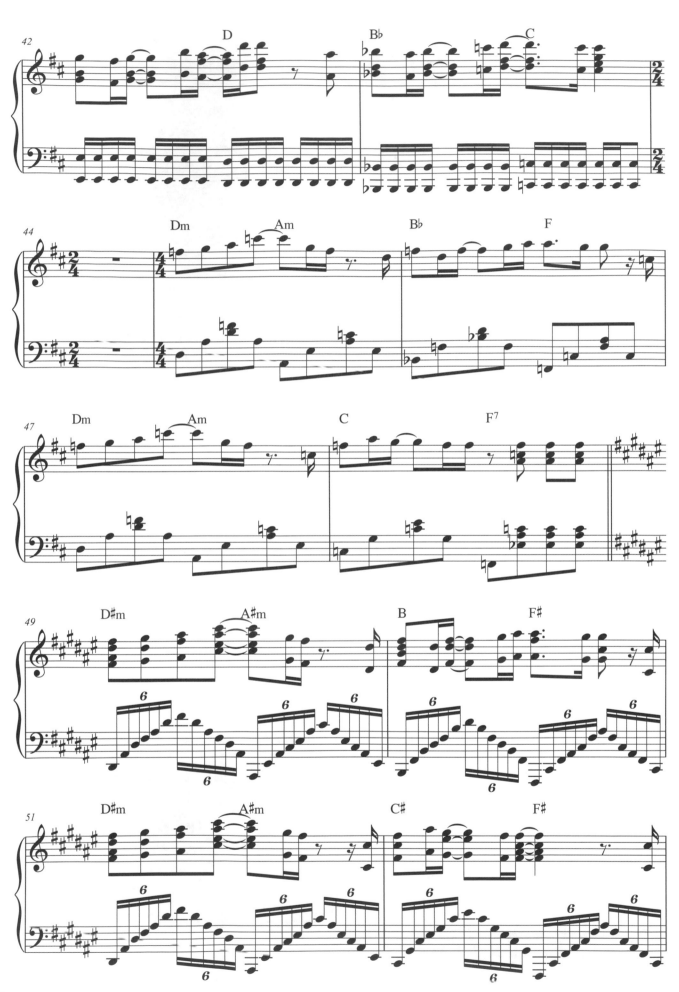

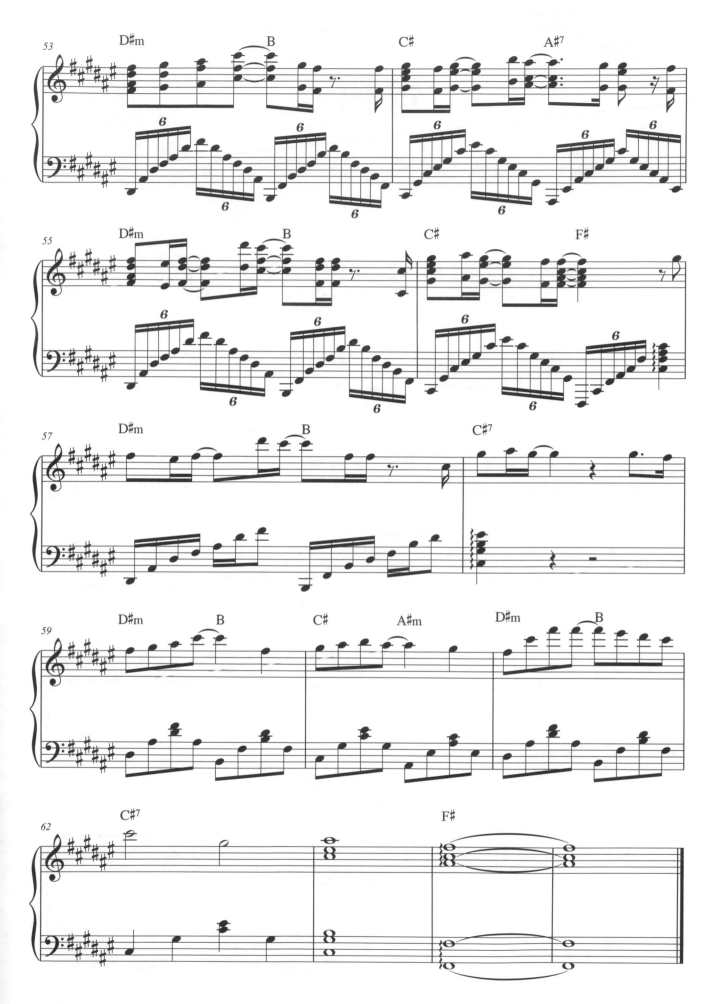

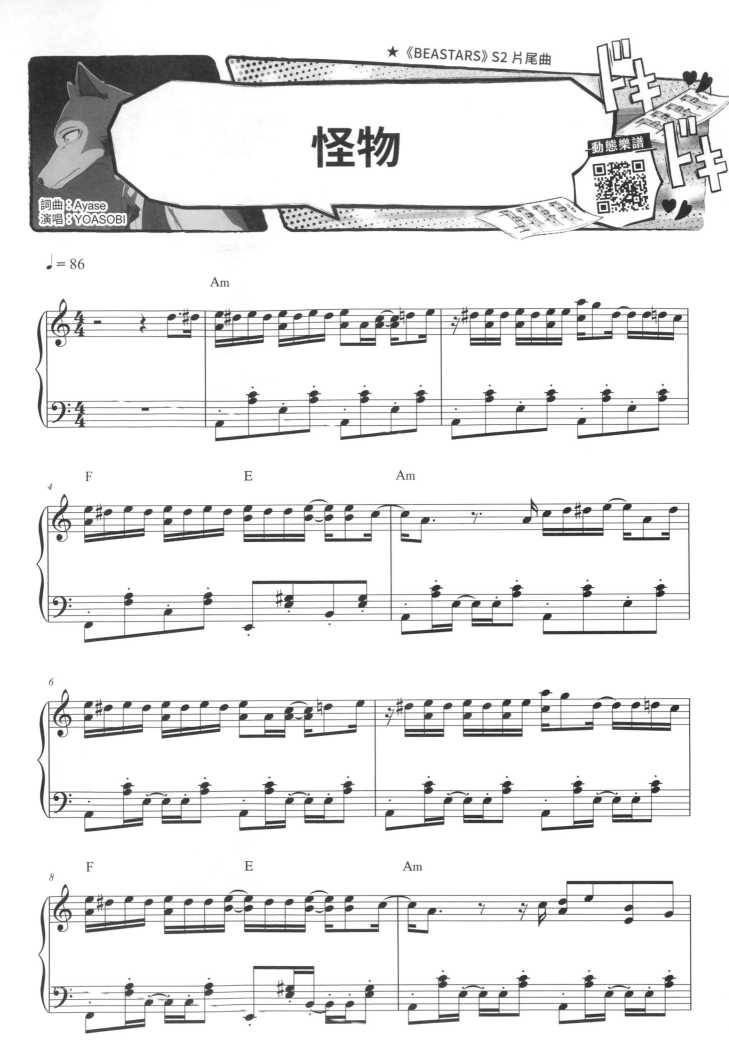

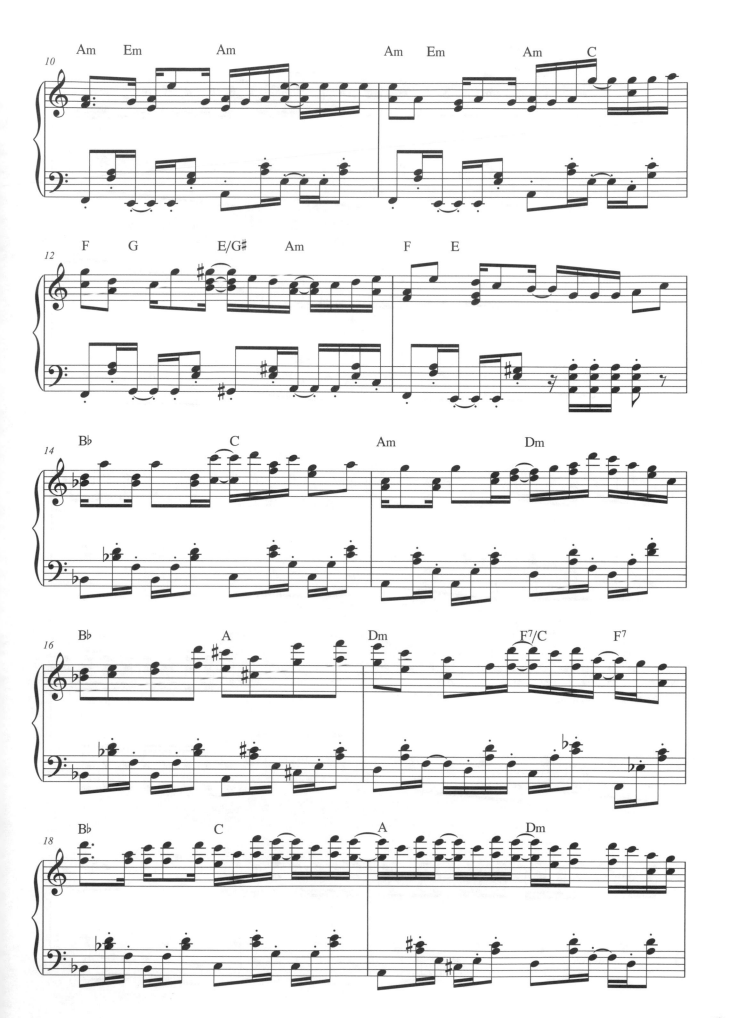

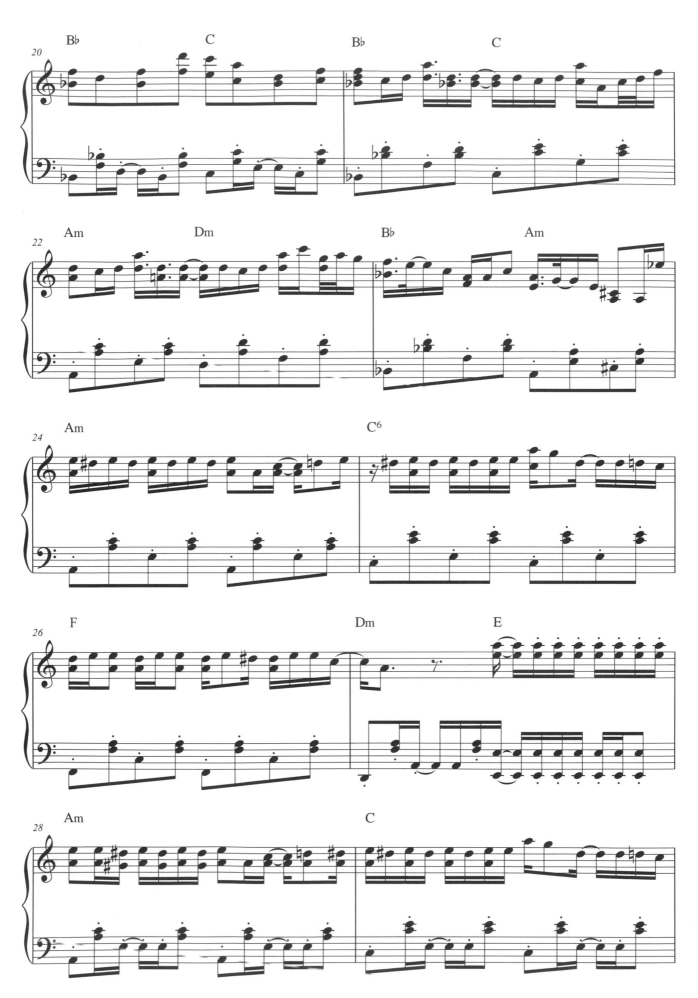

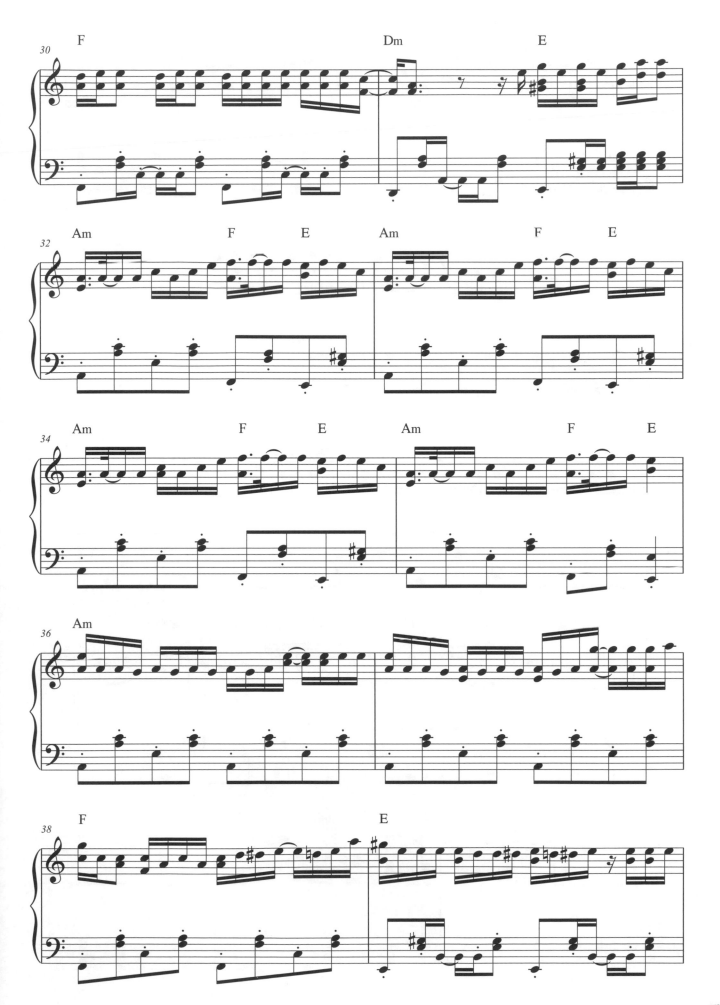

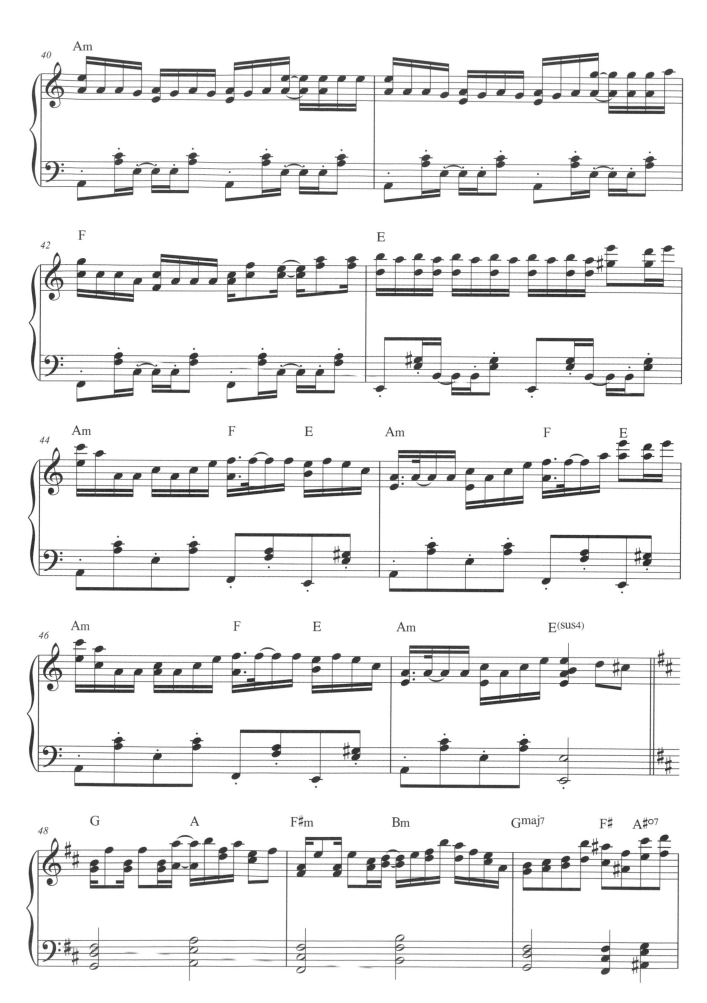

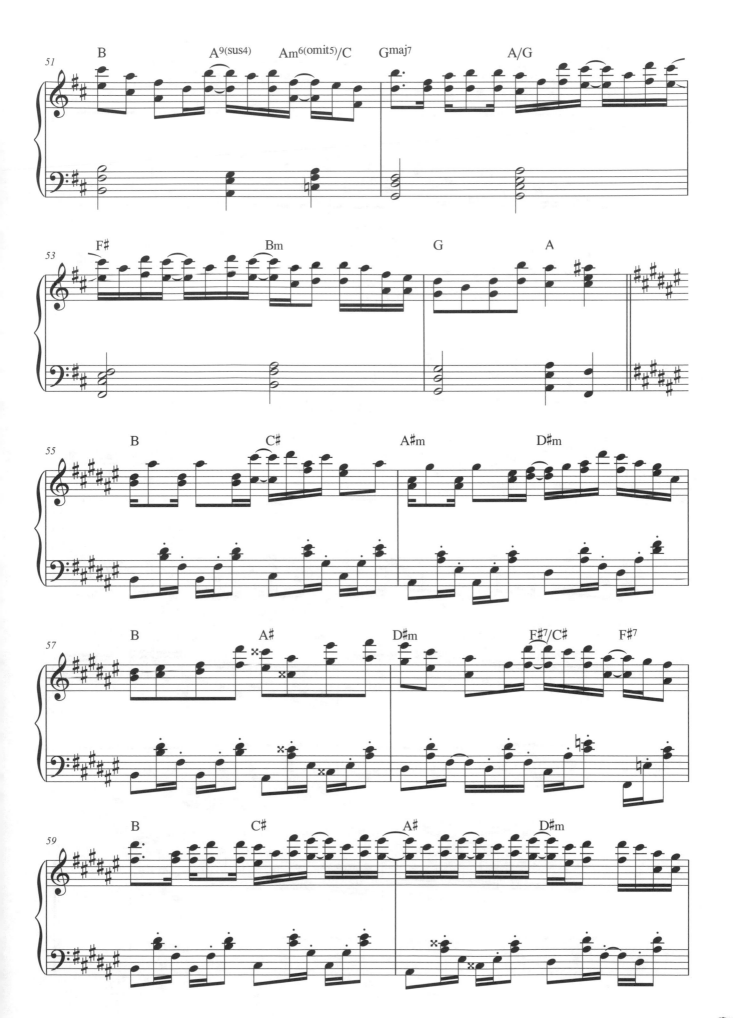

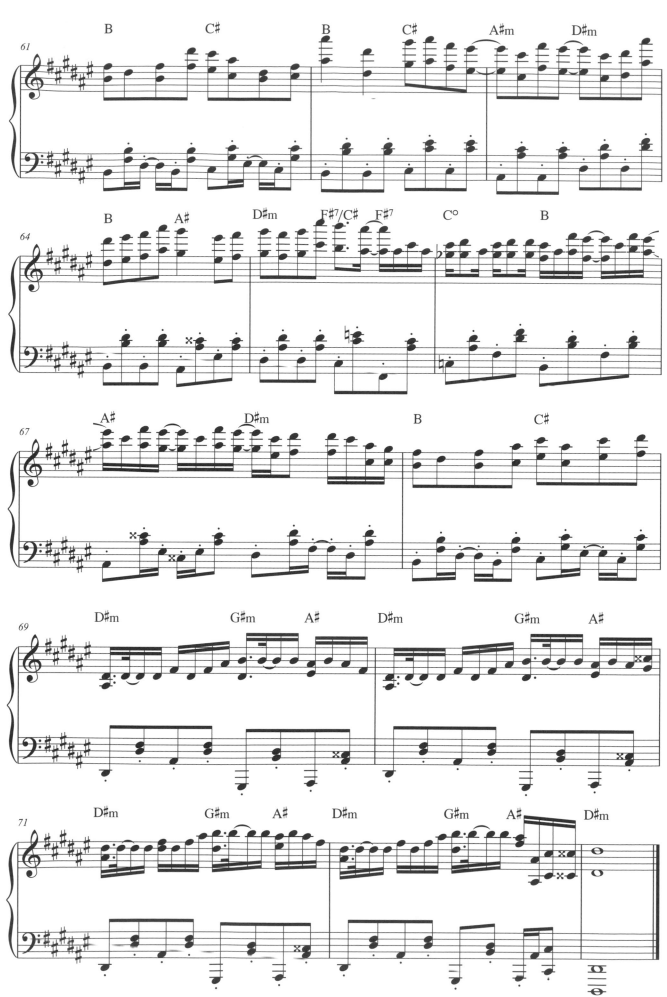

イエスタデイ
Yesterday

詞曲：藤原聡
演唱：Official髭男dism

動態樂譜

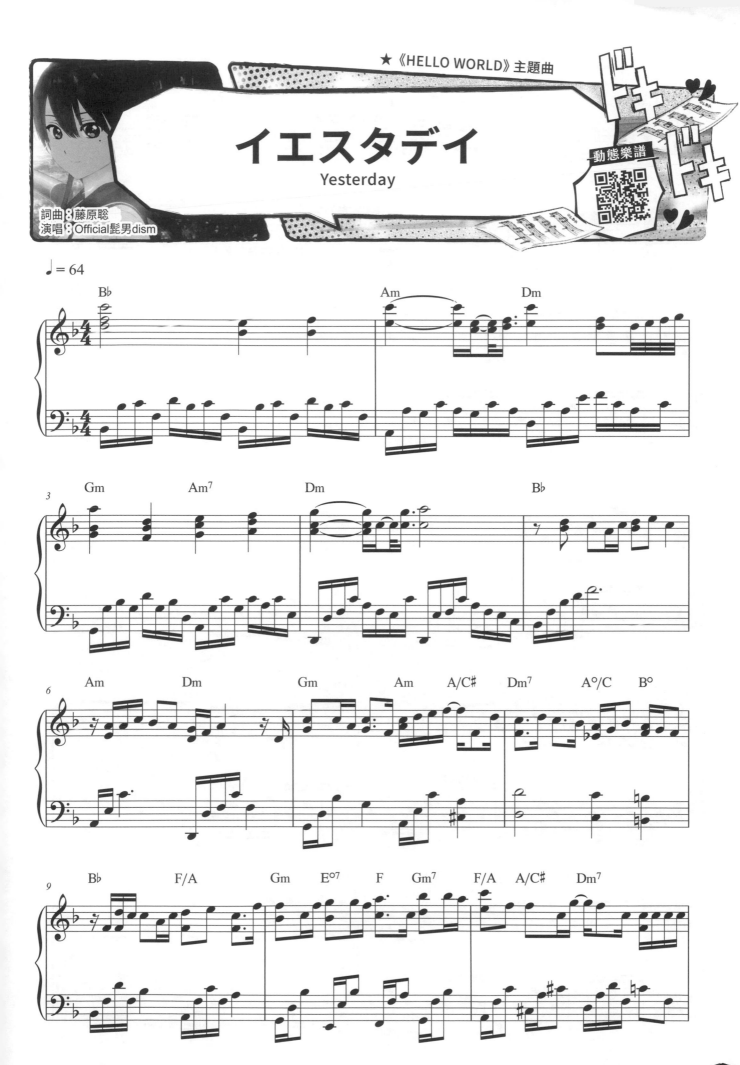

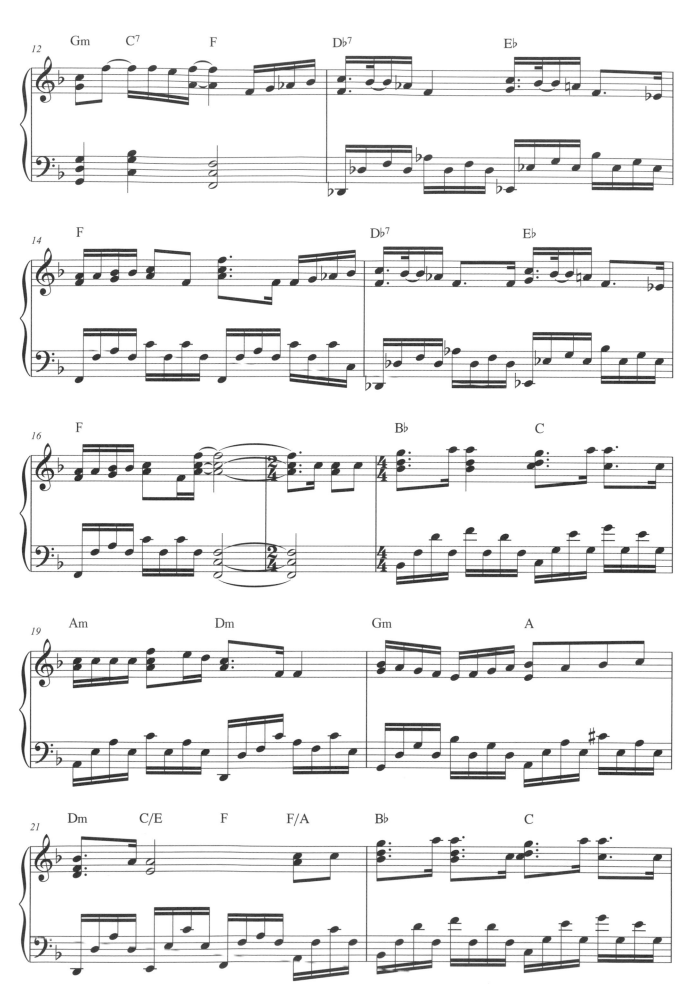

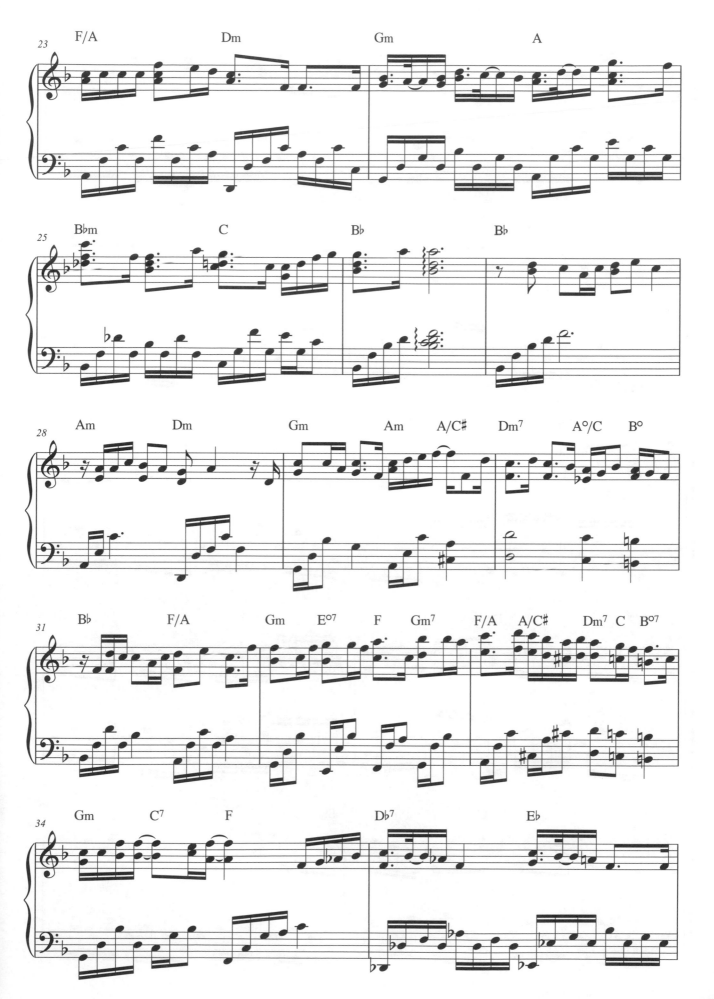

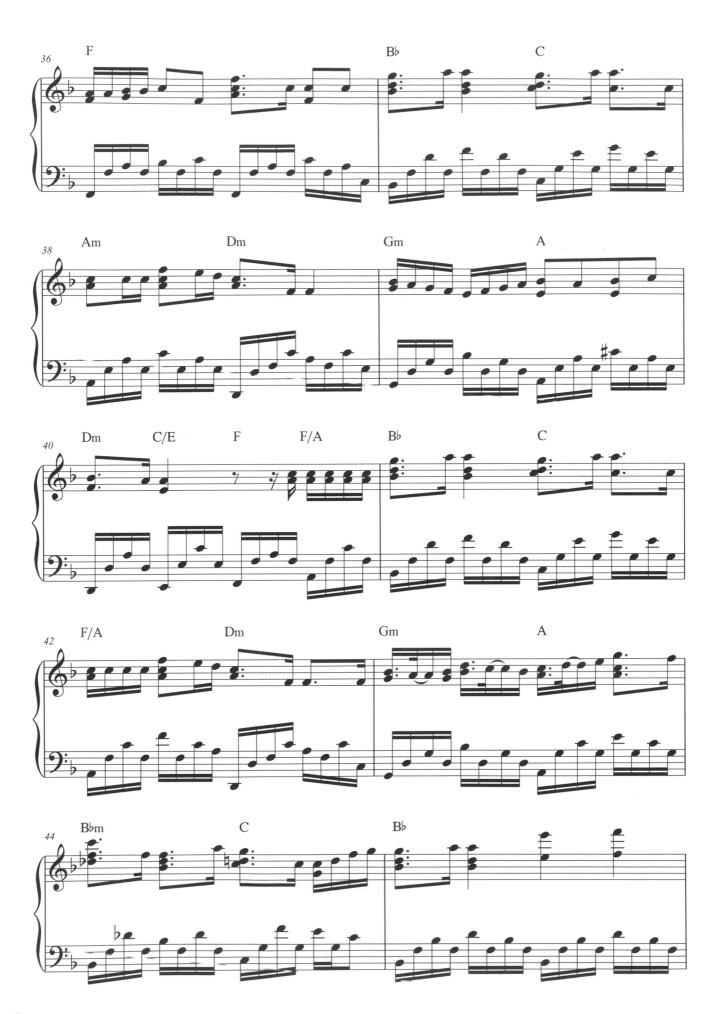

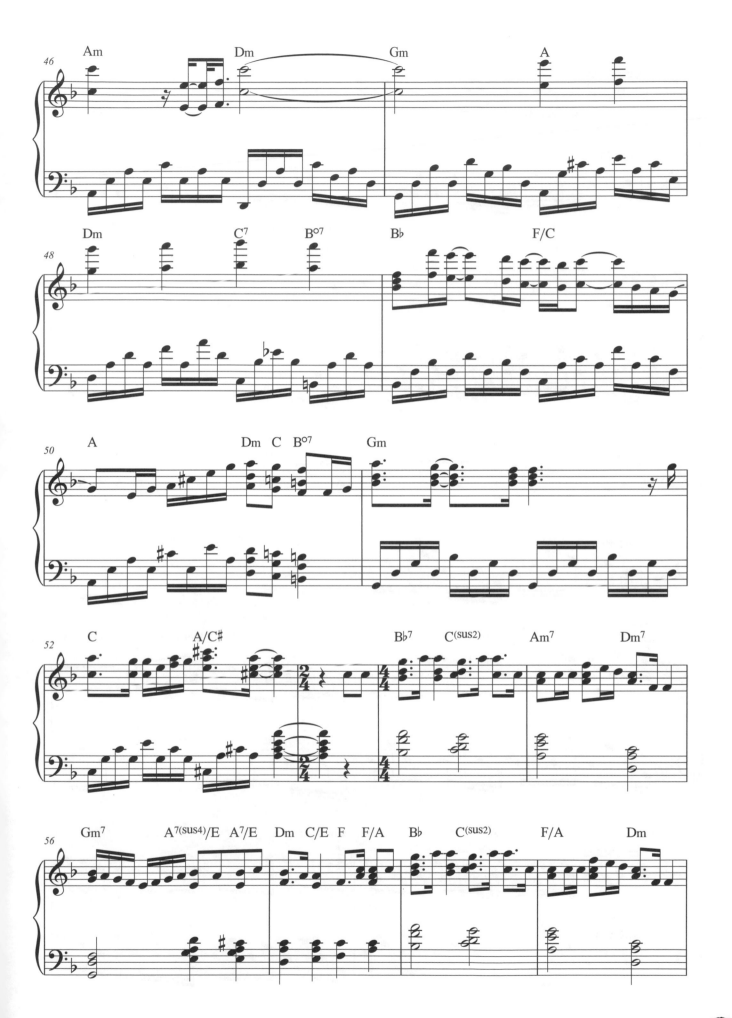

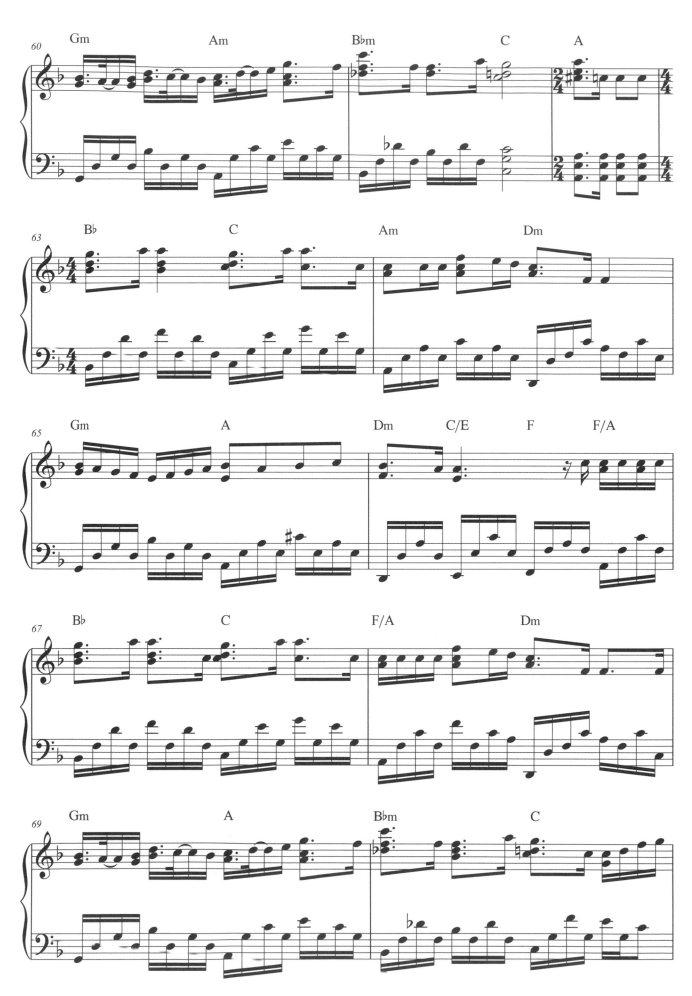

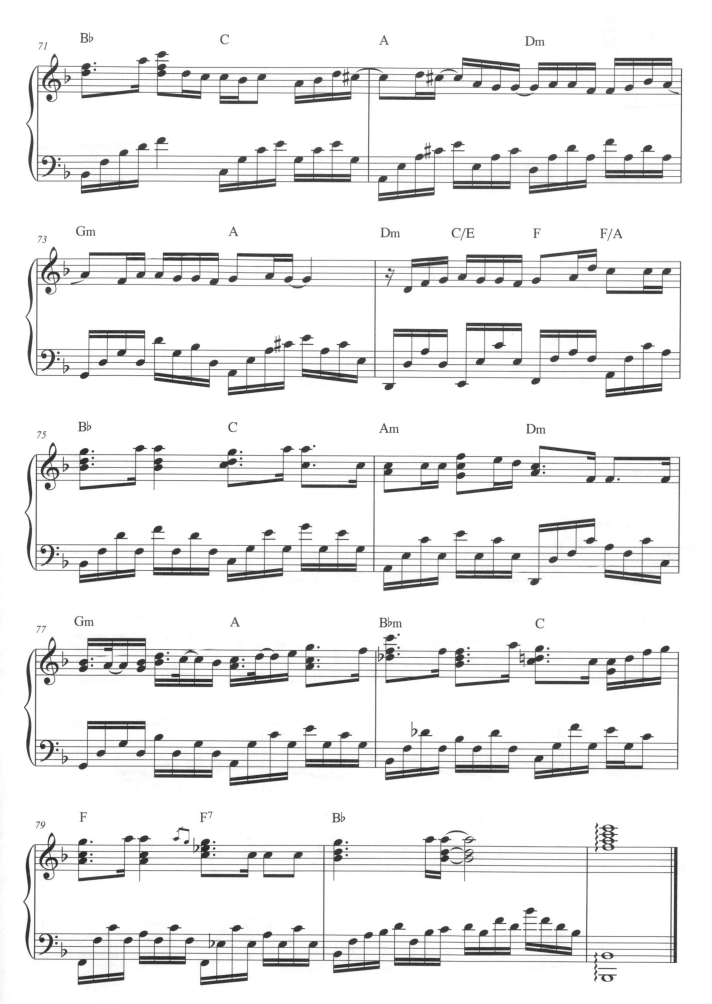

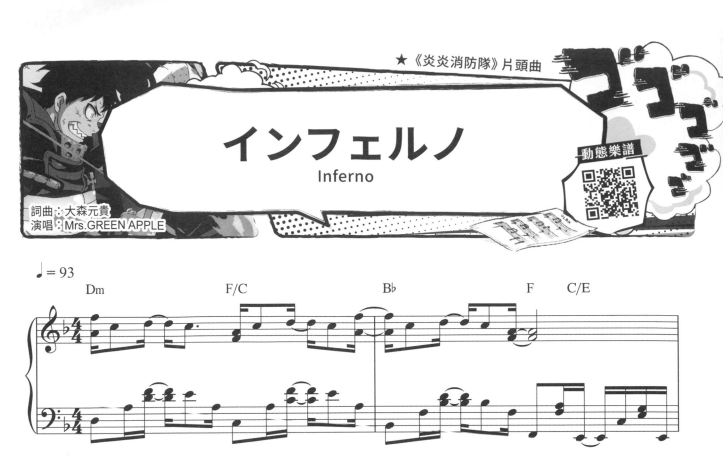

★《炎炎消防隊》片頭曲

インフェルノ

Inferno

動態樂譜

詞曲：大森元貴
演唱：Mrs.GREEN APPLE

♩ = 93

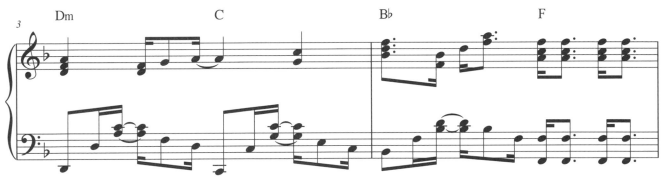

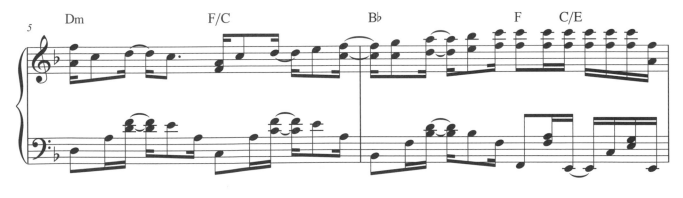

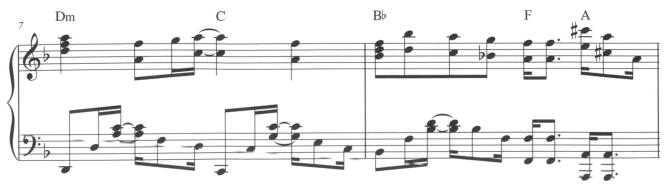

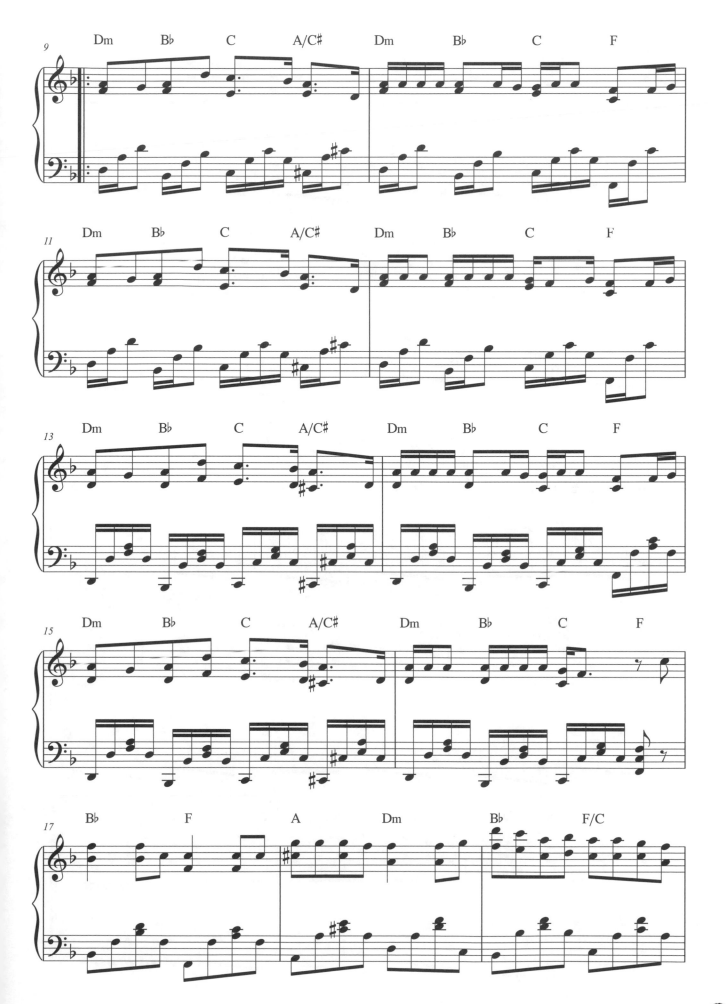

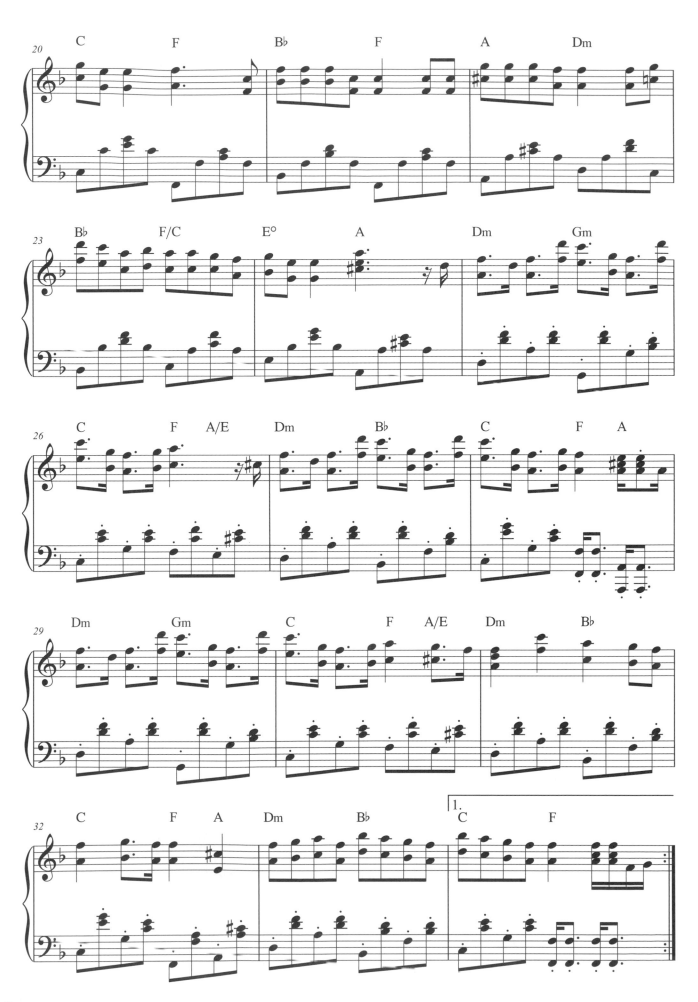

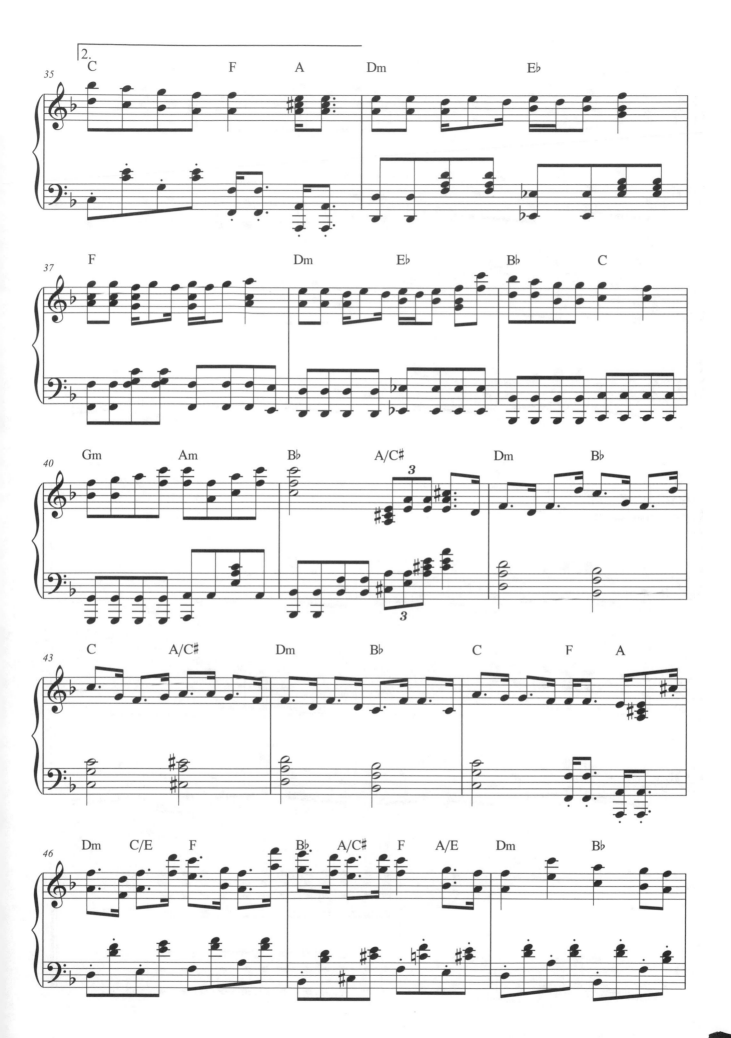

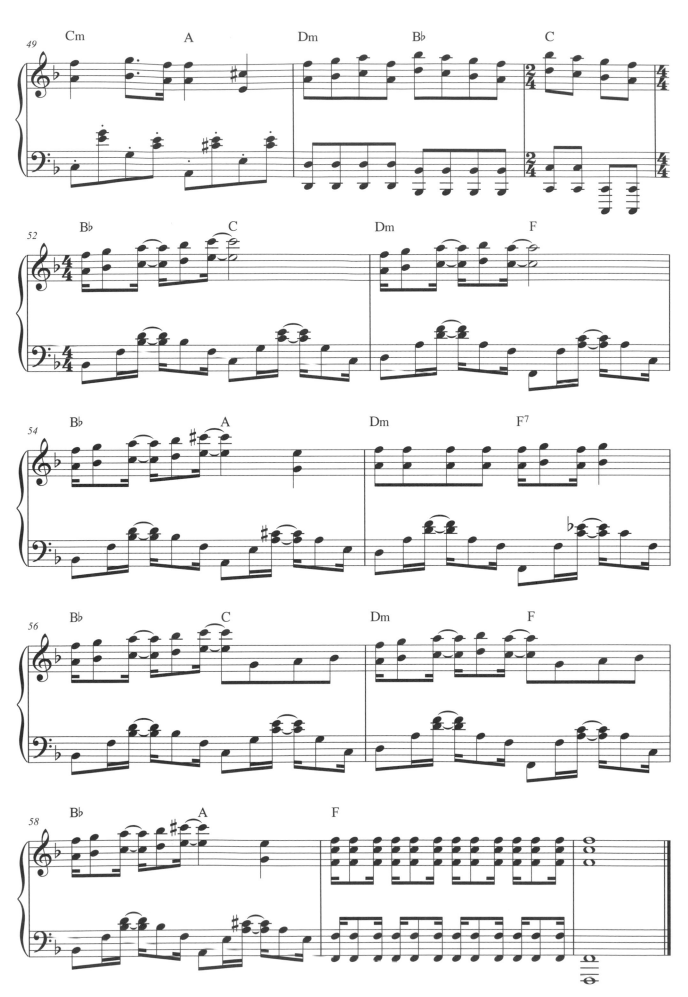

虹

詞曲：石崎ひゅーい
演唱：菅田将暉

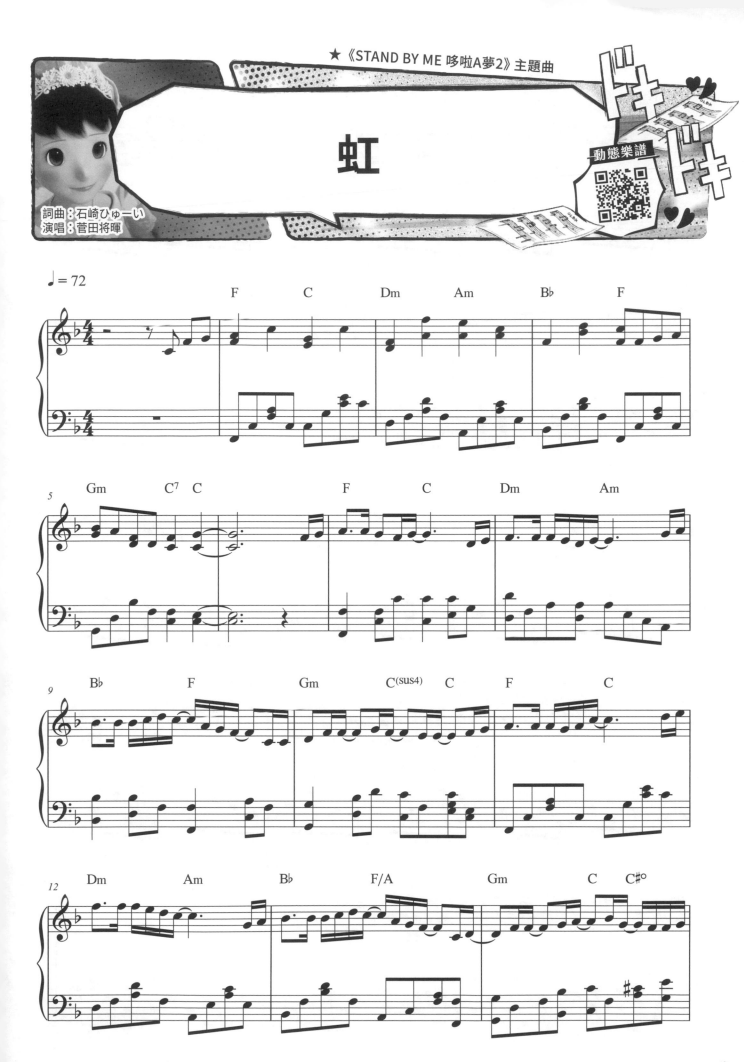

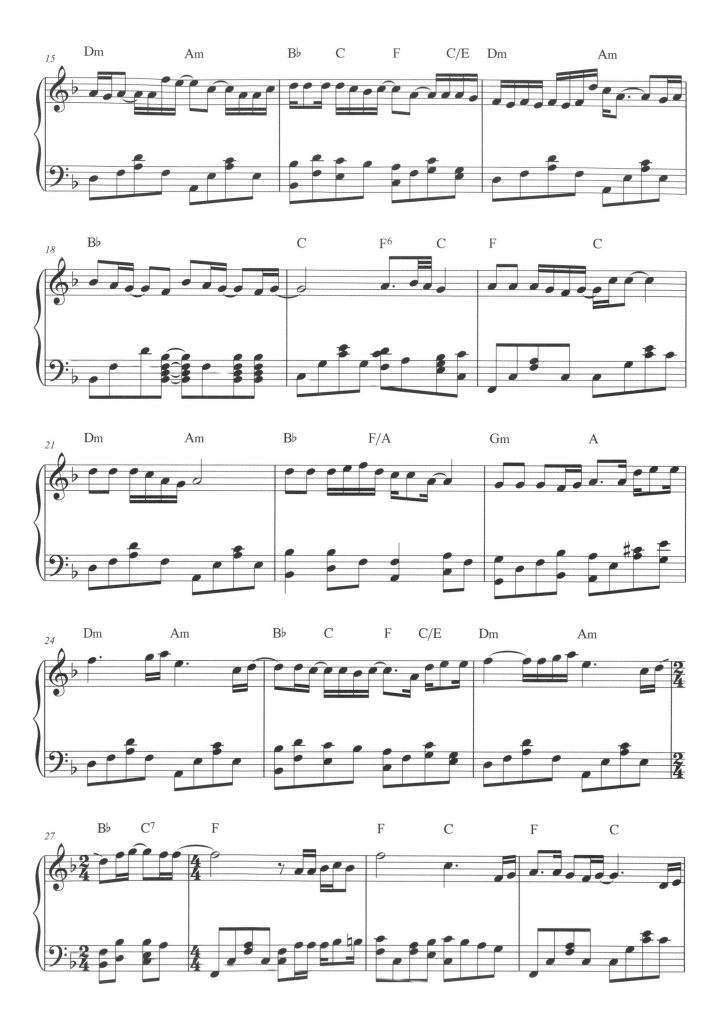

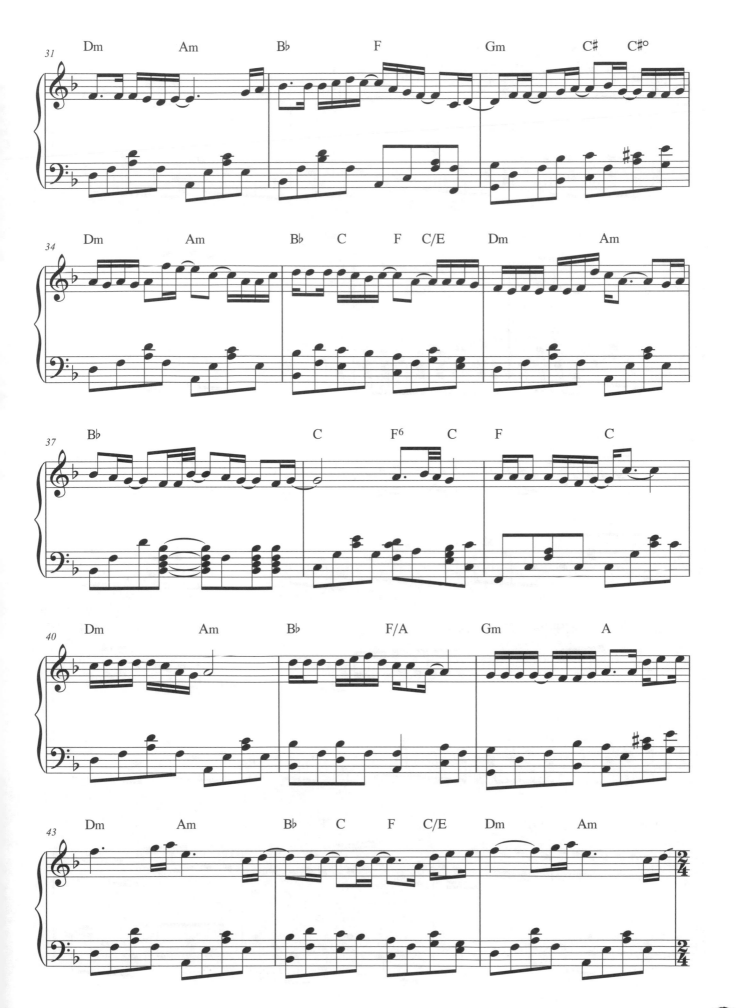

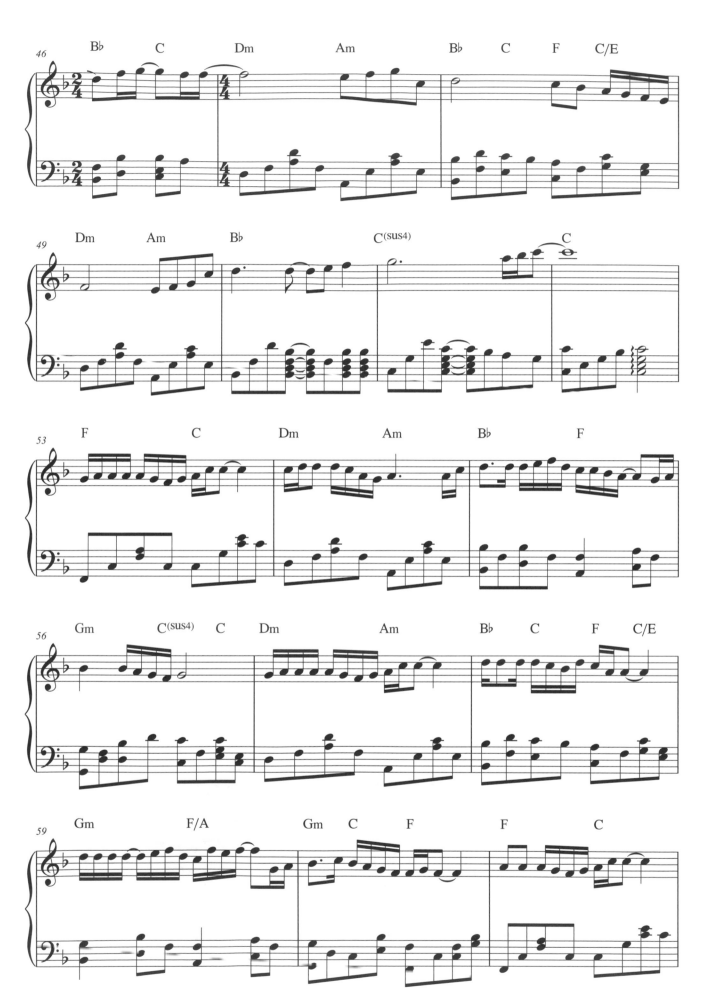

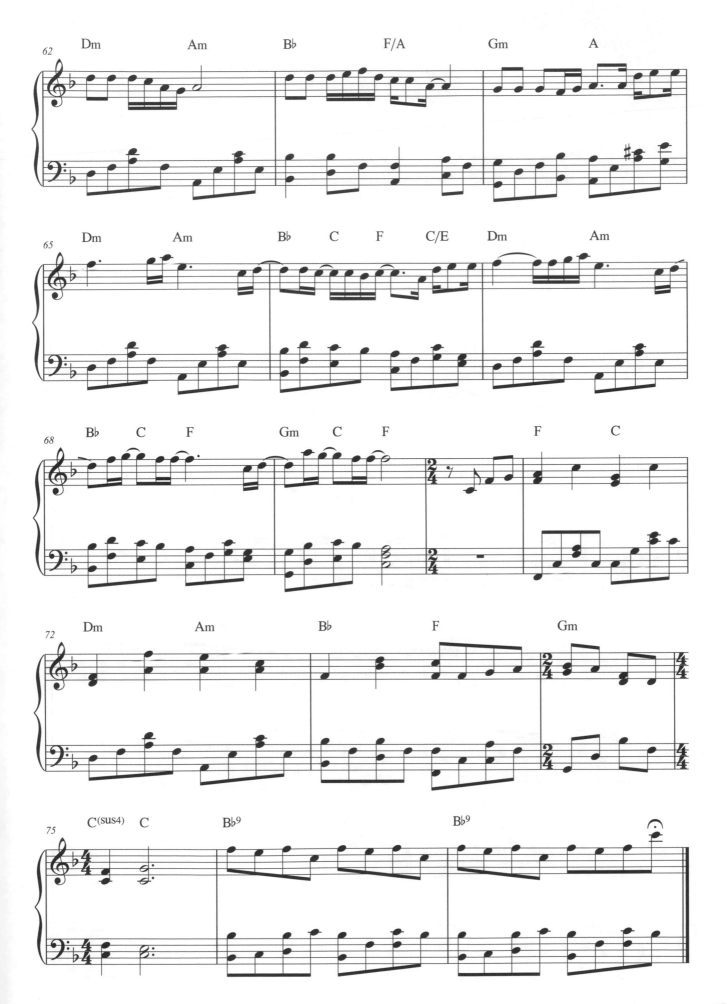

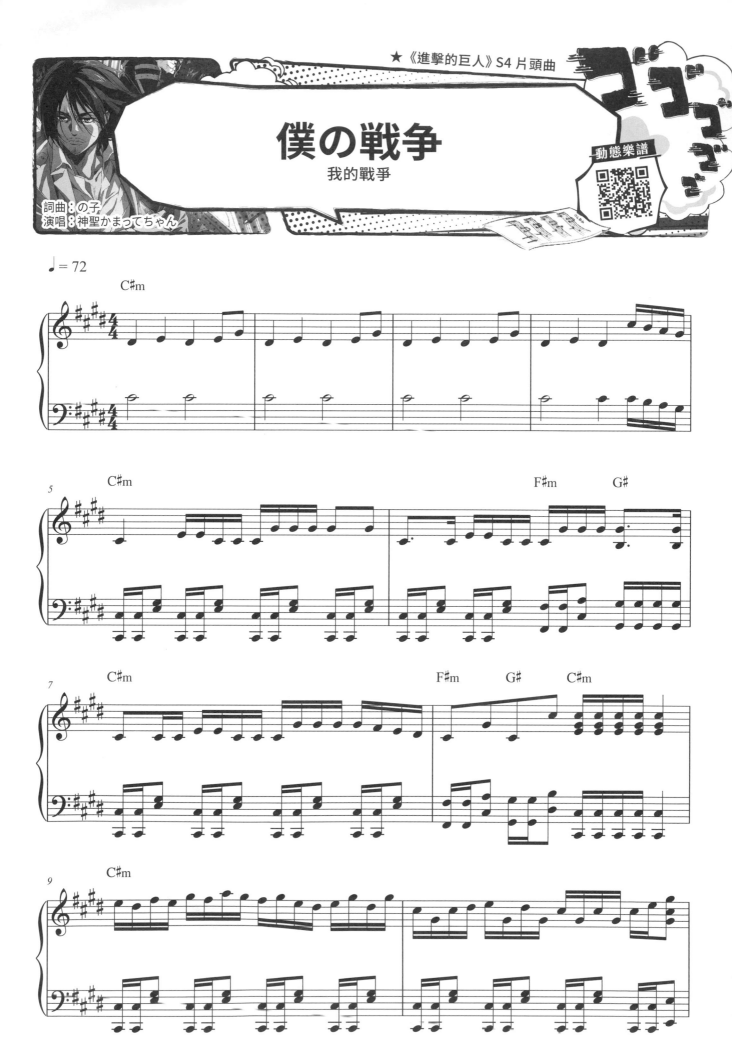

★《進擊的巨人》S4 片頭曲

僕の戦争
我的戰爭

詞曲：の子
演唱：神聖かまってちゃん

動態樂譜

圖片出處：https://shingeki.tv/final

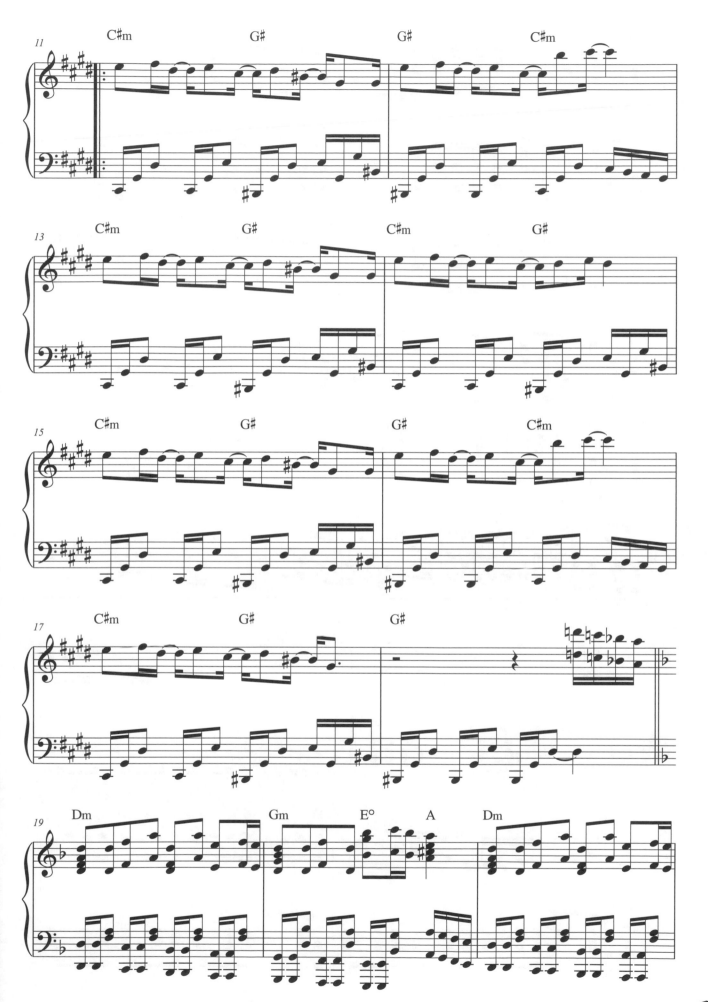

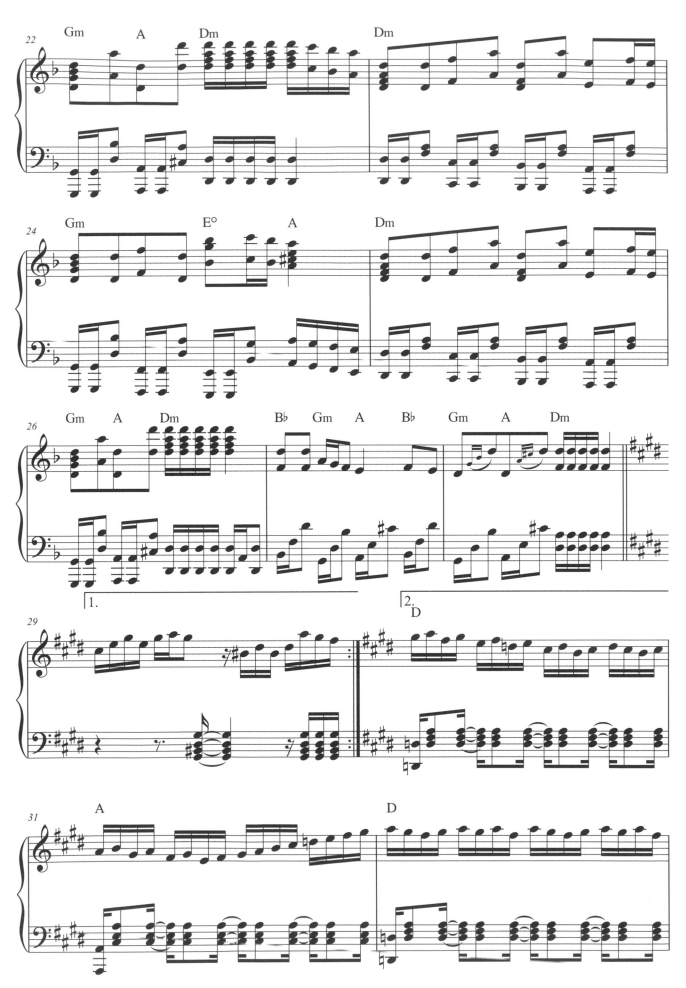

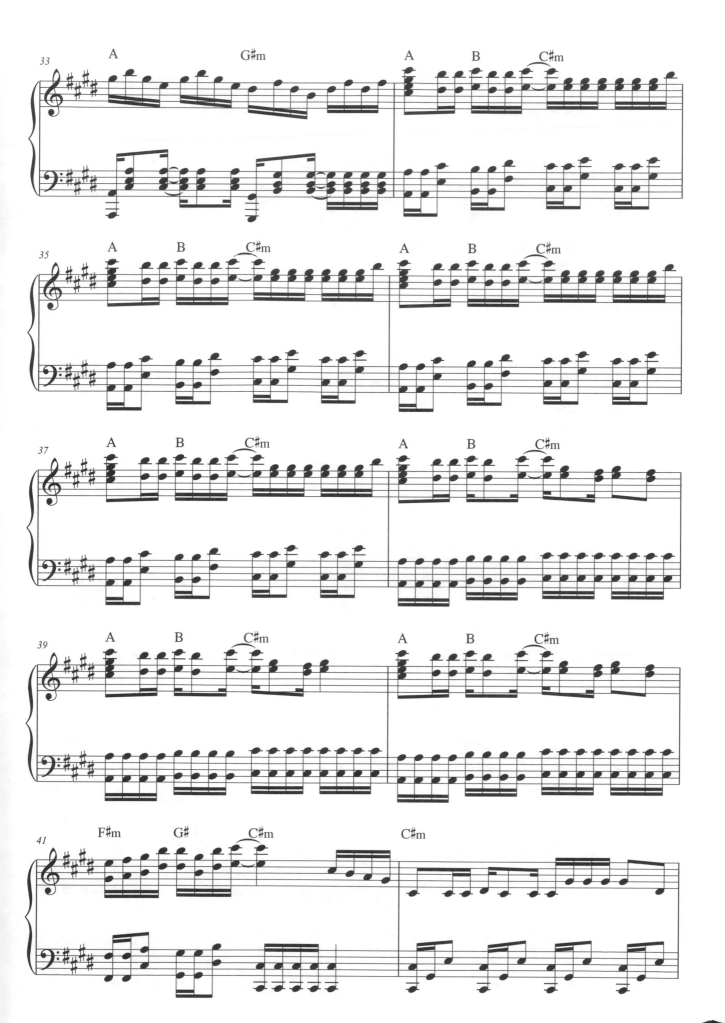

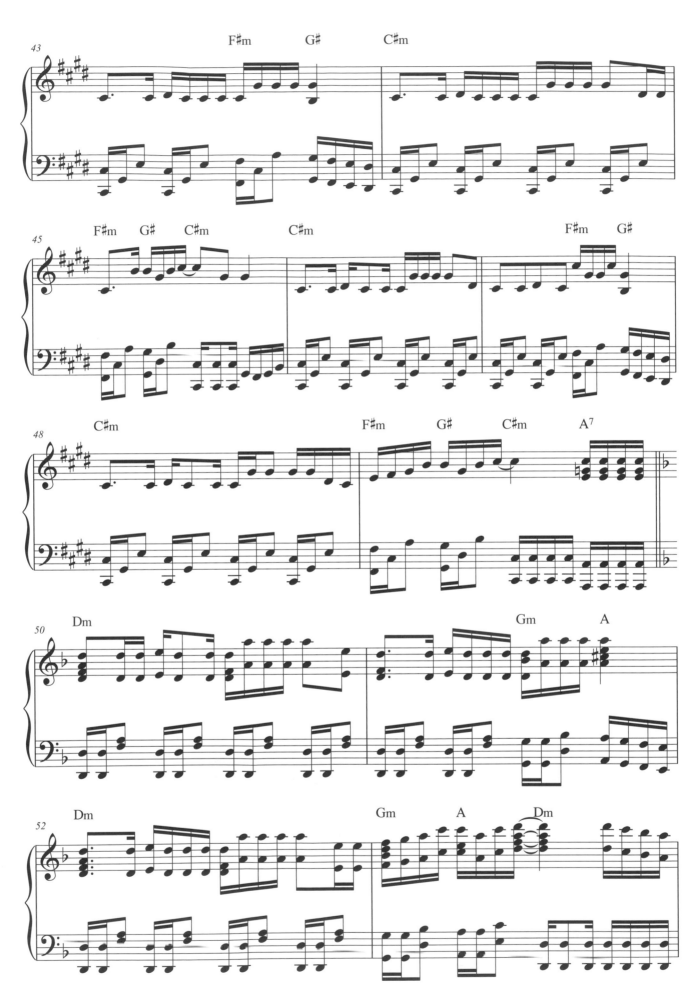

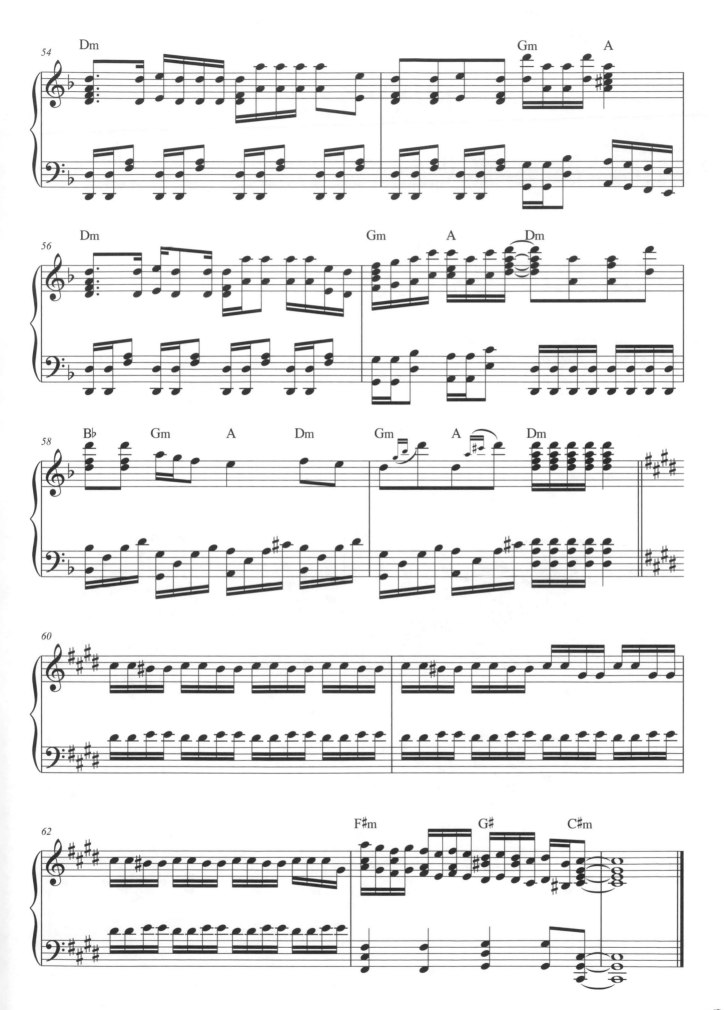

廻廻奇譚

動態樂譜

詞曲：Eve
演唱：Eve

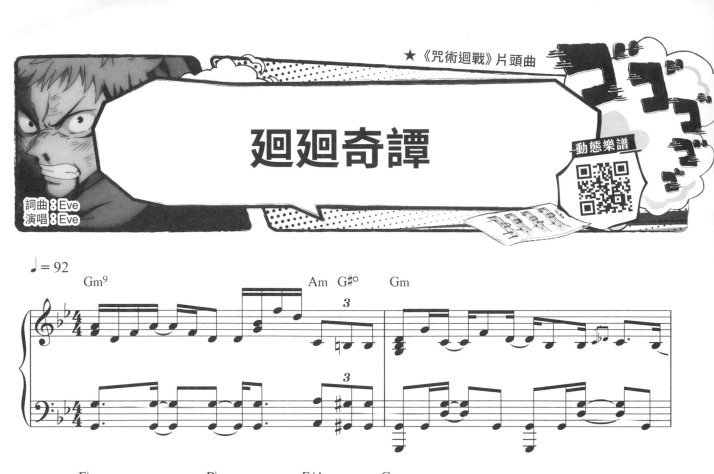

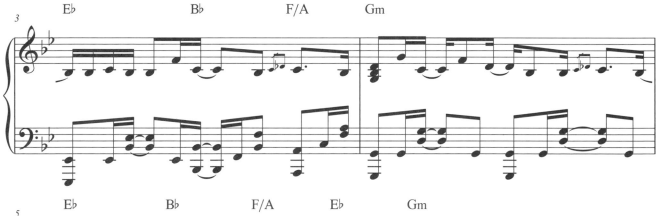

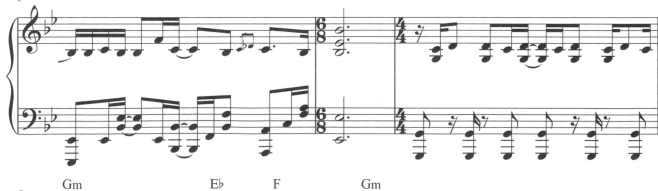

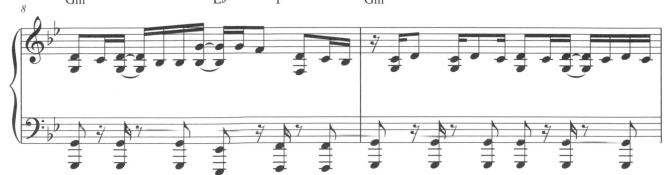

圖片出處：https://jujutsukaisen.jp/

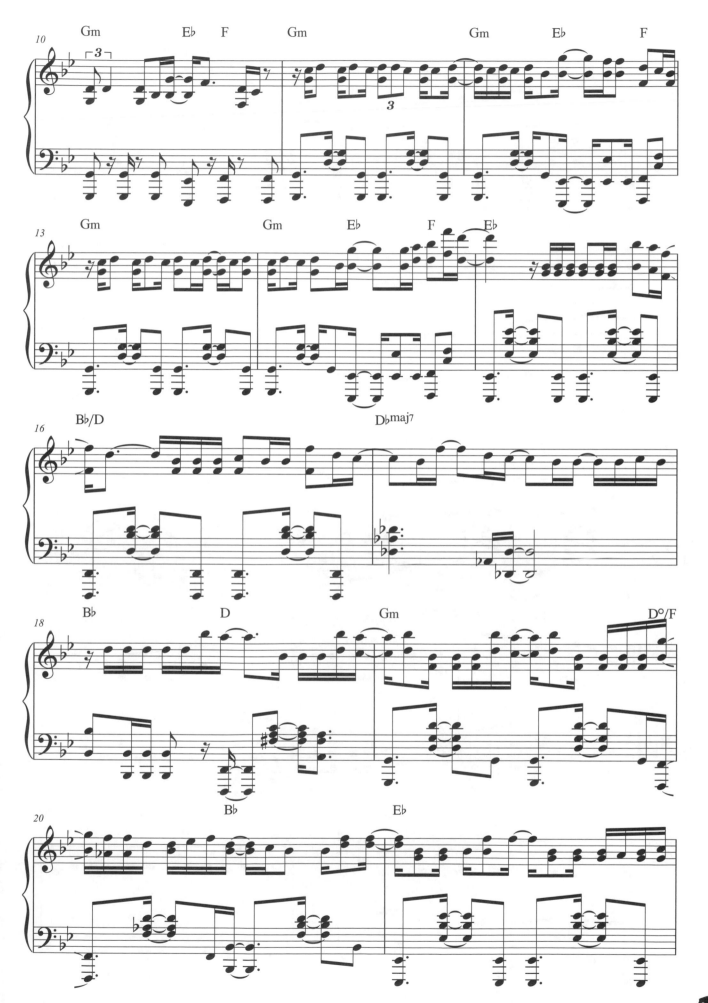

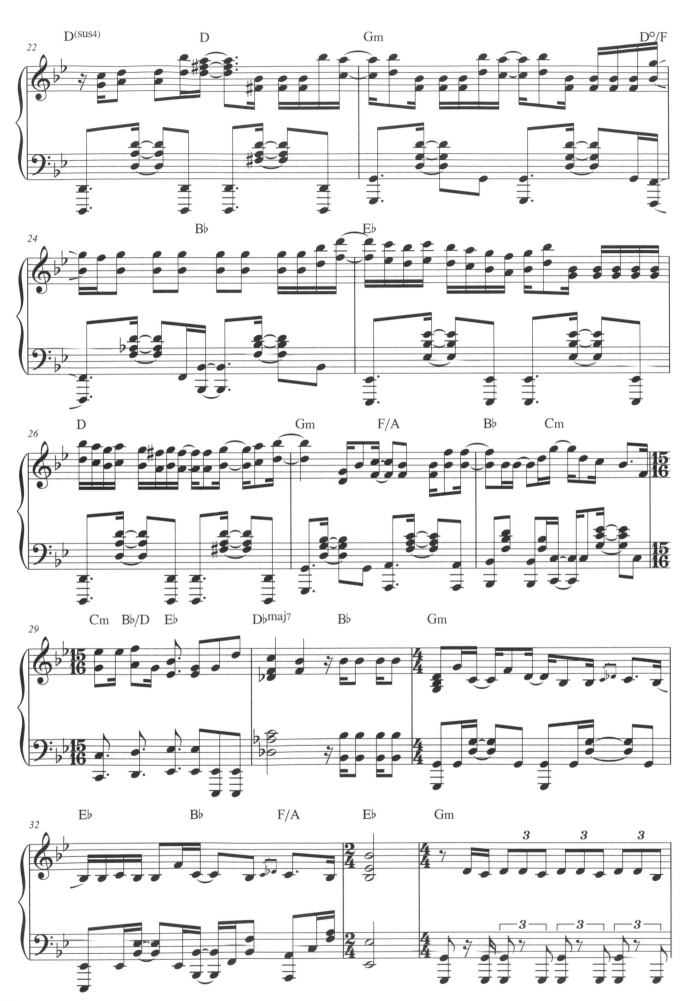

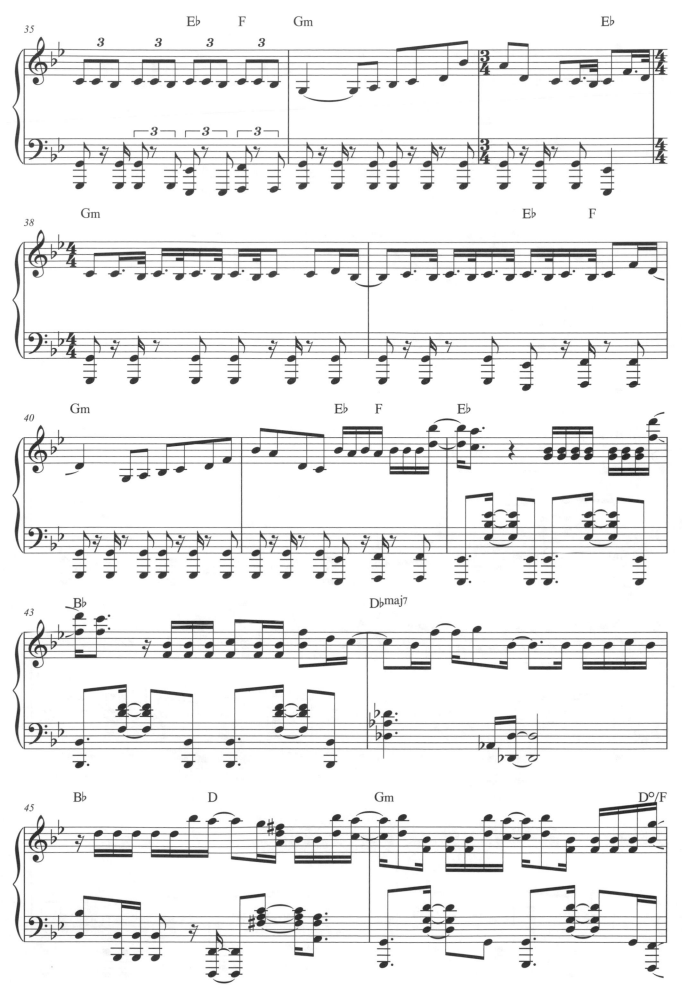

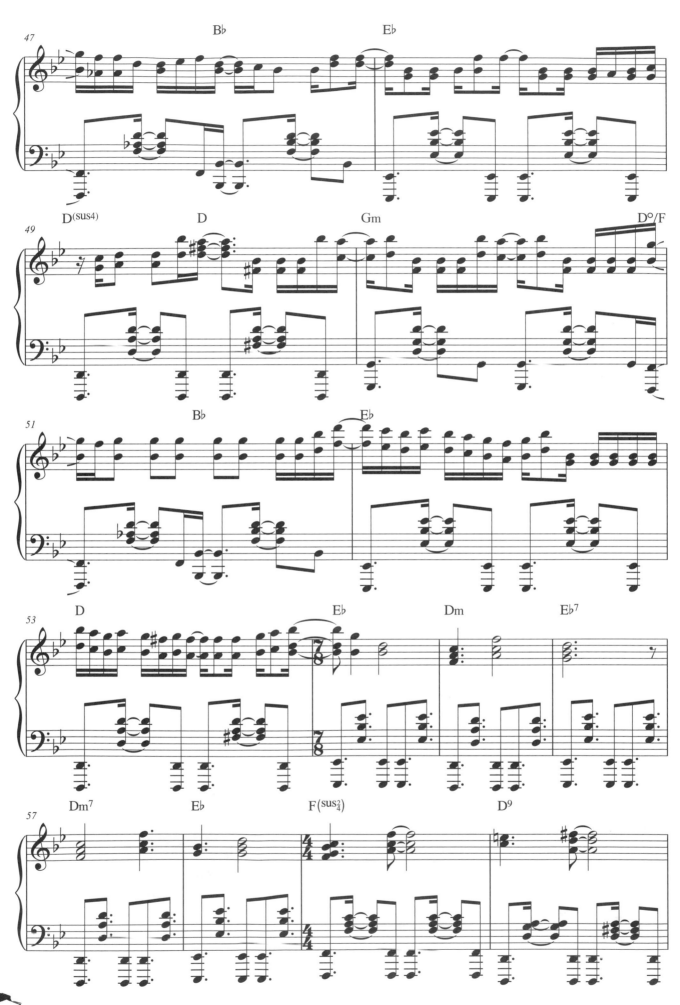

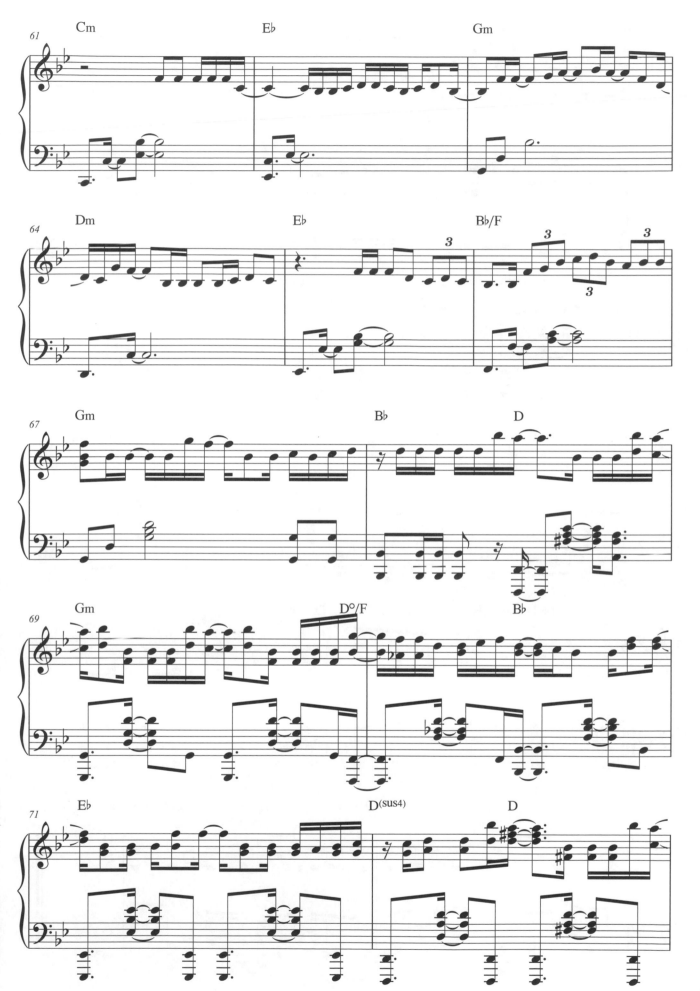

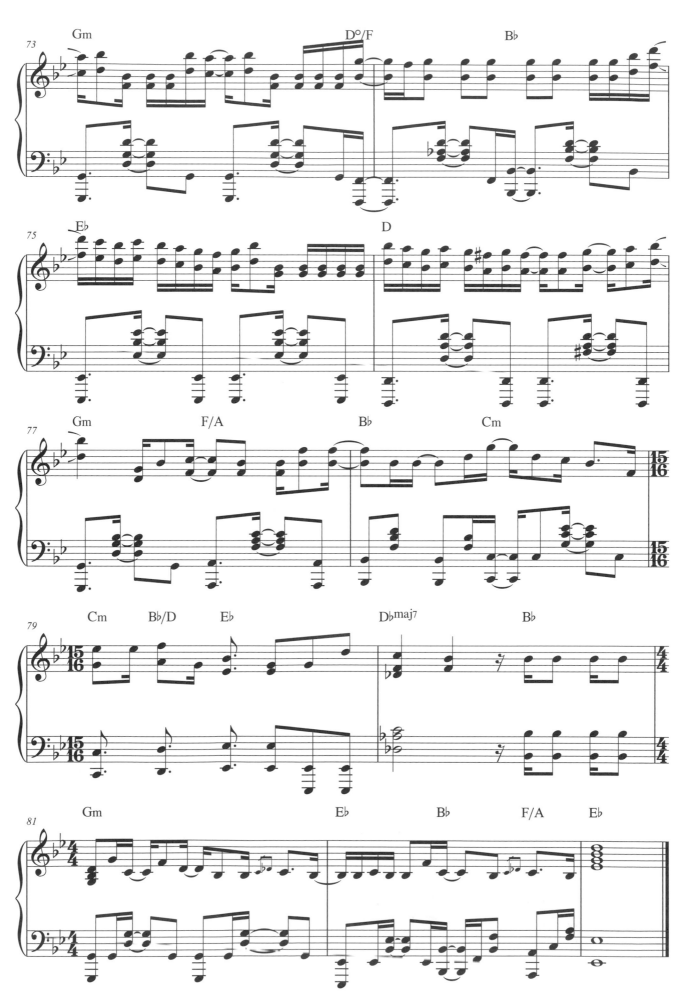

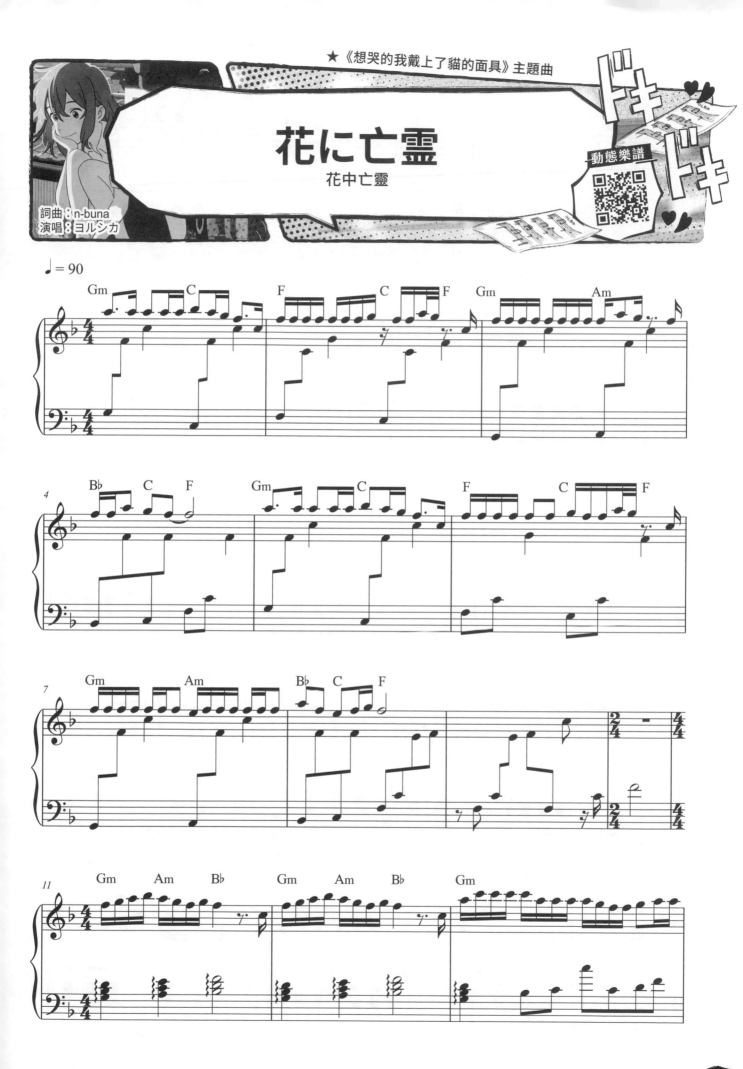

★《想哭的我戴上了貓的面具》主題曲

花に亡霊

花中亡靈

詞曲：n-buna
演唱：ヨルシカ

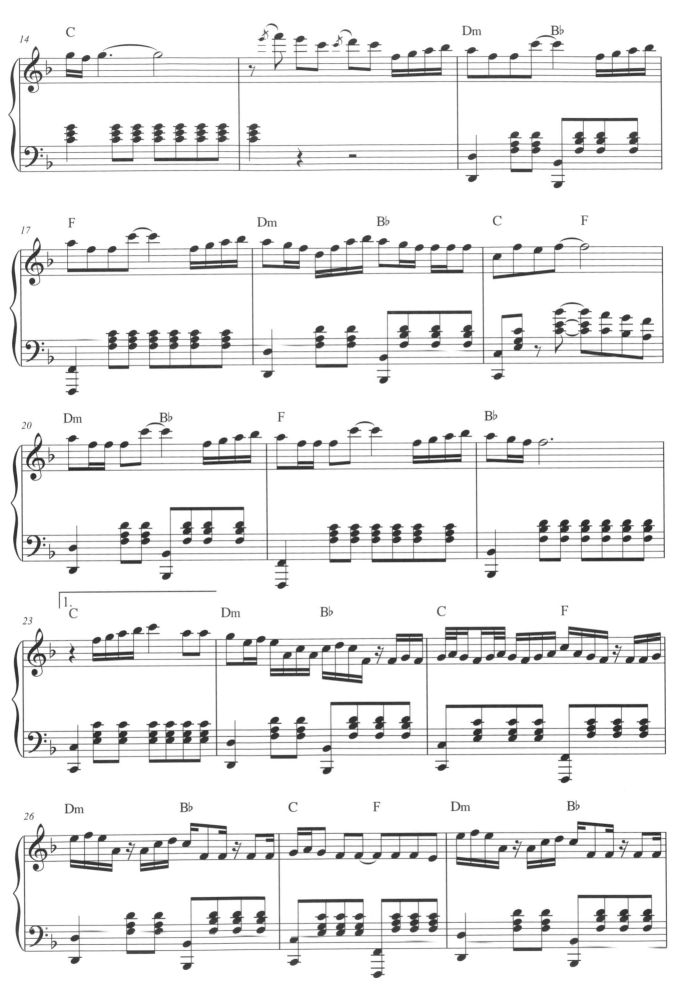

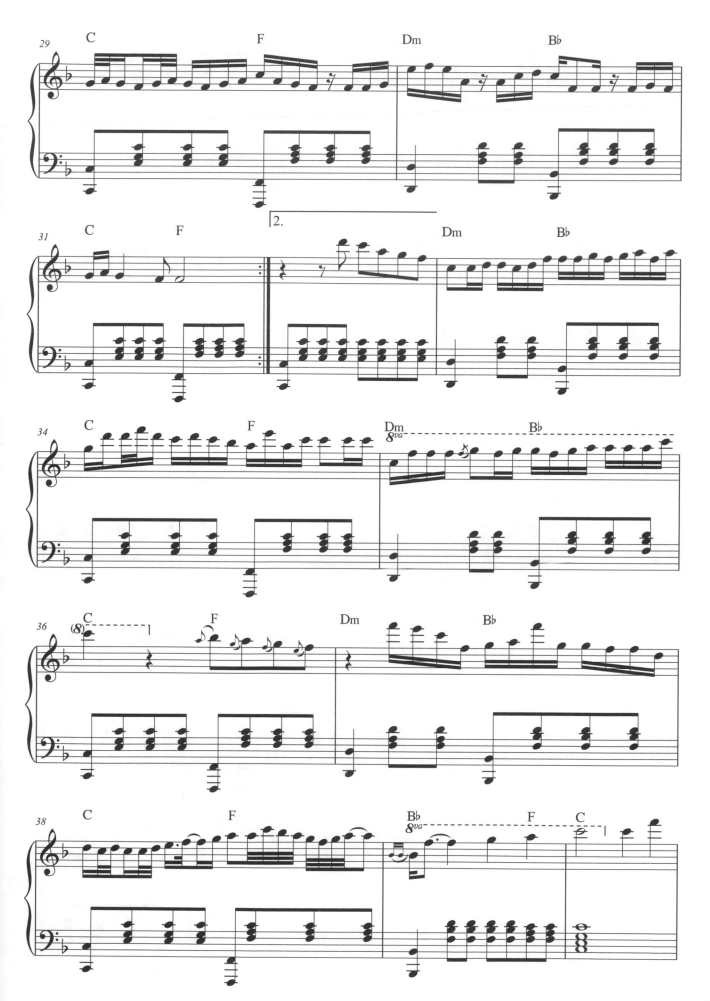

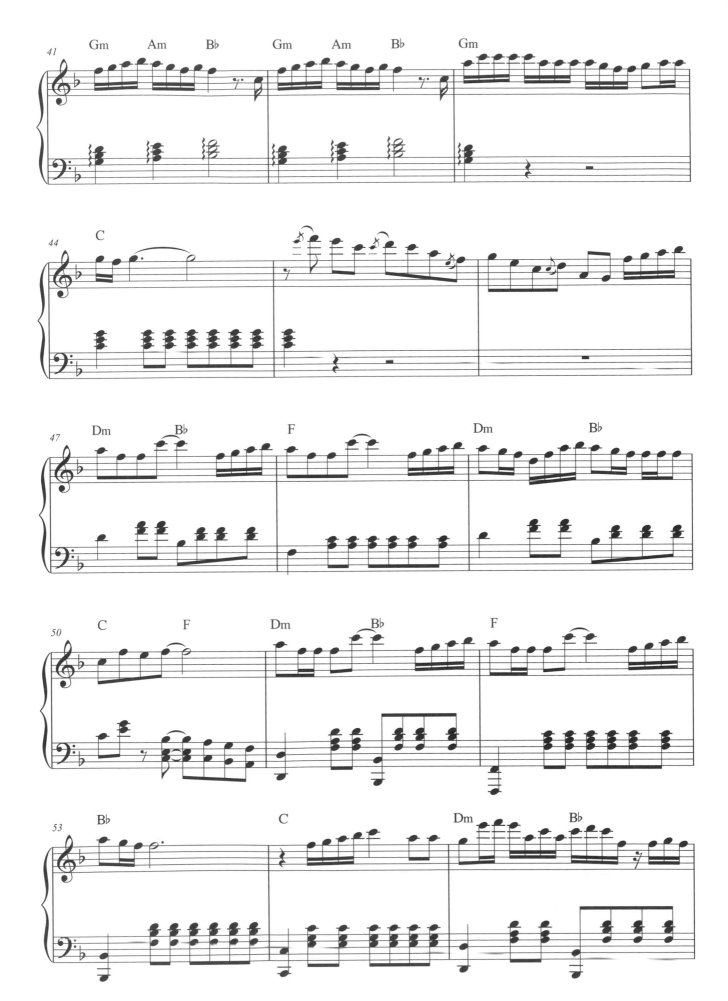

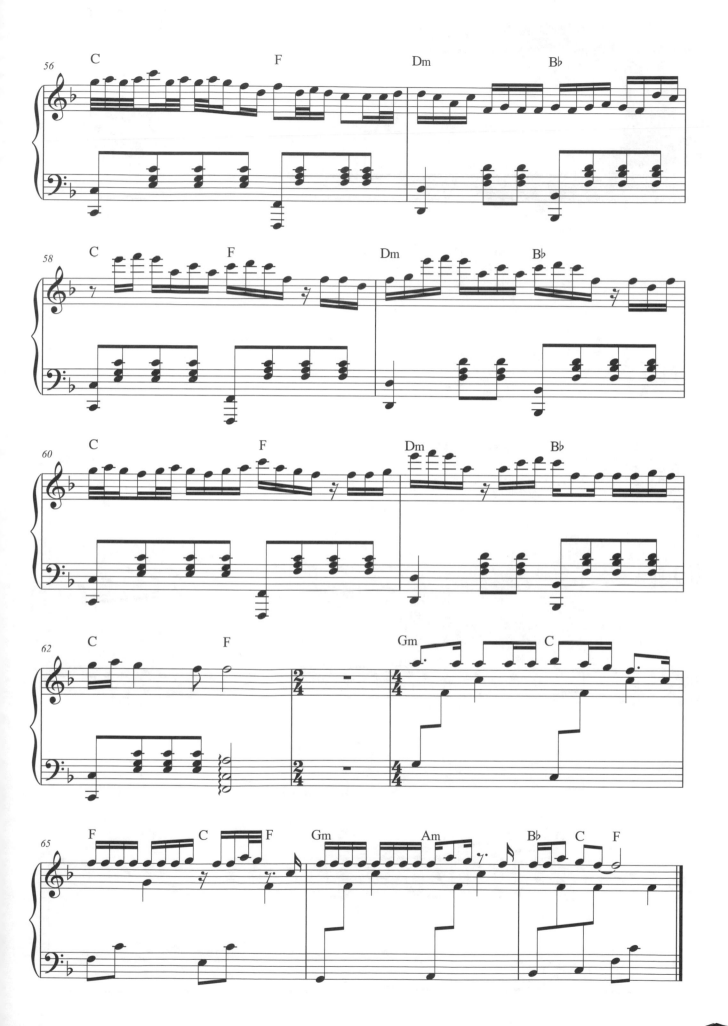

炎

動態樂譜

詞曲：梶浦由記
演唱：LiSA

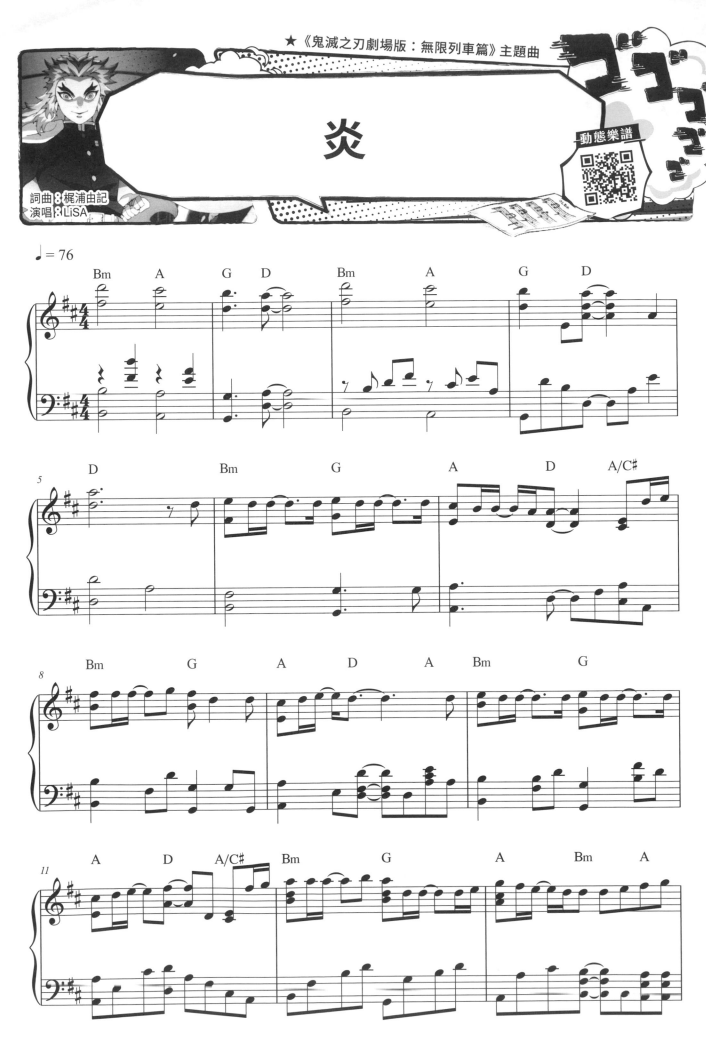

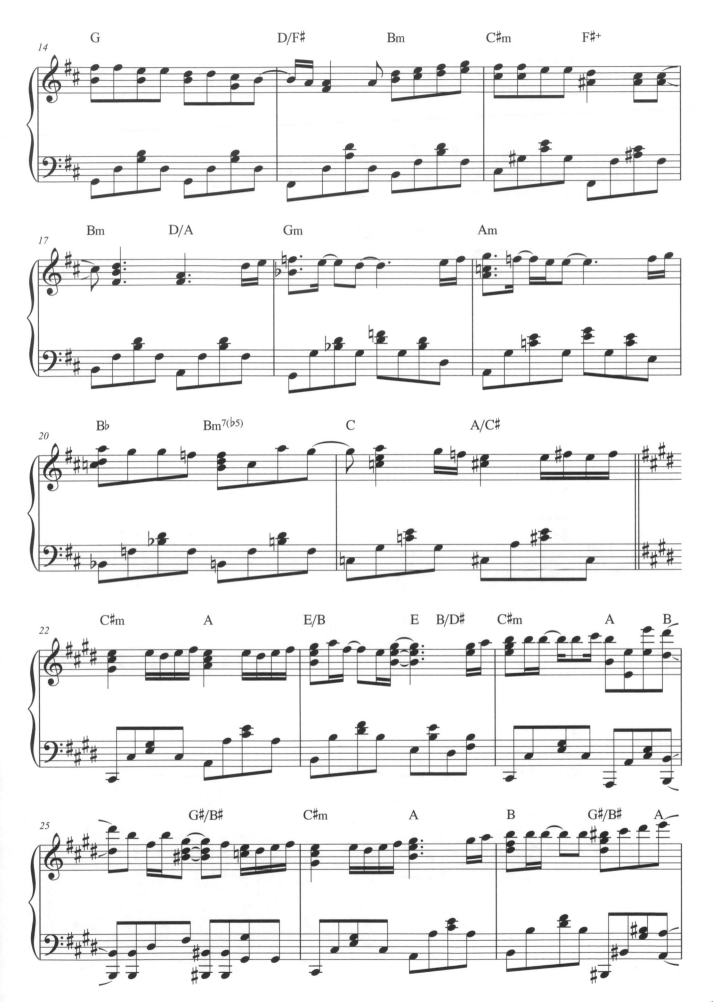

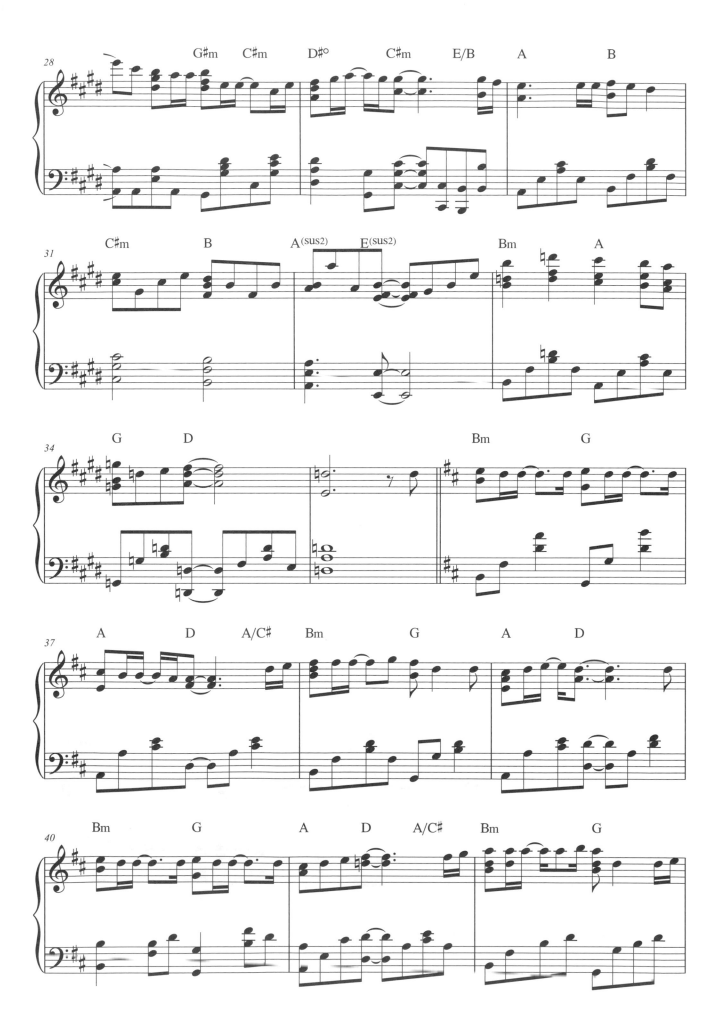

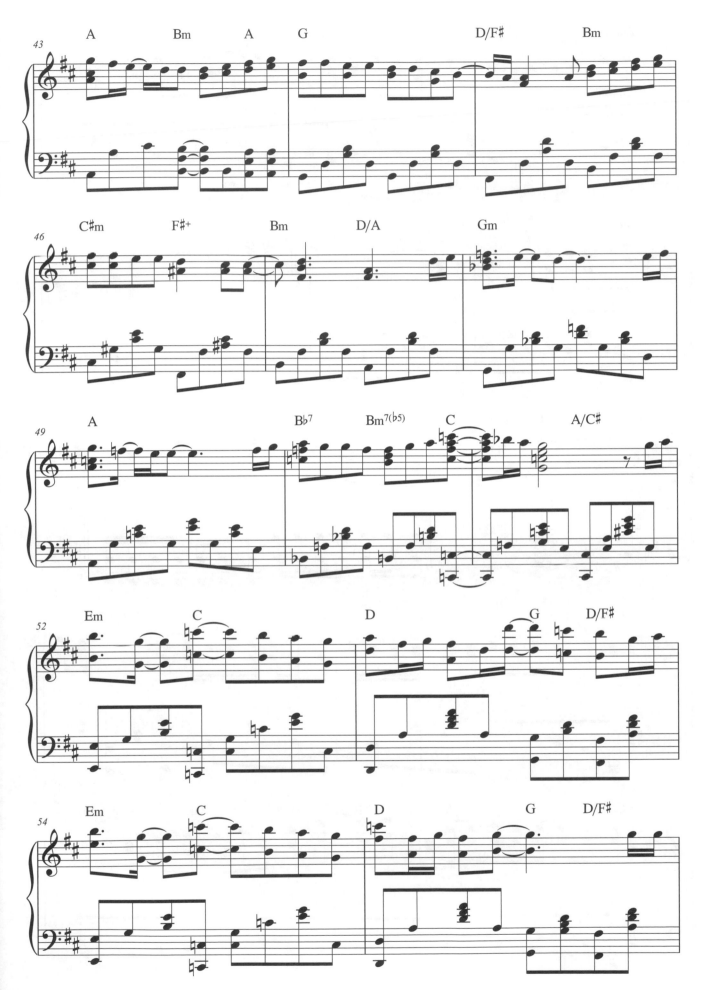

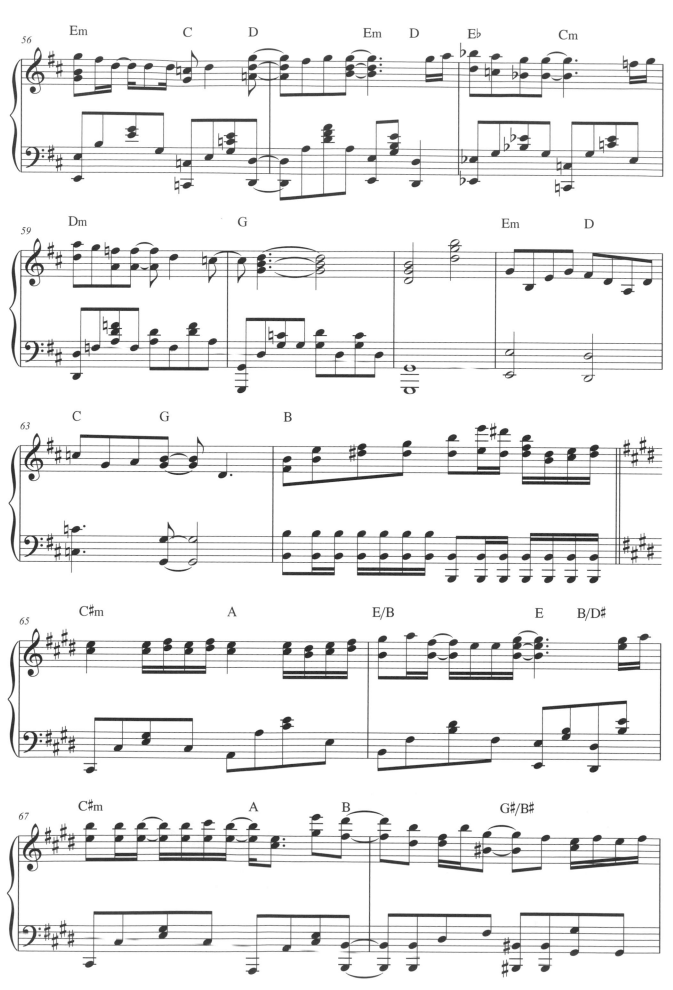

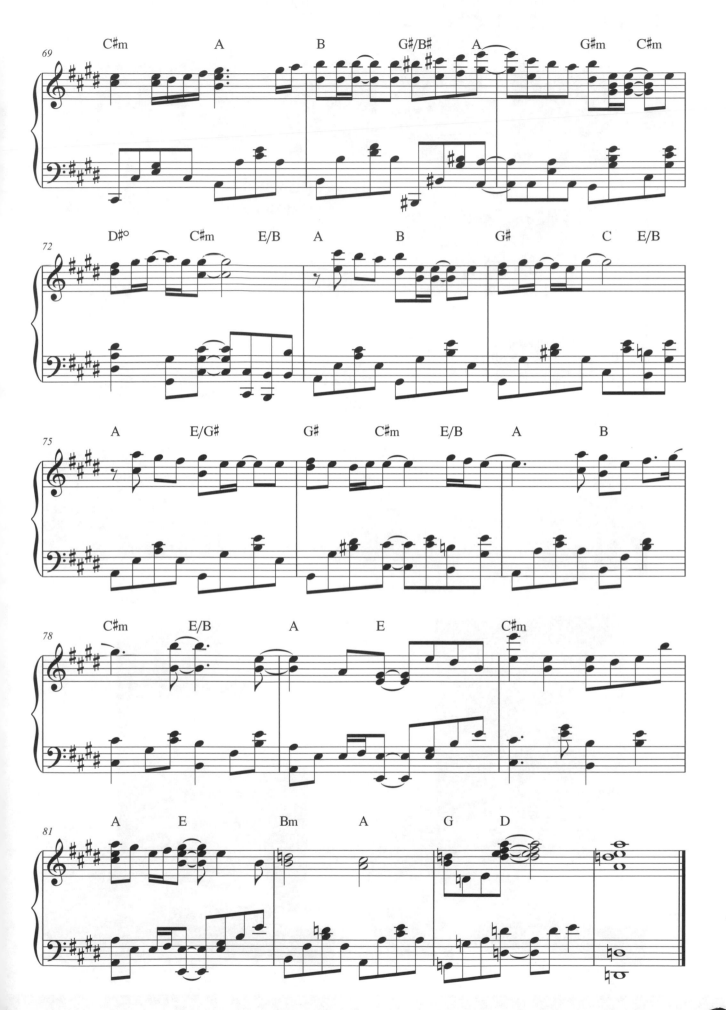

PIANO POWER PLAY SERIES ANIMATION III

鋼琴★動畫館3
日本動漫

編　　著 / 麥書文化編輯部

統　　籌 / 潘尚文

美術編輯 / 陳盈甄、呂欣純

封面設計 / 陳盈甄

封面繪圖 / 王俊凱、陳盈甄

文字編輯 / 陳珈云

影音編輯 / 明泓儒、卓品葳

鋼琴編採 / 聶婉迪

電腦製譜 / 聶婉迪、明泓儒

譜面輸出 / 明泓儒

出版 / 麥書國際文化事業有限公司
Vision Quest Publishing International Co., Ltd.

地址 / 10647台北市羅斯福路三段325號4F-2
4F-2, No.325,Sec.3, Roosevelt Rd.,
Da'an Dist.,Taipei City 106, Taiwan (R.O.C)

電話 / 886-2-23636166，886-2-23659859

傳真 / 886-2-23627353

E-mail / vision.quest@msa.hinet.net

官方網站 / http://www.musicmusic.com.tw

Facebook / 麥書文化

中華民國110年12月 初版